The Laws Guide to Drawing Birds

John Muir Laws

約翰‧繆爾‧勞斯 著　江勻楷 譯

鳥類繪畫的
第一堂課

美國自然學家約翰勞斯
賞鳥與畫鳥指南

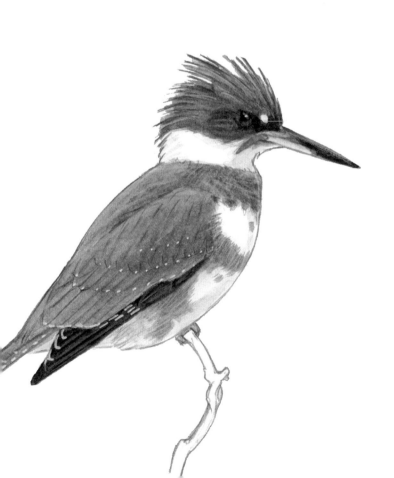

鳥類繪畫的第一堂課：
美國自然學家約翰勞斯賞鳥與畫鳥指南
The Laws Guide to Drawing Birds

作　　　者　約翰·繆爾·勞斯 (John Muir Laws)
譯　　　者　江勻楷
特 約 編 輯　蔡欣育

版　　　權　黃淑敏、吳亭儀
行 銷 業 務　周丹蘋、周佑潔、賴正祐、黃崇華
總 編 輯　劉憶韶
總 經 理　彭之琬
事業群總經理　黃淑貞
發 行 人　何飛鵬
法 律 顧 問　元禾法律事務所 王子文律師
出　　　版　商周出版 台北市南港區昆陽街 16 號 8 樓
　　　　　　電話：(02)25007008 傳眞：(02)25007759
　　　　　　Email：bwp.service@cite.com.tw
發　　　行　英屬蓋曼群島商家庭傳媒股份有限公司城邦分公司
　　　　　　台北市南港區昆陽街 16 號 4 樓
　　　　　　書虫客服服務專線：02-25007718 02-25007719
　　　　　　24 小時傳眞專線：02-25001990 02-25001991
　　　　　　服務時間：週一至週五 9:30-12:00 13:30-17:00
　　　　　　劃撥帳號：19863813 戶名：書虫股份有限公司
　　　　　　讀者服務信箱 Email：service@readingclub.com.tw
香 港 發 行 所　城邦(香港)出版集團有限公司
　　　　　　香港九龍土瓜灣土瓜灣道 86 號順聯工業大廈 6 樓 A 室
　　　　　　Email：hkcite@biznetvigator.com
　　　　　　電話：(852)25086231 傳眞：(852)25789337
馬 新 發 行 所　城邦(馬新)出版集團 Cite(M)Sdn Bhd
　　　　　　41, Jalan Radin Anum, Bandar Baru Sri Petaling,
　　　　　　57000 Kuala Lumpur, Malaysia.
　　　　　　Tel：(603)90578822 Fax：(603)90576622
　　　　　　Email：cite@cite.com.my

封面內頁設計　劉孟宗
印　　　刷　卡樂彩色製版有限公司
總 經 銷　聯合發行股份有限公司
　　　　　　新北市 231 新店區寶橋路 235 巷 6 弄 6 號 2 樓

2022 年 3 月 10 日　初版
2024 年 8 月 9 日　初版 3.6 刷
定價 620 元

ii

此書能順利出版，一部分要感謝添惠基金會(Dean Witter Foundation)以及下列貴人慷慨贊助：

匿名者、哈特利與瑪麗·露·克雷芬斯、克莉絲汀與 J·布魯克斯·克勞福、M·D·麥可·麥孔、羅伯特與蘿絲瑪莉·派頓。

────────── 勞斯 寫於 2012 年

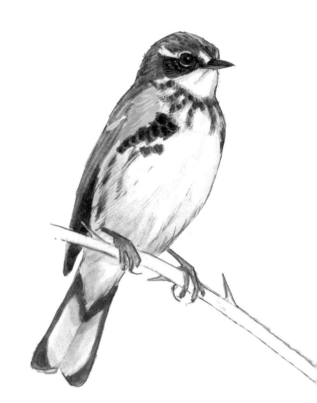

讀者回函卡

國家圖書館出版品預行編目 (CIP) 資料

鳥類繪畫的第一堂課：美國自然學家約翰勞斯賞鳥與畫鳥指南 / 約翰·繆爾·勞斯 (John Muir Laws) 著；江勻楷譯·初版·臺北市：商周出版：英屬蓋曼群島商家庭傳媒股份有限公司城邦分公司發行，2022.03
128 面；21.5×28 公分
譯自：The laws guide to drawing birds.
ISBN 978-626-318-168-7(平裝)
1.CST: 鳥類 2.CST: 動物畫 3.CST: 繪畫技法

947.33　　　　　　　　　　　　　　111000842

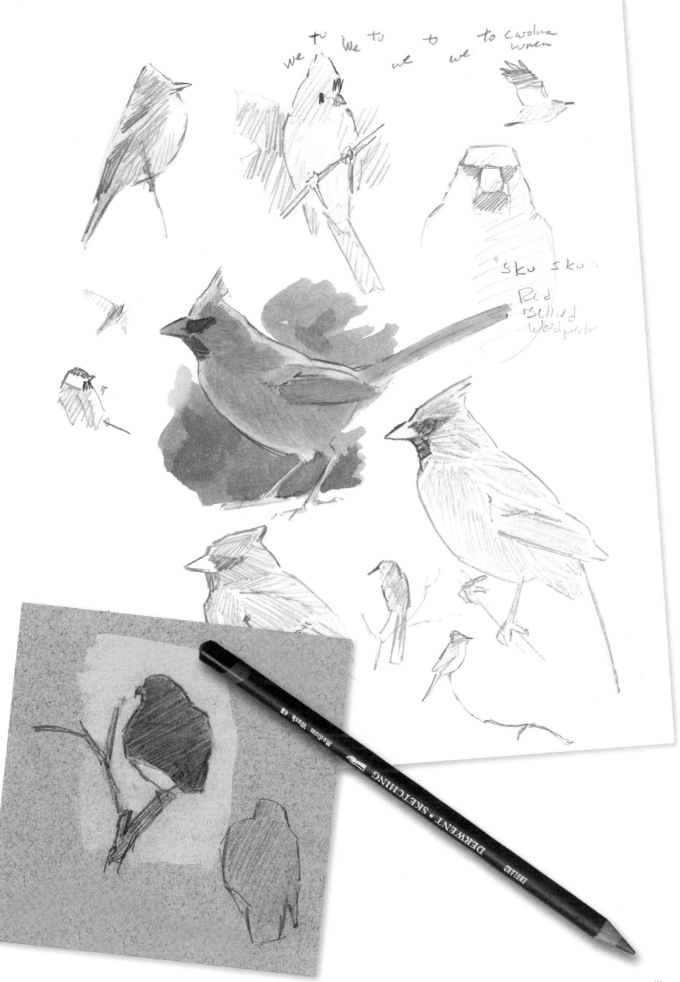

目次

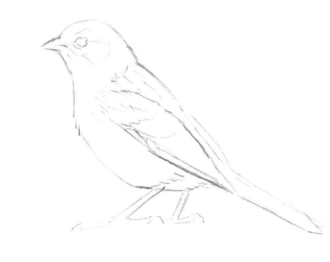

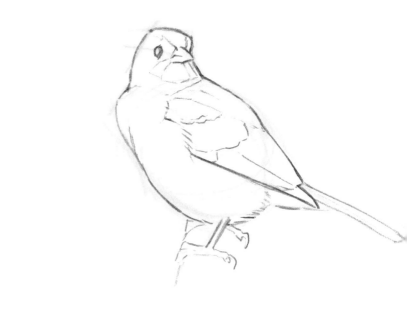

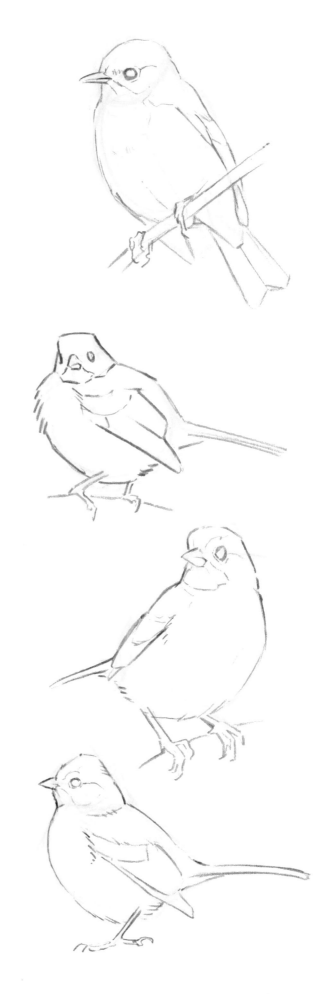

— Chapter 3 —

常見鳥類的特徵與繪製要領
DETAILS AND TIPS FOR COMMON BIRDS

— Chapter 4 —

畫出飛翔的鳥兒
BIRDS IN FLIGHT

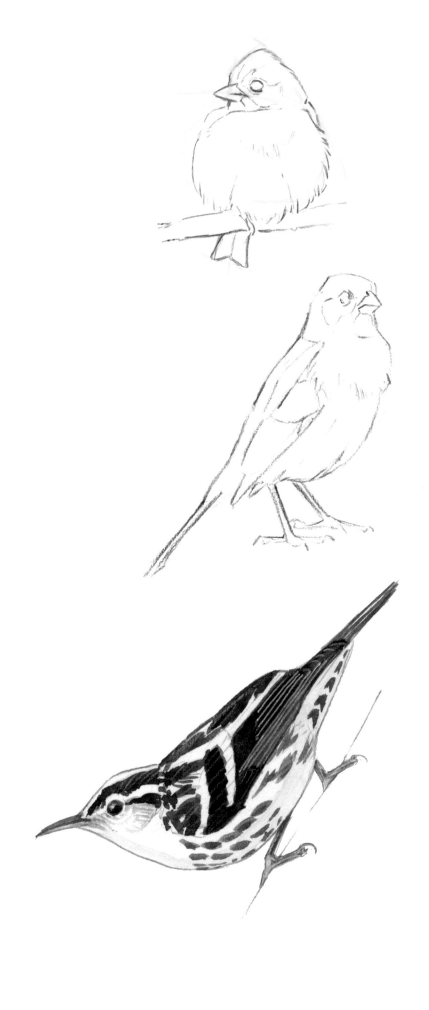

致謝

本書以及書中反映出的藝術與學術知識要歸功於許多貴人，包含我的恩師、贊助人與夥伴，他們支持我，啟發我，並且訓練我投身於自己喜愛的事物。

我對自然的熱愛源自雙親的潛移默化，我的母親碧翠絲·夏里絲·勞斯喜愛健行與辨認野花，而我的父親羅伯特·勞斯則熱衷賞鳥。他們並沒有對我灌輸自然知識，認識自然只是我們一起探索的日常生活。他們會留意我們兄弟倆喜歡什麼，並鼓勵我們發展興趣。我哥哥詹姆士·勞斯常常在旅途中畫畫，他自己出版的探險日誌也為我的出版之路打開一扇門。我也由衷感謝愛妻希貝兒·雷諾，她給我鼓勵、支持與愛，也協助攝影和編輯此書。

我很小的時候就被診斷出患有讀寫障礙，雖然能快速跟上一些新的科目，其他的基礎學科能力卻沒有起色。我竭盡所能還是無法正確拼字，甚至寫出字母，很容易就寫成顛倒的數字和字母。儘管受到家人支持，我對自己的智力和學科能力還是不斷失去信心。到了高中時期我變得不知所措，已經成為行為問題。有兩位恩師拉了我一把：舊金山城市高中（Urban School of San Francisco）的亞倫·雷德利和李洛·沃圖老師。比起我拼錯的單字，他們更重視我的想法。生物老師亞倫喜歡賞鳥，因此鼓舞了我對科學的好奇心。

到了要上大學的時候，我已經重振士氣，知道自己的學習障礙不是因為智力有限，而是可以透過努力和改變學習方法來克服的。在加州大學柏克萊分校（University of California, Berkeley），我受到阿諾·舒茲博士的指導，他協助我結合創造力和對科學的興趣。史考特·史汀博士則告訴我要找到自己真心熱愛的事物，義無反顧地投入其中，就能替自己的職涯播下種子。我接受他的建議而且深信不疑。

我的外婆是我的藝術啟蒙老師，她給我的藝術建議是我聽過最棒的：「別擔心畫得不完美，要樂在其中，享受揮灑顏色的過程。」她把我的每一張新作都掛在廚房裡，讓我覺得自己與眾不同。外婆的鼓勵使我持續畫畫，我的畫技也逐漸進步。青少年時期，我參加過凱斯·漢森的週末鳥類繪畫專題課程，這堂課徹底改變我畫圖的方式，也成為我畫鳥方法的基礎。在我成為藝術家之後，漢森仍然持續啟發並指導我。二〇〇一年我被加州大學聖克魯茲分校（University of California, Santa Cruz）的科學繪圖學程錄取，學程的指導老師安·蔻琢、珍妮·凱勒和萊瑞·拉范德精進我的畫技，也讓我有信心投入目前的工作。

我也從其他藝術家的作品中獲益良多。每當發現令人眼睛一亮的畫作時，我會認真鑽研，有時候也盡我所能、一筆一劃臨摹這些作品。臨摹的過程中，這些藝術家彷彿與我同在，就站在我身後親自指點各種訣竅與技法。我尤其受到以下諸位藝術家的啟發：約翰·巴斯比、拉爾斯·榮松、勞倫斯·麥昆、戴倫·里斯、凱斯·布羅基、漢娜·辛克曼、大衛·班奈特、克里斯·羅斯、戴比·卡斯帕里、彼得·帕丁頓、希伯利、約翰·蓋爾、尼克·戴瑞、漢森、貝瑞·范杜森、布魯斯·皮爾森、約翰·施密特、以及提姆·伍頓。我也研究了已故畫家艾瑞克·恩寧、路易斯·阿格西·弗特斯，以及威廉·貝里的作品，從中學到許多關於自然和繪畫的知識。

我也從許多偉大的博物學家身上得到靈感，他們引領我更仔細觀察世間萬物，提出疑問並且處處留心。喬恩·鄧恩、喬瑟夫·莫蘭、李奇·史達卡和彼得·拜爾等卓越的賞鳥人也幫助我學習更細膩、更深入觀察我遇到的野鳥。對我影響最深的恩師也包括精通各領域的生態學家，以及學院派的自然史學家。對於曾有機會和大衛·盧卡斯、柯特·拉德馬赫還有卡爾·夏史密斯博士一起出野外，我由衷感謝。在蒙大拿大學（University of Montana）攻讀野生動物學碩士學位時，我的教授約翰·凱利博士、肯尼斯·戴爾博士、丹尼爾·普萊斯徹博士，以及我的指導教

授艾瑞克‧格林博士也讓我的自然學識更加紮實。

　　我要感謝攝影大師羅伯特‧洛易斯允許我使用他的照片當作本書的參考資料，也謝謝麥可‧伍德洛夫提供他的照片。

　　我也很感激編著過程中提供協助的親友與同事：我的父母、妻子、凱西‧克萊斯泰伯和芭芭拉‧凱利。盧卡斯、莫蘭、史達卡、愛倫‧霍普金斯、丹‧墨菲和喬納森‧阿德法審定本書，並給予嚴謹的鳥類學建議。我的老師凱勒和蔻琢也協助我編修文字。特別感謝手印網站 (Handprint.com) 的布魯斯‧麥克伊維審定色彩理論與水彩的部分。有幾位全球最傑出的鳥類藝術家也給予指教，協助我改進本書，讓我備感殊榮。特別感謝希伯利、施密特、麥昆、巴斯比、皮爾森、漢森、蓋爾、羅伯特‧貝提、伊恩‧列靈頓以及戴瑞，他們給我鼓勵、豐富的註解與修改建議。

　　添惠基金會在著書期間慷慨資助我，由衷感謝他們的贊助。

　　我之所以能夠完成這本書，要歸功於我有幸獲得的天賦與機會、教育、貴人的指導以及至親摯友的支持，我的藝術風格與作畫方式都受到很多人的作品所啟發。託大家的福，得以完成著作，希望這本書引領你發現鳥，發現自然，發現藝術。也期許這些深層的連結，能使你更有動力為大自然盡一份心力。

推薦序

我畢生大部分的時間都在畫鳥，幾乎從學會握筆、大概是五歲左右就開始，一直畫到現在。鳥類向來就是我最喜歡的主題，牠們帶給我一輩子既充滿挑戰又鼓舞人心的工作。

我的父親是鳥類學家，我們家裡從來不缺鳥類的專業知識，「如何畫鳥」倒是比較難獲得指導。我一直賞鳥，我去博物館檢視鳥類標本，也在鳥類繫放站工作。繫放進行時可以把鳥兒握在手上，我就盡可能速寫牠。我研究其他藝術家的作品，我參加藝術課程，也閱讀繪畫書籍。我有一本琳恩‧博格‧杭特 (Lynn Bogue Hunt) 所著的短篇幅圖文書《如何描繪鳥類》(How to Draw and Paint Birds，由華特‧福斯特〔Walter Foster〕出版)。該書偏重示範，呈現出作者杭特女士風格優美的素描，但技法指導卻著墨不多，只有不言自明的「試著畫成這樣」。

經過好幾年鑽研練習，我慢慢學會各種訣竅與細節，越畫越好。我學到鳥類的解剖構造，像是鳥喙基部羽毛向外生長的排列方式（頁 22）、鳥尾基部的關節位置其實是比你想像的更深入得多（頁 37）、腹部兩側的羽毛在身體中線匯聚成一條凹溝（頁 24）、鳥類伸展脖子的時候羽毛如何移動（頁 7）等等。我也學到要把鳥兒身上最深的陰影畫在離身體邊緣有一段距離的地方，才能在二維的紙張上表現出立體感（頁 90）；或只畫出幾根羽毛的邊緣來暗示鳥羽的排列（頁 35）等等。

大家常常問我是先對畫圖產生熱情，還是先對賞鳥感興趣？其實我一直都兩者兼備。對我來說畫圖和賞鳥密不可分，相輔相成，實在難以言喻。因為喜歡畫畫，所以我賞鳥的時候會一邊思考要怎麼畫鳥身上的特徵，例如背部的曲線、張開嘴喙的方式、羽毛顏色與身形的關係。

另一方面，畫圖的時候我會更仔細觀察鳥兒，提出疑問並尋找解答，如果單純賞鳥就不會考慮到這些面向。畫圖可說是一種與鳥互動的途徑，讓我們更了解鳥類。光是「嘗試畫下某個東西」，就能改變你觀看世界的方式。說到

這裡便帶出本書隱含的訊息，也是書中我最喜歡的部分：畫鳥帶來豐富的領悟，遠遠不只是表面上的「畫」「鳥」。

繪畫常常被誤解，藝術家以外的人容易只在意結果，覺得畫圖主要的目的是創作漂亮的作品。如本書指出的，這個想法一方面會讓人在練習畫圖的時候備感壓力，因為從這個出發點來看，你大部分的畫作都是失敗品。另一方面，更嚴重的後果是會錯過繪畫更深層、更長期收穫：繪畫過程得到的知識與體悟。

這本書表面上是在談如何描繪鳥類，但實際上也是透過畫圖這個方法，引導你更深思熟慮鑽研鳥類。誠如本書作者勞斯在導讀中提到的，「每一張畫都是為下一張所做的練習……我們應該把目標換成『學習觀察得更仔細，並記住所看到的事物』，在這個前提下每次畫圖都會成功達標。」

我真希望自己剛起步的時候就有這本書，書中充斥著我花了數十年才學會的各種技巧與訣竅。內容詳盡又周全，對有經驗的藝術家頗有助益。書中清楚直白的說明，以及鼓舞人心的字句，也會使初學者信心大增。不妨翻翻這本書，動筆畫幾張圖，仔細觀察，再讀更多內容。別擔心自己畫得好不好，有了這本書的指導，我保證你會越畫越好。只要對鳥兒開啟好奇心，享受隨之而來的歡欣悸動以及學習的成就感。

David Sibley

——美國著名鳥類學家
大衛‧艾倫‧希伯利 (David Allen Sibley)
寫於麻薩諸塞州康科特鎮 (Concord, Massachusetts)

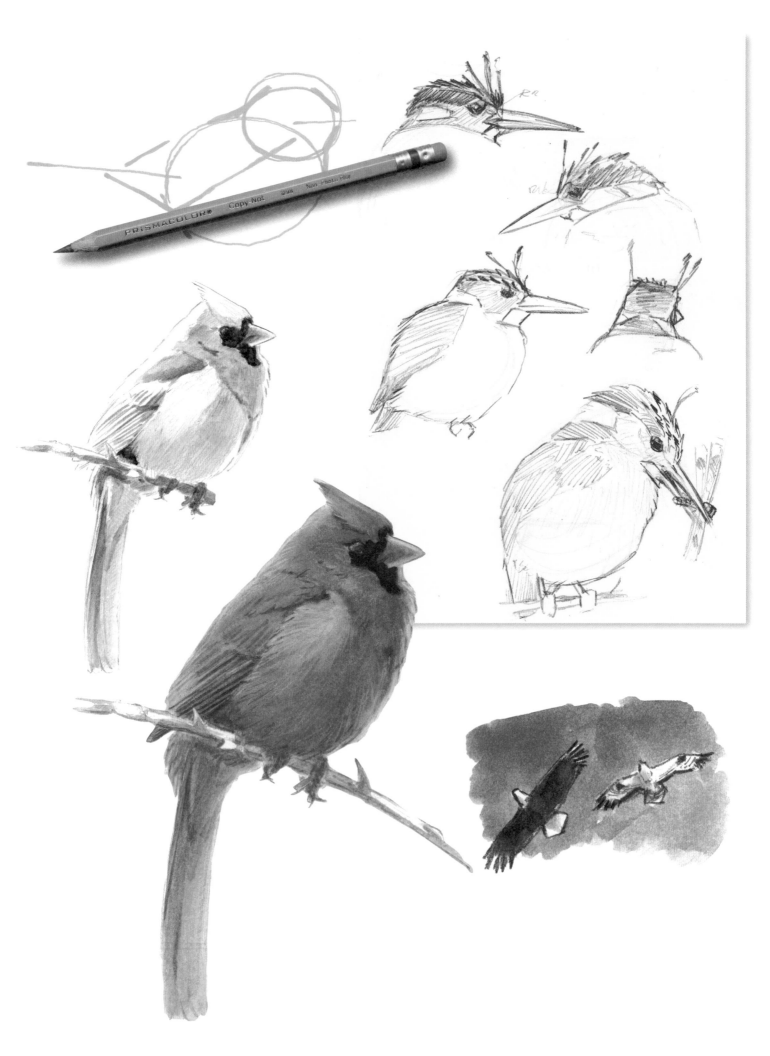

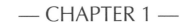

— CHAPTER 1 —
畫鳥的基本原則
BIRD DRAWING BASICS

我們會從仔細繪製鳴禽（泛指雀形目等善鳴的鳥類）開始，帶領你進入畫鳥的世界。我開發了一套流程，讓你能在紙上迅速掌握鳥兒最關鍵的形態。它並不是畫所有東西都要遵循的死板公式，而是可以彈性運用和調整的架構。發展個人風格的同時，請記住這些基本原則。

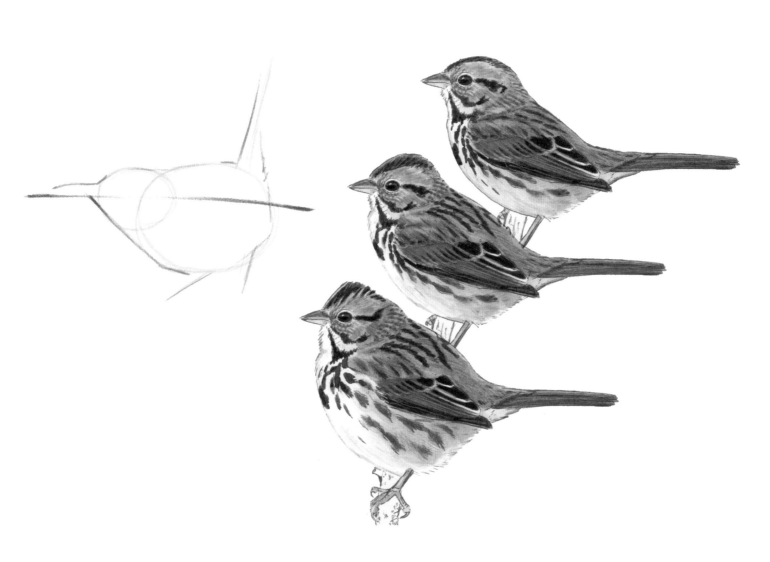

畫鳥的樂趣

鳥類集各種奧妙於一身：能飛翔，長得美麗，會鳴唱，行為也很有趣。畫鳥能引領你更深入觀察周遭的世界，也為你帶來更多發現。練習速寫鳥類將增進你的繪畫技能，以及觀察和辨認所見事物的能力。畫鳥最大的收穫不在於產出的畫作本身，而是在畫鳥的過程：畫鳥讓你看見世間萬物之美。

繪畫之外

鳥類遇到危險時可以飛離現場，所以牠們有本事到開闊的地方活動，披著華美的羽衣引吭高歌。如此一來你能輕易觀察到鳥類生活的各個面向和行為，賞鳥可說是通往野地的一扇門。鳥類生氣蓬勃，雖然脆弱卻又韌性十足。研究鳥類能讓你沉靜心靈，當你學會耐心觀察，你的眼界將永遠改變，豁然開朗。畫鳥最大的收穫便是讓我們打開心眼，發現日常生活周遭的美。畫得越多，你會看見越多，也會記得越多。作畫的時候會反覆端詳，直到從熟悉的事物中發現新的微妙差異與驚奇。

> 心繫重要的事，
> 是我的職責，
> 大多時候是佇立原地，學習感受驚奇。

—— 摘錄自〈The Messenger〉，瑪莉·奧利弗（Mary Oliver）

我們以為只要眼睛看得到，就會知道如何觀察，但真正的觀察是一門技藝，需要透過學習和練習來養成。我們看得更深入，就會看見更多活著才能體會的奇蹟。每畫一張圖，都是一場探究，也是一次機會，讓我們看見更多世間萬物的細微之處。畫圖迫使你一看再看，即使是看著你覺得自己已經知道的東西。透過這樣的練習，你會發現生活周遭也有不可思議的事物。最有效的學習方式並非透過書籍，而是來自親身經驗。畫圖能夠強化「完形」類別的觀察，就像有經驗的賞鳥人可以從驚鴻一瞥，或者光線昏暗時的剪影辨識出鳥種。

畫圖還能帶來另一種收穫：你會深刻地記住看過的事物。大腦會清除它認為對你的存亡無關緊要的記憶，包括許多美麗而鮮明的經驗。而作畫過程會把經驗加固，成為深植腦海的記憶。

允許自己畫圖

你做得到！現在就下定決心，接下來的一年來畫鳥，讓這件事成為快樂的執著，你會發現世界透過出乎意料的方式為你敞開。

關於繪畫，我們常常有強大的迷思：繪畫能力與生俱來，有的人天賦異稟，其他人則沒有天分。但這完全不對，你不會天生就是藝術家，也不會天生就是主廚或技師。繪畫是要透過練習來發展的技能，如果你常常畫圖，你就「會」畫圖，別無他法。很多人都記得，大概是小時候被潑過冷水，我們就不想畫圖了，甚至再也不曾嘗試動筆。長大成人之後很難重拾畫筆，因為我們脆弱的自尊禁不起自己犯錯，也不敢嘗試自己不擅長的新事物。

每一張畫都是為下一張所做的練習。你畫得越多，就越能強化從雙眼、大腦到手部的神經路徑。要畫得好，最大的祕訣就是多畫圖，畫技建構在你動筆的時間上。強迫自己規律作畫，畫了一年後，你甚至會認不出自己最初的作品。

如果你的目標是創造美麗的畫作，那麼每次畫得不滿意的時候便會很沮喪，下次就更不想拿起鉛筆了。我們應該把目標換成「學習觀察得更仔細，並且記住所看到的事物」，在這個前提下每次畫圖都會成功達標，你也會持之以恆。畫更多圖還有一個附加效果，就是你的繪畫能力會自然增加。提升藝術水平的不二法門就是經常作畫，而進步之路永無止盡。透過畫圖來觀察你周遭的事物，從觀察中學習，並且記住它。

要發展任何新的技藝，都仰賴練習。最重要的就是督促自己規律作畫，比方說每天畫一隻鳥。要怎麼把作畫安排進你的例行公事呢？只要隨身攜帶素描本，隨時隨地來畫畫。你畫得越多，掌管畫圖的神經路徑就越發達，當這些路徑變得滾瓜爛熟的時候，「畫你所見」就容易多了。

畫圖的時候，你會經歷一連串的突破和停滯期，走走停停地進步。畫得越多，停滯期就會越短。在精進畫技的

過程中，有些時候畫圖輕而易舉，有些時候卻窒礙難行，覺得自己畫的東西就是不對勁。這種挫折也是進步過程的一部分，會在下一次突破之前出現，因為你已經看得出該往哪個方向發展，卻還眼高手低。晉升到下一個階段之前，你需要看清自己要往什麼方向努力，請欣然接受這些挫敗期。持續作畫並捫心自問：畫到下一步的時候作品會變成什麼樣子呢？如此一來，畫了幾張圖之後你的畫技就會邁入新的階段。

社群與保育行動

　　歌德說過：「快樂因分享而加倍」，找到其他會用速寫的步調賞鳥的同好，一起到戶外探索，一起寫生。大家互相勉勵，分享彼此的觀察心得和技法，避免競爭，就能夠一起成長。我們的生活固然忙碌，但如果能每星期或每個月安排一次寫生之旅，它就會成為你的例行公事。我們常常替自己找藉口，說「我沒時間」出門探索。我倒想建議，應該是「我再不出門探索就沒時間了」吧？人生短暫，能夠頭腦清醒地走出戶外不但非常重要，也是一大樂事。

　　如果參與保育行動，你和鳥類、和大自然的關聯會更加緊密。挺身而出，保護你所愛的事物。加入奧杜邦學會 (Audubon Society) 各地的分會，或是你在地的環境保育、自然教育團體，與這些強大的社群連結，一起為自然保育發聲。

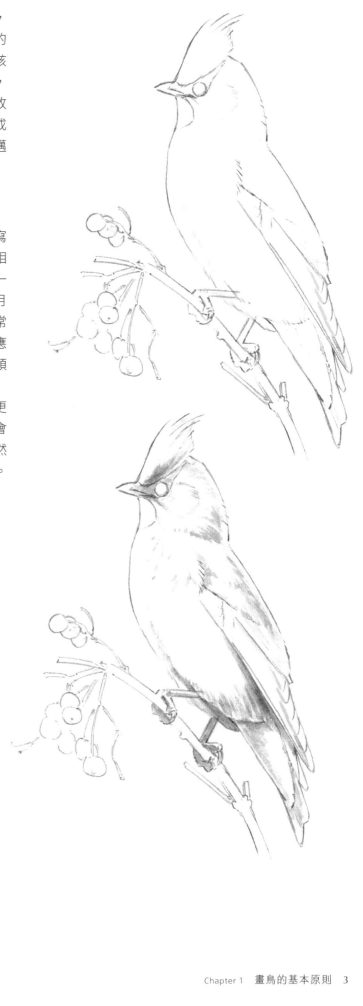

畫鳥的六個步驟

首先從全貌著手：鳥的輪廓由姿態、身形比例與轉折角度所構成，而明暗變化能表達出鳥的體積與當下的光線，最後加上一點細節，但請適可而止。

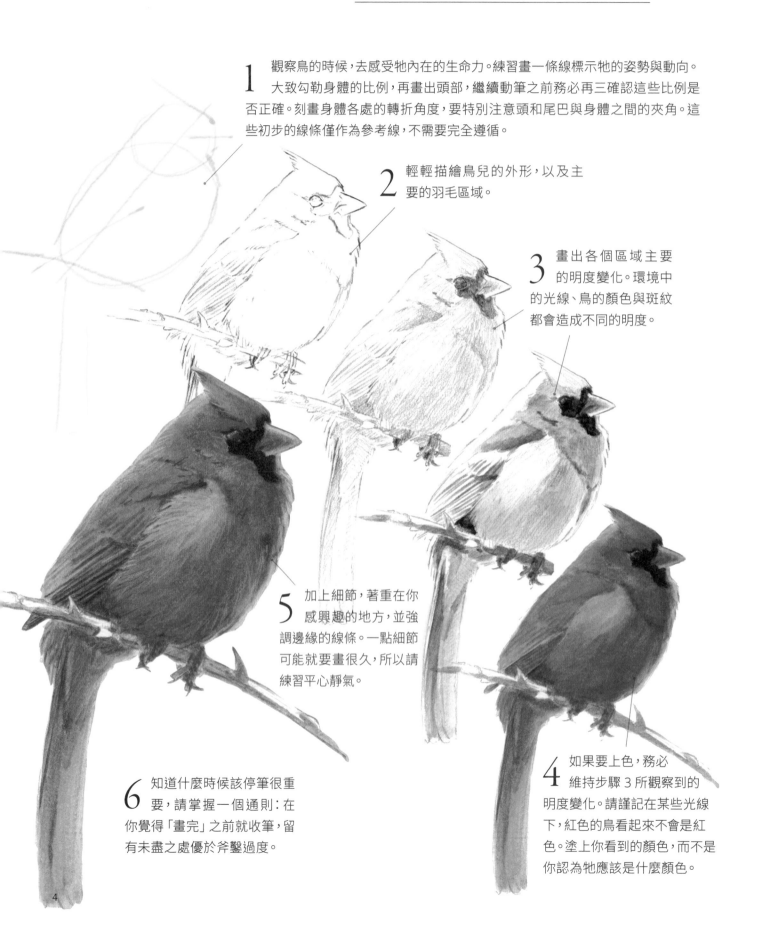

1 　觀察鳥的時候，去感受牠內在的生命力。練習畫一條線標示牠的姿勢與動向。大致勾勒身體的比例，再畫出頭部，繼續動筆之前務必再三確認這些比例是否正確。刻畫身體各處的轉折角度，要特別注意頭和尾巴與身體之間的夾角。這些初步的線條僅作為參考線，不需要完全遵循。

2 　輕輕描繪鳥兒的外形，以及主要的羽毛區域。

3 　畫出各個區域主要的明度變化。環境中的光線、鳥的顏色與斑紋都會造成不同的明度。

5 　加上細節，著重在你感興趣的地方，並強調邊緣的線條。一點細節可能就要畫很久，所以請練習平心靜氣。

4 　如果要上色，務必維持步驟 3 所觀察到的明度變化。請謹記在某些光線下，紅色的鳥看起來不會是紅色。塗上你看到的顏色，而不是你認為牠應該是什麼顏色。

6 　知道什麼時候該停筆很重要，請掌握一個通則：在你覺得「畫完」之前就收筆，留有未盡之處優於斧鑿過度。

第一筆：掌握姿勢

從第一筆開始，讓你畫的鳥兒在紙上展翅高飛，一切從掌握身體的角度著手。

將第一條線視為鳥兒生命力的展現。仔細觀察這隻鳥，問問自己「牠在做什麼？」「牠的行為動機是什麼？」鳥類停棲時有特定的角度：灌叢鴉坐得筆直，而伯勞或王霸鶲坐著的時候，身體和水平面常常呈四十度角。鳥類的姿勢會隨著各種行為而改變，頂著風的時候姿勢也會不同。先畫一條淡淡的線來標示鳥頭和身體連線的方向，再根據這條線畫下去。如果你一開始就能妥當記錄鳥的姿勢，最後畫出的鳥就會以正確的角度站立；如果你一開始只畫了鳥喙，接著一路畫到鳥的尾巴，最後也不太可能傳達出鳥兒活著的神態。如果你剛畫完第一筆的這條線，要畫的鳥就飛走了也無妨，你已經表達出牠的重點之一。這時請在素描本上寫下「松鴉休息的姿勢」之類的筆記，以後作畫時也許能派上用場。

基礎步驟 1：姿勢（身體的長軸）會隨著鳥類從事的活動而改變。

基礎步驟 2：掌握身體的長軸是畫鳥的第一步，其餘部分都會依照這條線來建構。

技巧 1：你的第一筆會決定鳥兒的肢體動作、活力，與身體的平衡狀態。輕輕地畫，大概畫出一條線就可以了。繼續動筆前務必再次檢查，確認有好好觀察和記錄鳥的姿勢。

技巧 3：從四分之三視角來看，鳥的姿勢看起來會比側視更直立一些。

技巧 4：正對著你的鳥看起來是直立的。

技巧 2：側面視角可以看到鳥支撐身體的真實角度。

身形比例

鳥兒蓬起羽毛的時候,身形比例會變得不一樣。不同體型的鳥類也會有不同的比例,通常小型鳥頭部所占比例比較大。

把鳥的軀幹簡化成一個橢圓,頭部則是一個圓形。先畫身體,再把頭加上去,畫了大橢圓再來畫小圓形會比較容易掌握兩者的比例。仔細觀察你要畫的鳥,來決定什麼樣的圓和橢圓最符合牠的身形。

以下從左至右是伯勞、山雀和喜鵲的身形比例,我把三種鳥的身體畫得一樣大,請比較頭部的相對大小。

提醒 1:頭畫得太大了。

提醒 2:如果把頭或眼睛畫得太大,你的鳥會看起來太可愛。

技巧 1:什麼樣的圓或橢圓最能表現你要畫的鳥種呢?沒有「各種鳥都適用」的形狀。

提醒 3:我們常常會把鳥的頭、腳爪、猛禽的嘴喙和尖爪畫得太大,其他引人注目的特徵也有相同的趨勢。這種錯誤很容易發生,因此需要格外留意,避免重蹈覆徹。

技巧 3:鳥類覺得冷、正在梳理羽毛,或者展現自我的時候都會把羽毛蓬起來。羽毛受到肌肉控制,可以豎起來保暖,或者服貼在身上。觀察鳥兒的過程中會發現,牠能誇張地改變身體的大小和比例。所以畫身形比例的時候,不只是要呈現這種鳥的特徵,也是在記錄這一隻鳥當下的狀態。

技巧 2:我們畫的圓和橢圓反映鳥類隱藏在羽毛下的身體結構,兩圖之間靈活的脖子讓代表頭的圓形自在地往上下、或往前後移動。

頭部的位置

頭顱和軀體都是由結構比較固定的骨骼組成，但連接兩者的脖子卻非常靈活。頭的位置會大幅影響鳥的整體外形，畫頭的時候要特別注意。

想畫出有模有樣的鳥，需要掌握鳥的結構、體積與生命力，訓練自己看穿鳥類體表的羽毛，洞見深層的結構。如果對鳥的解剖構造理解不正確，你的畫看起來就會像一堆羽毛，而不是活生生的鳥兒。

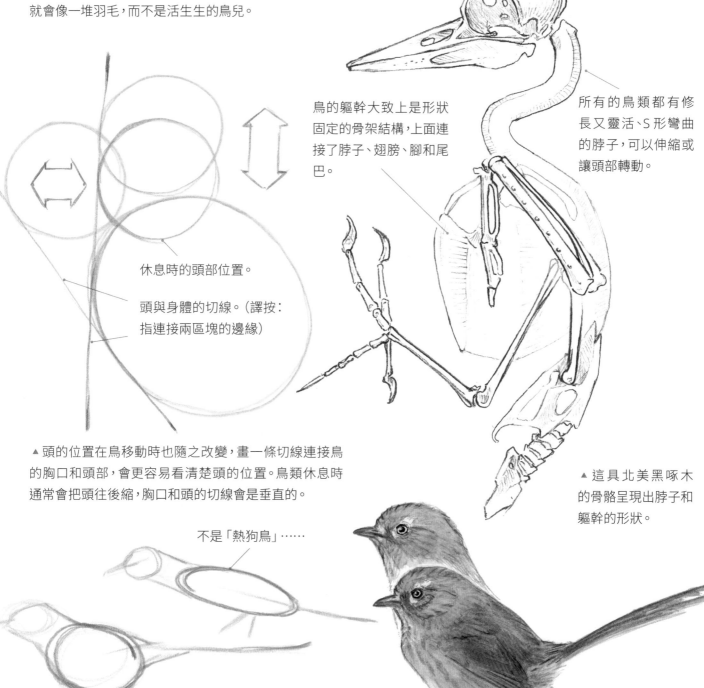

鳥的軀幹大致上是形狀固定的骨架結構，上面連接了脖子、翅膀、腳和尾巴。

所有的鳥類都有修長又靈活、S形彎曲的脖子，可以伸縮或讓頭部轉動。

休息時的頭部位置。

頭與身體的切線。（譯按：指連接兩區塊的邊緣）

▲頭的位置在鳥移動時也隨之改變，畫一條切線連接鳥的胸口和頭部，會更容易看清楚頭的位置。鳥類休息時通常會把頭往後縮，胸口和頭的切線會是垂直的。

▲這具北美黑啄木的骨骼呈現出脖子和軀幹的形狀。

不是「熱狗鳥」……

▲別畫出「熱狗鳥」！長尾巴的鳥身形容易讓人混淆，尤其當牠們又伸長脖子的時候。這些鳥的身體不該像上圖所畫的長橢圓形，牠們和其他鳥類一樣擁有渾厚的胸膛。

◀鷦雀伸長脖子的時候身形截然不同。

轉折角度

由於我們是用圓圈建構鳥的初步形狀，很容易把牠畫得太圓滾滾。找出頭部和身體交界處，還有尾巴和身體交界處的轉折角度。用直線的筆劃把這些角度「雕刻」到圓圈裡。到了這個階段，你的草圖就會開始比較像真正的鳥了。

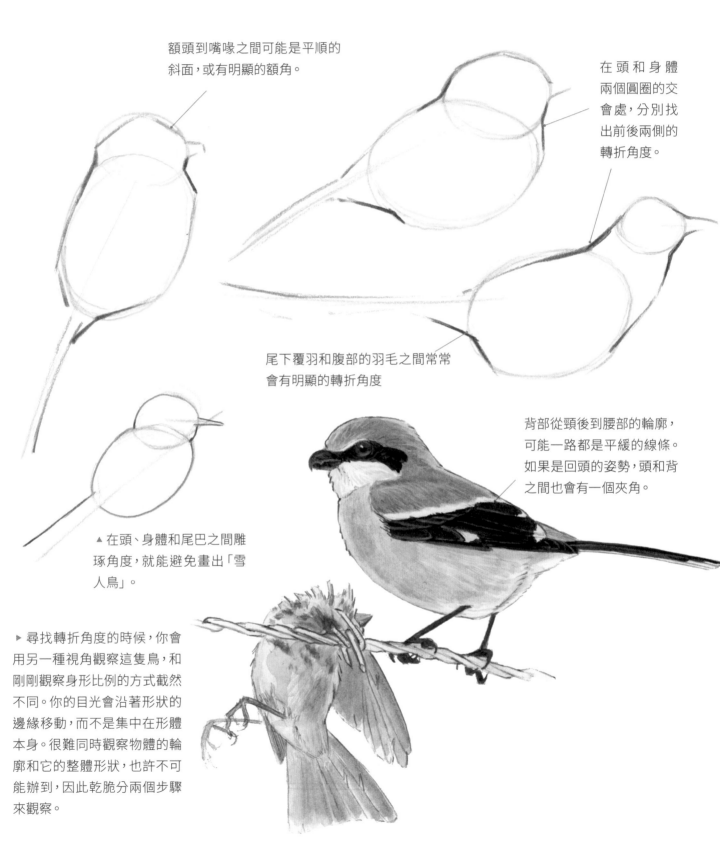

額頭到嘴喙之間可能是平順的斜面，或有明顯的額角。

在頭和身體兩個圓圈的交會處，分別找出前後兩側的轉折角度。

尾下覆羽和腹部的羽毛之間常常會有明顯的轉折角度

背部從頸後到腰部的輪廓，可能一路都是平緩的線條。如果是回頭的姿勢，頭和背之間也會有一個夾角。

▲ 在頭、身體和尾巴之間雕琢角度，就能避免畫出「雪人鳥」。

▶ 尋找轉折角度的時候，你會用另一種視角觀察這隻鳥，和剛剛觀察身形比例的方式截然不同。你的目光會沿著形狀的邊緣移動，而不是集中在形體本身。很難同時觀察物體的輪廓和它的整體形狀，也許不可能辦到，因此乾脆分兩個步驟來觀察。

形狀決定一切

姿勢、身形比例和轉折角度三者兼備，你的畫就掌握了活的鳥兒該有的「氣質」。如果形狀抓得準確，不需要再增加細節，你畫的鳥也會栩栩如生。野外觀察會受到光線或距離的限制，我們也常常看不清鳥的各種細部特徵，所以畫你能看到的就好。

▲ 即使光線良好，還是很難分辨遠處鳥兒身上的細節，但依照實際上看到的畫面，仍然可以畫出成功的速寫。不需要加油添醋，如果看不見鳥的眼睛，就別畫出眼睛；如果看不見鳥的腳或者羽毛的細節，就讓它空著吧。不妨將注意力轉移到其他面向，例如每隻鳥之間的距離。

▶ 背光的鳥是另一個挑戰。可以善用強烈的明暗對比，透過鳥身上明暗區域的幾何關係來建構牠的形狀。大太陽下的深色羽毛，看起來常常會比陰影裡的淺色羽毛更淺。請掌握各種轉折角度以及明暗變化。

▲ 光線朦朧或者起霧的時候也很難觀察細節，你可以因地制宜，專注於鳥的姿勢、身形比例和轉折角度。成功的速寫能夠突顯你在野外的真實所見，也能訓練你專注於鳥的整體形象，或者說鳥的「氣質」。

森鶯繪製步驟

最初的幾筆是繪製後續線稿細節的基礎，
一開始輕輕畫就好，也不用畫得太仔細。

1 先畫一條線，它代表鳥的姿勢，
也可以說是身體的長軸。

2 以這條代表姿勢的線為軸心，畫一個
橢圓形或卵形標示鳥的身體形狀。

3 加上頭部，注意它的大
小和位置，常常會畫得
太往前。可以先把頭和身體
的切線畫出來，再來畫頭。

先畫頭和身體
的切線，好決定
頭部位置。

4 暫時停筆，檢查一下目前
畫的身形比例，一旦加了
其他細節，會更難修改。在鳥
的身體上畫時鐘，就可以告訴
自己：「這隻鳥的頭是在
十到十二的位置。」

5 畫上下喙交界線，
延伸到眼睛後方，
這條線指出鳥正
在看哪個方向。

6 在代表身體的橢圓上
半部畫出尾巴，尾巴的
起點其實在身體內部，「時
鐘法」有助於把尾巴安插在
正確的位置。

7 刻畫轉折角度，特別留意頭部和
尾巴與身體相連處的角度變化。

8 小心地標記出鳥的腕部（翅膀的前
端），再畫出翅膀前緣的輪廓。這隻鳥
的翅膀是往上收合，還是往下垂放呢？

9 沿著次級飛羽的
末端畫一條線。

10 標示出腳和身體相
連的位置（也可以
用時鐘法），以及腳的長度
（兩隻腳可能不同）。

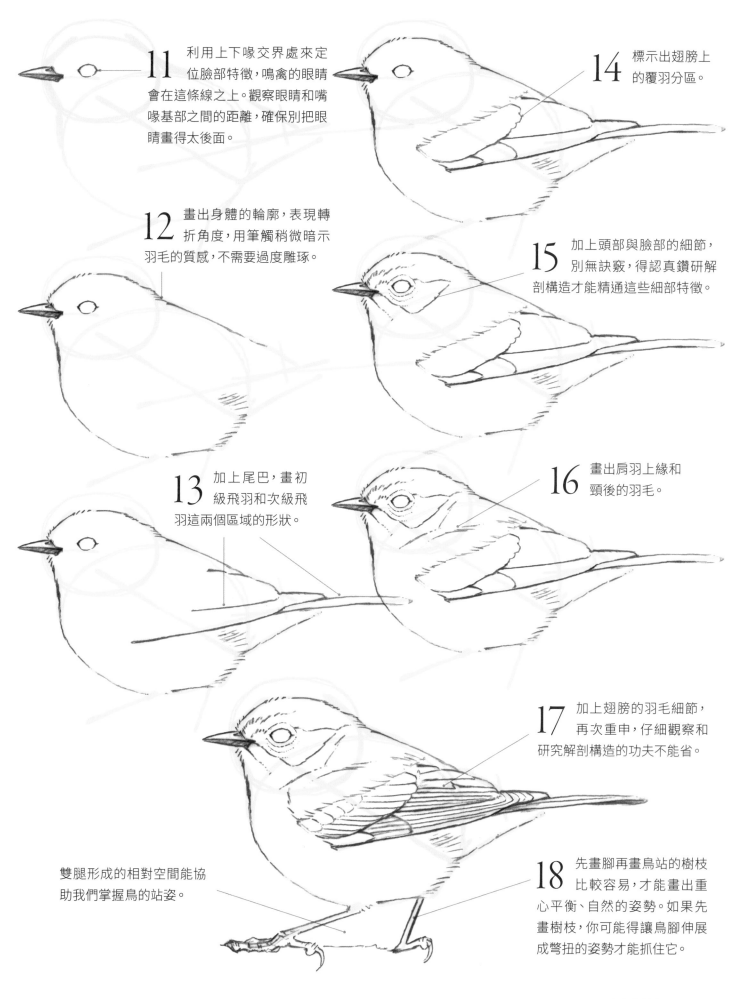

11 利用上下喙交界處來定位臉部特徵，鳴禽的眼睛會在這條線之上。觀察眼睛和嘴喙基部之間的距離，確保別把眼睛畫得太後面。

12 畫出身體的輪廓，表現轉折角度，用筆觸稍微暗示羽毛的質感，不需要過度雕琢。

13 加上尾巴，畫初級飛羽和次級飛羽這兩個區域的形狀。

14 標示出翅膀上的覆羽分區。

15 加上頭部與臉部的細節，別無訣竅，得認真鑽研解剖構造才能精通這些細部特徵。

16 畫出肩羽上緣和頸後的羽毛。

17 加上翅膀的羽毛細節，再次重申，仔細觀察和研究解剖構造的功夫不能省。

雙腿形成的相對空間能協助我們掌握鳥的站姿。

18 先畫腳再畫鳥站的樹枝比較容易，才能畫出重心平衡、自然的姿勢。如果先畫樹枝，你可能得讓鳥腳伸展成彆扭的姿勢才能抓住它。

雀鴝繪製步驟

我們用相同的步驟來畫第二隻鳥,下列繪圖順序不是
死板的,可以依照你要畫的主題和風格斟酌調整。

1 先畫一條線,它
代表鳥的姿勢。

2 畫一個橢圓形或卵
形來標示鳥身體的形
狀,沒有「各種鳥都適用」
的形狀,所以請畫一個適
合這隻鳥的。

3 加上頭部,注意頭
的大小,還有頭和
身體的相對位置。

4 暫時停筆,檢查一
下目前畫的身形比
例。以這個例子來說,
頭要再小一點、再往後
一點。

頭和身體的切線有助於
決定頭部的位置。

5 畫上下喙交界線,
它可以指出鳥正
在看哪個方向,也能幫
助我們決定眼睛和嘴
喙的位置。

6 加上尾巴,注意它
的角度、長度、與
身體相連的位置。

7 強調全身的轉折
角度,想像自己
在雕刻鳥的形狀。

8 畫翅膀的前緣,
有些鳥會把翅膀
垂下來,有些會收合
在背上。

9 加上標示次級飛
羽末端的線條。

10 注意雙腳的
位置與角度,
是否能讓鳥兒維持
平衡?

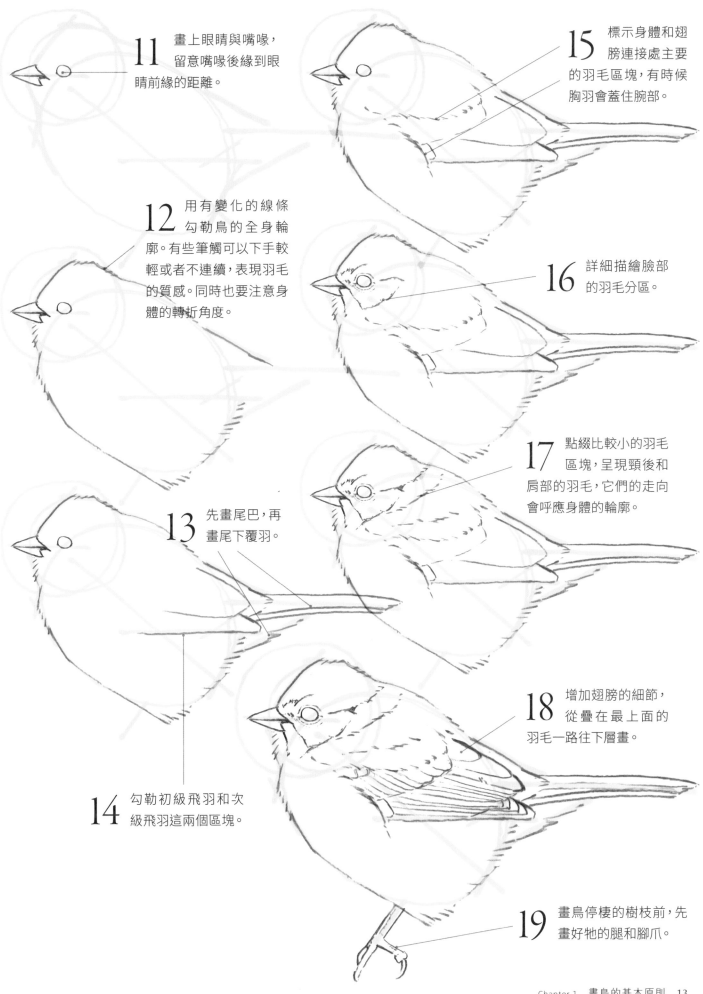

11 畫上眼睛與嘴喙，留意嘴喙後緣到眼睛前緣的距離。

12 用有變化的線條勾勒鳥的全身輪廓。有些筆觸可以下手較輕或者不連續，表現羽毛的質感。同時也要注意身體的轉折角度。

13 先畫尾巴，再畫尾下覆羽。

14 勾勒初級飛羽和次級飛羽這兩個區塊。

15 標示身體和翅膀連接處主要的羽毛區塊，有時候胸羽會蓋住腕部。

16 詳細描繪臉部的羽毛分區。

17 點綴比較小的羽毛區塊，呈現頸後和肩部的羽毛，它們的走向會呼應身體的輪廓。

18 增加翅膀的細節，從疊在最上面的羽毛一路往下層畫。

19 畫鳥停棲的樹枝前，先畫好牠的腿和腳爪。

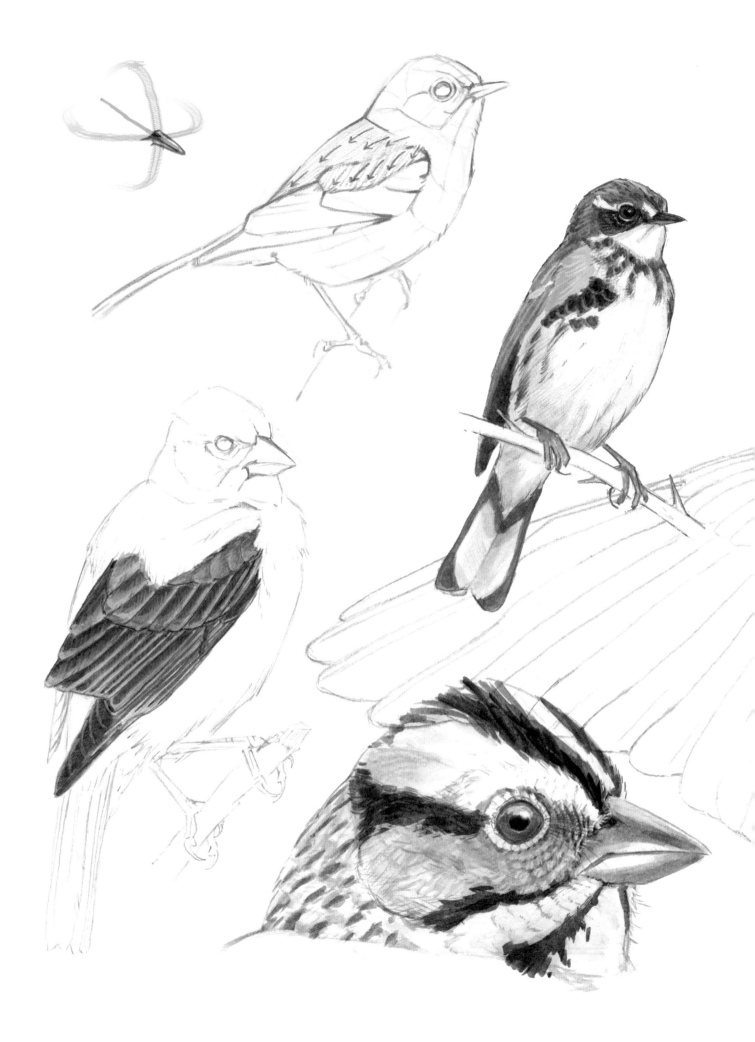

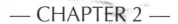

— CHAPTER 2 —

精通鳥類的解剖構造
MASTERING BIRD ANATOMY

想畫出有模有樣的鳥類，你必須先了解牠們皮毛底下的內部構造。要畫好羽毛，就得知道羽毛是如何生長、如何重疊、如何連接在身上。要畫好軀體，就必須理解鳥的骨骼結構。要掌握骨架的姿態，得有本事察覺這隻鳥的力量、意念和生命力。你對鳥類的知識必須比能呈現在繪畫中的更深入，你畫的鳥兒才會活力煥發、形態確實並且栩栩如生。

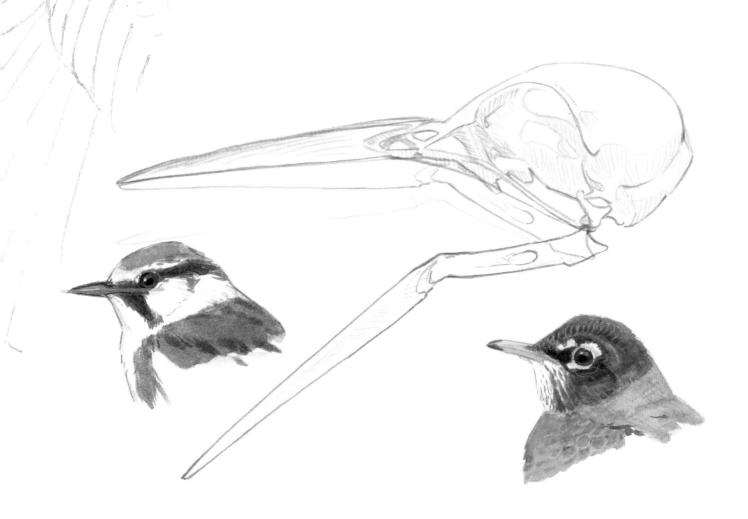

鳴禽的嘴喙

嘴喙是鳥兒必備的生存工具。請研究不同鳥種形態各異的嘴喙，
了解嘴喙是如何連接到頭顱、如何開合活動。

◀ 下喙與頭骨相遇的部分會
往下轉折，騰出一個空間給
鳥兒的大眼睛，顎關節則在
眼睛後方。

◀ 鳴禽的眼睛高於嘴縫。觀察
頭部前緣到眼睛的距離，才能
掌握眼睛的位置，因為眼睛到
後腦勺的距離會受到羽毛蓬鬆
度影響。

◀ 鳥張開嘴巴的時候，其
實看不到上下顎的連接
處，真正的顎關節被富有
彈性的嘴角皮膜 (rictus) 蓋
住。

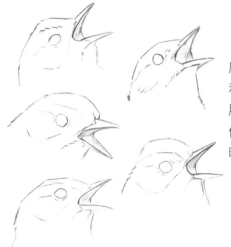

◀ 鳥兒嘴巴張開的輪
廓，由嘴喙的咬合面
和臉頰上的延展的皮
膜構成。鳥喙張開時
候，某些角度可以同
時看到這些部位。

▼ 有些鳥的嘴喙咬合面有清楚的轉折 (angulated commis-
sure)。就結構來看，是嘴緣 (tomium) 與臉頰的嘴角皮膜交
界處形成明顯的轉角。草地鷚、擬黃鸝、吃種子的雀類、雀
鵐、蠟嘴雀、台灣和歐亞的鴉，以及一些吸花蜜的鳥 (不包
括蜂鳥) 的嘴緣都有這種轉折。

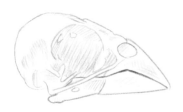

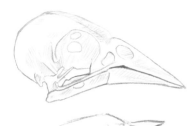

上喙：注意小小的鼻孔 (有時會被羽毛覆蓋)，
以及嘴喙邊緣向下轉折的角度變化。頭部羽毛
在上喙後方構成弧形。

羽毛生長到下喙基部，形成弧形，並且從下喙
正下方延伸出來。

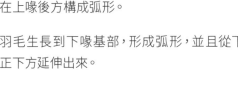

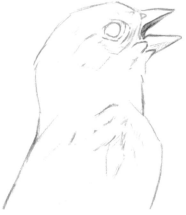

頭骨可動性

鳥喙大部分的動作是下喙往下張開。其實在顱骨不動的條件下，上喙也可以獨自活動（稱為可動性），不過上喙的運動通常很細微。

▼ 上喙的運動可能不太明顯。研究人員用高速攝影技術來觀察白喉帶鵐的上喙可動性，結果在牠引吭高歌時也只測量到難以察覺的 9.5 度變化。有些鳥種的上喙運動可能高達 12 度。

▶ 肉眼可能難以察覺上喙的運動。

▼ 嘴喙比較狹窄的鳥種，例如森鶯和鷦鷯，可能會展現肉眼可見的上喙可動性，但仍屬很細微的動作，所以小心別畫得太誇張。鳥兒昂首鳴唱時，也會使上喙往上掀起的角度看起來比實際上更大。

▲ 哎呀……鳥喙的關節不是在整顆頭的前面。

▲ 鳥兒鳴唱時，上喙也不會往上張開成這樣。

▲ 打呵欠的鳥，或者在乞食的雛鳥可能會把上喙往上抬得更明顯。

鸚鵡上喙的靈活度居所有鳥類之冠，鳥喙的活動有利於牠們處理堅果和種子，解剖構造上則是上喙與顱骨之間的關節在動（顱前可動性 prokinesis）。

也有少數鳥類的上喙具有可活動的關節（嘴喙可動性，或稱彈性嘴喙 rhynchokinesis）。

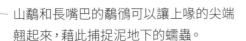

山鷸和長嘴巴的鷸鴴可以讓上喙的尖端翹起來，藉此捕捉泥地下的蠕蟲。

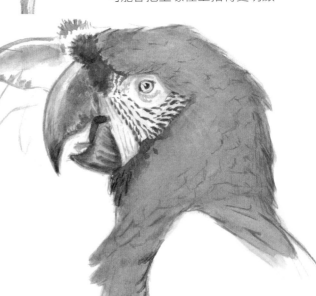

羽毛的分區與斑紋

所有鳥類的羽毛都分成若干區域，它們構成鳥兒的外形；各個區域當中不同顏色的羽毛則構成斑紋。

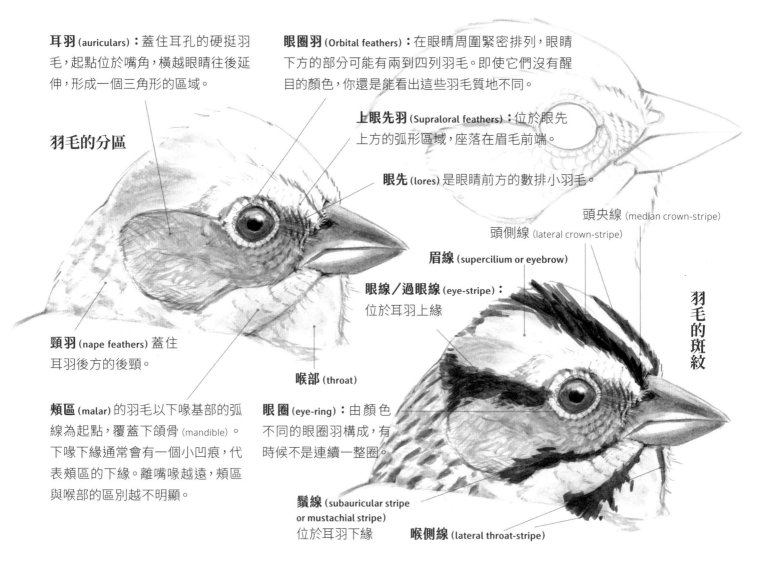

耳羽 (auriculars)：蓋住耳孔的硬挺羽毛，起點位於嘴角，橫越眼睛往後延伸，形成一個三角形的區域。

眼圈羽 (Orbital feathers)：在眼睛周圍緊密排列，眼睛下方的部分可能有兩到四列羽毛。即使它們沒有醒目的顏色，你還是能看出這些羽毛質地不同。

上眼先羽 (Supraloral feathers)：位於眼先上方的弧形區域，座落在眉毛前端。

眼先 (lores) 是眼睛前方的數排小羽毛。

羽毛的分區

頭央線 (median crown-stripe)

頭側線 (lateral crown-stripe)

眉線 (supercilium or eyebrow)

眼線／過眼線 (eye-stripe)：位於耳羽上緣

羽毛的斑紋

頸羽 (nape feathers) 蓋住耳羽後方的後頸。

喉部 (throat)

頰區 (malar) 的羽毛以下喙基部的弧線為起點，覆蓋下頜骨 (mandible)。下喙下緣通常會有一個小凹痕，代表頰區的下緣。離嘴喙越遠，頰區與喉部的區別越不明顯。

眼圈 (eye-ring)：由顏色不同的眼圈羽構成，有時候不是連續一整圈。

鬚線 (subauricular stripe or mustachial stripe) 位於耳羽下緣

喉側線 (lateral throat-stripe)

提醒 1：有些斑紋是整個羽毛區域的顏色都和周圍不同。

提醒 2：有些斑紋是區域邊緣的羽毛顏色比較深。

提醒 3：有些斑紋是羽毛分區裡面的顏色和周遭不同，邊緣又是另一種顏色。

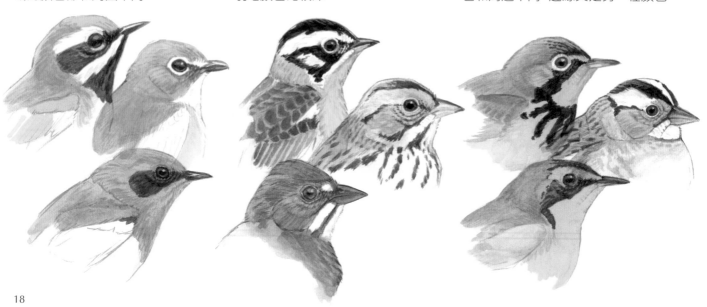

頭部特徵繪製步驟

開始畫頭部斑紋前，先輕輕勾勒羽毛的分區，以此確立臉部的結構，好把斑紋畫在正確的位置上。

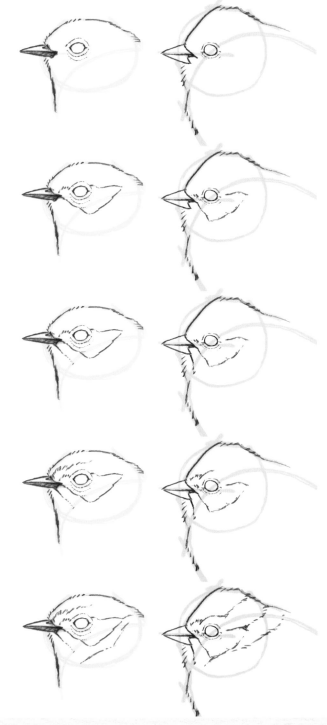

▶ 先從眼圈下筆，這部分的羽毛緊密堆疊，圍繞眼眶。你可能會發現它分成眼睛上、下兩部分，眼睛下方的羽毛可能會比上方多幾列。

▶ 在眼睛後面畫出三角形的耳羽區域，耳羽的前緣從嘴角開始，邊緣的線條可能會隨著眼睛周圍的羽毛改變角度。位於眼睛前方的耳羽則從眼先往後生長，也向外蓬起。

▶ 從嘴喙下緣的轉角延伸出小小的凹痕，越靠近嘴喙凹痕越明顯。頰區座落在這條凹痕和耳羽之間。

▶ 眉線是眼睛上方的條紋，它的前段是上眼先羽，在眼先的上方構成弧形。

▶ 鳥的脖子能屈能伸，隨著頭部位置改變，蓋住頸後的頸羽會變成不同的形狀。頭部的輪廓在頸羽和後腦勺的連接處可能有角度轉折。注意圖中這隻雀鵐的眼線往上揚，因為頸羽和冠羽 (crest feathers) 都豎立起來了。

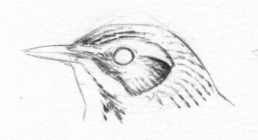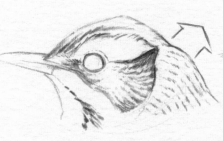

◀ 鳥的頸羽蓬起時，頭部的輪廓、各個羽毛分區的形狀，還有頭部的斑紋都會明顯改變。注意耳羽後緣和眉線變寬而且往上揚的情形。

轉過頭來

畫出通過嘴巴和眼睛（橫剖）、及通過下巴和頭頂（直剖）的一組經緯線，以便掌握鳥兒轉動頭部時眼睛、嘴喙和羽毛分區的排列方式。

▼ 想像鳥頭部的經緯線。沿著眼睛和嘴喙相連的方向畫一條線，這條緯線繞頭部一圈。再畫第二條線，是通過臉部中央、環繞後腦勺的經線。

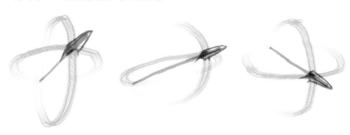

再畫一條直線貫穿經緯線的前後兩個交叉點並通過鳥喙。嘴喙的長度會隨著頭的角度改變，正側面的時候可以看見嘴喙的全長，如果頭轉到四分之三側面，看起來就比較短。

眼睛座落在上下喙交界線的上方。

嘴喙基部座落於經緯線交叉處。

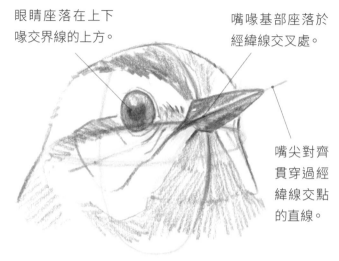

嘴尖對齊貫穿過經緯線交點的直線。

▼ 時時留意頭部的經緯線，便能維持兩側線條的對稱。頭部轉動時，也要考量經緯線會環繞頭部，以此作為臉部條紋和斑紋的位置參考。特別留意頭部另一側的斑紋，把圍起它們的區域視為個別形狀會更好掌握。此外眼睛的形狀也會受到透視縮短，鳥兒把頭轉到什麼角度，你會看不見另一側的眼睛呢？

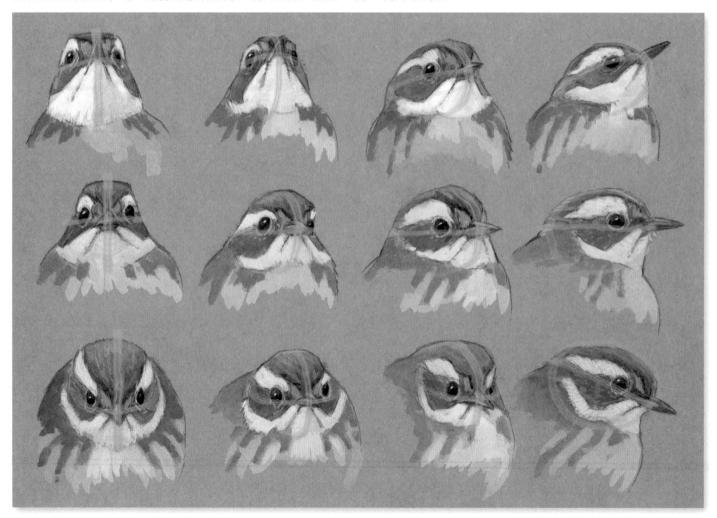

頭形的轉折角度

鳥類眼睛下方的區域會向外鼓起，觀察鳥兒正面和四分之三側面的姿勢中，臉頰角度變化。有些鳥的「腮幫子」特別明顯，例如蠅霸鶲和朱紅霸鶲。

▼ 鳥的後腦勺從側面看起來是圓弧狀，連接到頸羽的地方可能會有一個轉折角度。

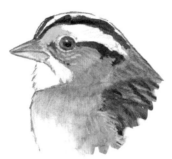
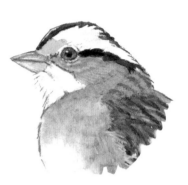

▶ 從四分之三側面，可以稍微看到另一側眼睛上下的轉折角度，後腦勺的輪廓看起來更圓潤，圓形的眼睛則變成橢圓形。

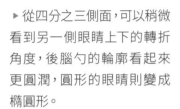

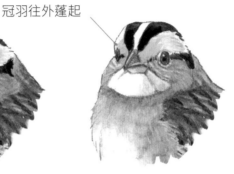

冠羽往外蓬起

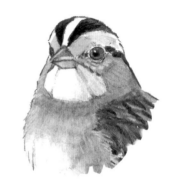

▼ 從正面看的時候，要注意鳥的頭部輪廓，眼睛下方的弧度會不同。鳥兒縮著脖子的時候，臉頰的轉折角度會更明顯。

眼睛下方的轉折角度

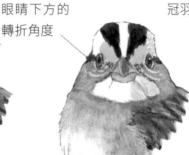

冠羽往外蓬起

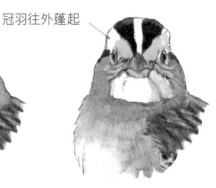

▼ 從側面看，鳥的頭形是圓弧狀

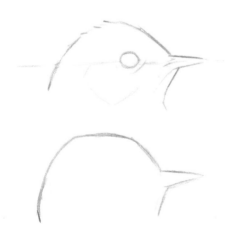

▼ 從四分之三側面可以看到圓形的後腦勺，以及有轉折角度的另外半邊臉。

▼ 從正面看，鳥的頭有稜有角，像是火箭指揮艙的形狀。

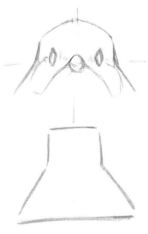

身體上的羽毛

你對羽毛構造的理解，必須比繪畫所能呈現出的更深入，才能把羽毛畫好。請鑽研鳥羽的生長位置和分區，畫全身羽毛時會更有概念。

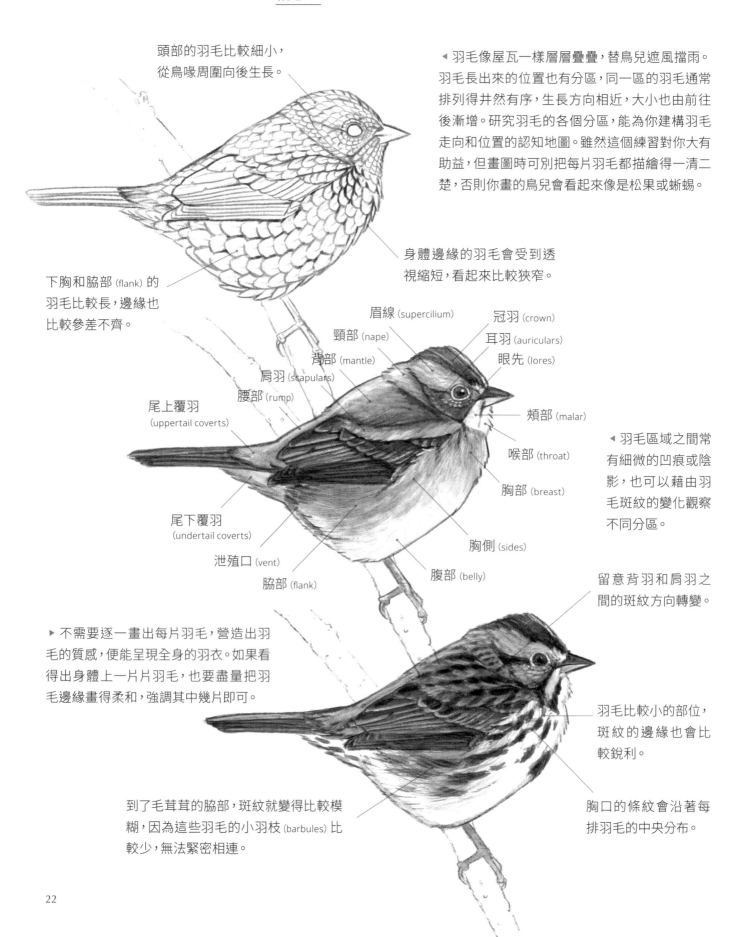

頭部的羽毛比較細小，從鳥喙周圍向後生長。

◄ 羽毛像屋瓦一樣層層疊疊，替鳥兒遮風擋雨。羽毛長出來的位置也有分區，同一區的羽毛通常排列得井然有序，生長方向相近，大小也由前往後漸增。研究羽毛的各個分區，能為你建構羽毛走向和位置的認知地圖。雖然這個練習對你大有助益，但畫圖時可別把每片羽毛都描繪得一清二楚，否則你畫的鳥兒會看起來像是松果或蜥蜴。

下胸和脇部 (flank) 的羽毛比較長，邊緣也比較參差不齊。

身體邊緣的羽毛會受到透視縮短，看起來比較狹窄。

眉線 (supercilium)
頸部 (nape)
背部 (mantle)
肩羽 (scapulars)
腰部 (rump)
尾上覆羽 (uppertail coverts)

冠羽 (crown)
耳羽 (auriculars)
眼先 (lores)
頰部 (malar)
喉部 (throat)
胸部 (breast)

◄ 羽毛區域之間常有細微的凹痕或陰影，也可以藉由羽毛斑紋的變化觀察不同分區。

尾下覆羽 (undertail coverts)
泄殖口 (vent)
脇部 (flank)
胸側 (sides)
腹部 (belly)

留意背羽和肩羽之間的斑紋方向轉變。

► 不需要逐一畫出每片羽毛，營造出羽毛的質感，便能呈現全身的羽衣。如果看得出身體上一片片羽毛，也要盡量把羽毛邊緣畫得柔和，強調其中幾片即可。

羽毛比較小的部位，斑紋的邊緣也會比較銳利。

到了毛茸茸的脇部，斑紋就變得比較模糊，因為這些羽毛的小羽枝 (barbules) 比較少，無法緊密相連。

胸口的條紋會沿著每排羽毛的中央分布。

營造羽毛的質感

要畫出全身的羽衣，而不是個別的羽毛。不需要真的畫出一根根羽毛，也能營造出羽毛的感覺——譬如在羽毛區域之間，或羽毛有點蓬鬆的地方畫出陰影。如果把每片羽毛都畫出來，這隻鳥兒會看起來像長滿了鱗片。

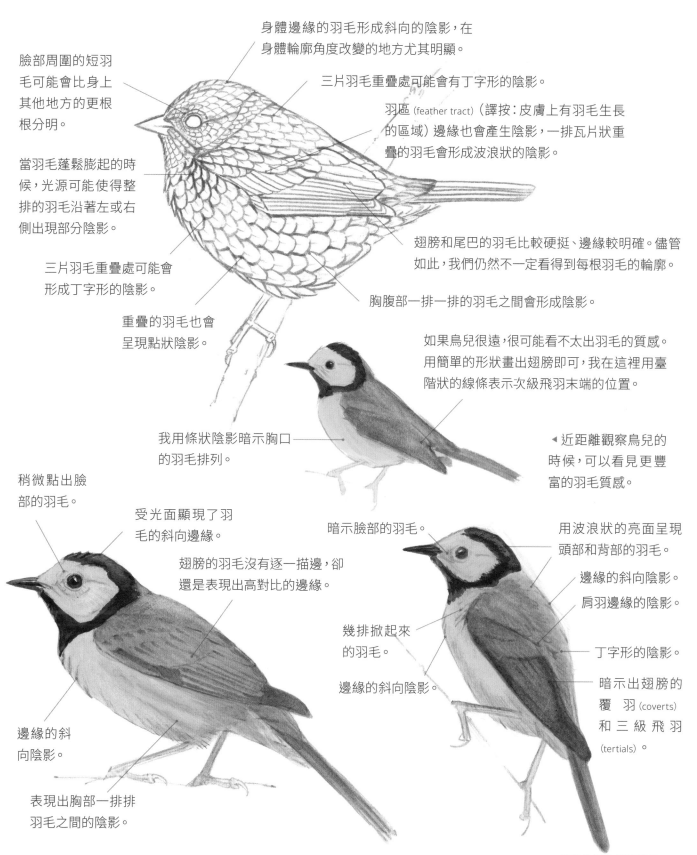

臉部周圍的短羽毛可能會比身上其他地方的更根根分明。

當羽毛蓬鬆膨起的時候，光源可能使得整排的羽毛沿著左或右側出現部分陰影。

三片羽毛重疊處可能會形成丁字形的陰影。

重疊的羽毛也會呈現點狀陰影。

身體邊緣的羽毛形成斜向的陰影，在身體輪廓角度改變的地方尤其明顯。

三片羽毛重疊處可能會有丁字形的陰影。

羽區 (feather tract)（譯按：皮膚上有羽毛生長的區域）邊緣也會產生陰影，一排瓦片狀重疊的羽毛會形成波浪狀的陰影。

翅膀和尾巴的羽毛比較硬挺、邊緣較明確。儘管如此，我們仍然不一定看得到每根羽毛的輪廓。

胸腹部一排一排的羽毛之間會形成陰影。

如果鳥兒很遠，很可能看不太出羽毛的質感。用簡單的形狀畫出翅膀即可，我在這裡用臺階狀的線條表示次級飛羽末端的位置。

我用條狀陰影暗示胸口的羽毛排列。

◀ 近距離觀察鳥兒的時候，可以看見更豐富的羽毛質感。

稍微點出臉部的羽毛。

受光面顯現了羽毛的斜向邊緣。

翅膀的羽毛沒有逐一描邊，卻還是表現出高對比的邊緣。

暗示臉部的羽毛。

用波浪狀的亮面呈現頭部和背部的羽毛。

邊緣的斜向陰影。

肩羽邊緣的陰影。

幾排掀起來的羽毛。

丁字形的陰影。

邊緣的斜向陰影。

暗示出翅膀的覆羽 (coverts) 和三級飛羽 (tertials)。

邊緣的斜向陰影。

表現出胸部一排排羽毛之間的陰影。

胸腹部的羽毛

胸部到腹部的羽毛並非連續一體，而是細分為好幾個區域。
理解這些羽毛的走向與大小，就能把胸腹部畫得更好。

羽毛的分區

胸羽(breast feathers) 環繞在胸口，蓬起來的時候可能會比胸腹的其他羽毛更突出。

胸側羽(sides) 連接到脇羽上方，可能會蓋過腕部，在翅膀前段露出毛茸茸的邊緣。

脇羽(flank feathers) 沿著身體兩側排列，靠近胸部的羽毛比較小，邊緣比較銳利，而靠近腹部的則又長又參差不齊。

腹羽(belly feathers) 由左右脇部往身體中線生長，蓋住孵卵斑 (brood patch)（譯按：是無毛的區域）。

圍肛羽(vent feathers) 形成蓋住泄殖腔 (cloaca) 的小區域。

尾下覆羽(undertail coverts) 蓋住尾巴的基部，有助於鳥類維持流線型的輪廓。

◀ 觀察兩側腹羽之間的凹溝，有助於建立胸腹部中線的方向和弧度。鳥兒的身體越轉向側面，這條中線就越彎曲，就像是球體上經線的走向。羽毛上的斑紋也會沿著這些經緯線圍繞身體。

胸部 (breast)

胸側 (sides)

脇部 (flank)

腹部 (belly)

圍肛羽 (vent)

斑紋隨著視角和透視尺度而改變。

尾下覆羽 (undertail coverts)

腹部中線

四分之三視角

把鳥兒想像成三維的構造，頭部以及尾下覆羽和身體相交的地方都形成橢圓形的切面。畫陰影和斑紋的時候循繞著身體的弧度，而不是直直畫到邊緣。

胸腹部的羽毛斑紋

畫出胸腹部的中線，時時留意兩側的羽毛斑紋，好維持左右對稱。

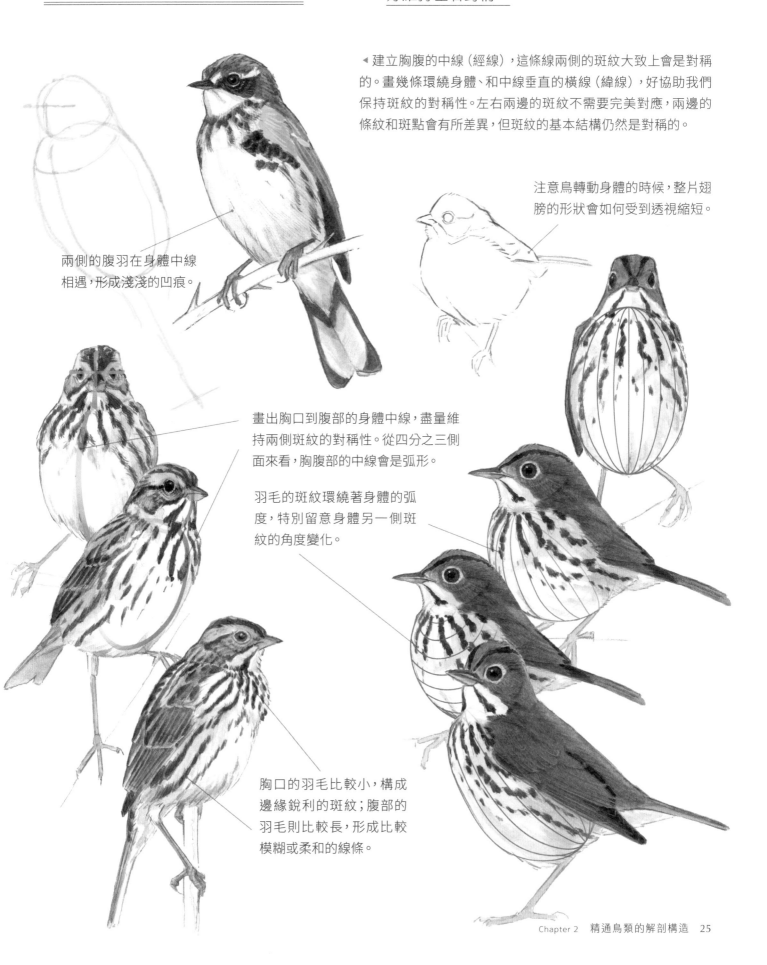

◀ 建立胸腹的中線（經線），這條線兩側的斑紋大致上會是對稱的。畫幾條環繞身體、和中線垂直的橫線（緯線），好協助我們保持斑紋的對稱性。左右兩邊的斑紋不需要完美對應，兩邊的條紋和斑點會有所差異，但斑紋的基本結構仍然是對稱的。

注意鳥轉動身體的時候，整片翅膀的形狀會如何受到透視縮短。

兩側的腹羽在身體中線相遇，形成淺淺的凹痕。

畫出胸口到腹部的身體中線，盡量維持兩側斑紋的對稱性。從四分之三側面來看，胸腹部的中線會是弧形。

羽毛的斑紋環繞著身體的弧度，特別留意身體另一側斑紋的角度變化。

胸口的羽毛比較小，構成邊緣銳利的斑紋；腹部的羽毛則比較長，形成比較模糊或柔和的線條。

背部的羽毛

鳥的背部分成四個區域：背羽（mantle）、肩羽、腰羽，以及尾上覆羽（upper tail coverts），這些區域的顏色或斑紋可能相異。

羽毛的分區

背羽位於背部中央，向後生長。背羽常常帶有條紋，構成沿著背部排列的平行紋路。

肩羽座落在背羽的兩側，蓋住翅膀與身體連接的部位，沿著收合的翅膀頂部排列。肩羽可以靈巧地往後縮成緊密幾排，也可以垂下來蓋在翅膀上。有些鳥的肩羽也有類似背羽的條紋，但通常是往下朝向翅膀的方向，它們下垂的時候尤其明顯。

腰羽位於兩片翅膀之間。當鳥兒把翅膀收合在背側時，腰羽會完全被遮住，翅膀垂下時腰羽就會顯現。腰羽通常沒有條紋，即使這種鳥的背羽和肩羽上面都有。

尾上覆羽是重疊的硬挺羽毛，滑順銜接腰部到尾巴的輪廓。尾上覆羽可能帶有條紋，或者末端的顏色比較深。

四分之三側面

以背部中線為參考，維持身體的幾何結構。

用橢圓形畫出頭尾和身體的連接面，將陰影和斑紋包覆在身體的圓弧面上。

背羽和肩羽位於不同的平面上，它們的顏色可能相近，但你會注意到交界處的羽毛條紋方向有所轉變。

翅膀疊在背側時，腰羽會被隱藏起來。如果鳥兒垂下翅膀，便會露出腰部，有時也會顯露平時看不到的顏色和斑紋，例如綠脅綠霸鶲腰部的白斑，或者栗頂雀鵐的灰色腰羽。

讓翅膀縮進肩羽底下，收進胸羽內側，翅膀才不會看起來像另外黏在身體外面的。

尾上覆羽的斑紋和邊緣輪廓可能會比柔軟的腰羽更明顯。

背面視角的訣竅

先畫背側的身體中線,有助於掌握背羽條紋和肩羽斑紋的對稱排列。

身體另一側的翅膀受到透視縮短,不容易描繪,可以利用照片來觀察這一側翅膀的各種形狀。維持簡約,用最少的細節勾勒翅膀的形狀,要學習相信自己看見的資訊。另一個學習對側翅膀形態的好方法,是慢慢旋轉一隻立姿的鳥標本,畫一系列各種角度的素描。

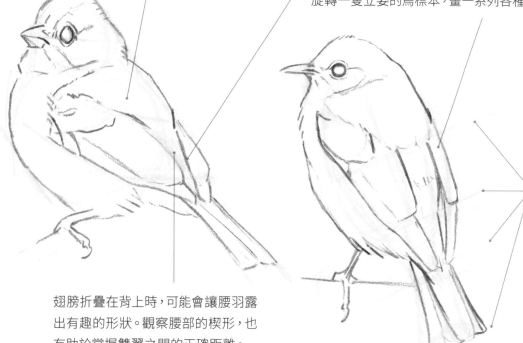

畫幾條平行的參考線橫越身體背側,維持背部與翅膀各部位左右對稱。

翅膀折疊在背上時,可能會讓腰羽露出有趣的形狀。觀察腰部的楔形,也有助於掌握雙翼之間的正確距離。

肩羽

背羽和肩羽的分界通常很不明顯。對於背上沒有條紋或斑紋的鳥種,不妨觀察羽毛分區間淡淡的接縫。

腰羽

鳴禽能蓬起或舒展牠們的腰羽。鳥兒冷的時候,豎起的腰羽幾乎會蓋住整個翅膀。有些鳥種,例如綠脅綠霸鶲的腰部會顯露辨識特徵。

至於背部有條紋的鳥種,可以尋找條紋走向改變的地方,那就是背羽和肩羽的交界。

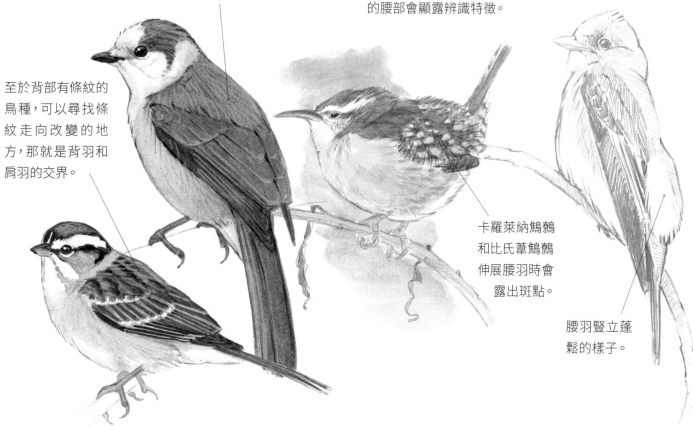

卡羅萊納鷦鷯和比氏葦鷦鷯伸展腰羽時會露出斑點。

腰羽豎立蓬鬆的樣子。

翅膀的聯動系統

鳥類翅膀骨骼連接的方式使牠們活動肘關節的時候，腕關節也會一起聯動，如此一來可以減輕翅膀運作所需的肌肉量。

鳥類前肢骨骼的排列方式和人的手臂同源：從肩膀開始首先是上臂的肱骨 (humerus)，再來是兩根前臂骨（橈骨 radius 和尺骨 ulna），然後是手掌的骨骼。鳥和人的前肢骨骼最主要的差異在於，鳥除了拇指以外的手指骨都癒合成一塊。不同鳥種前肢骨骼的比例也各有差異：星煌蜂鳥的臂骨（譯按：肱骨、橈骨和尺骨）又短又強壯，適合高速振翅。岩鴿的臂骨大小較為中庸，適合各種飛行方式。相較之下，黑背信天翁的臂骨又輕又長，可以長距離滑翔但不適合拍動翅膀。

比較鳥類翅膀骨骼的比例，我把這三種鳥的手掌畫成一樣長：

星煌蜂鳥

岩鴿

黑背信天翁

▶ 前臂的骨骼與手掌、上臂的連接方式類似平行尺 (parallel ruler)，因此移動其中一個關節時會牽動另一個，鳥兒活動肘關節的時候手掌也會跟著帶動。

▼ 把兩根平行的木棍釘在另一組木棍上，自製一組簡單的聯動系統。開合其中一個關節，觀察另一個關節將如何活動。

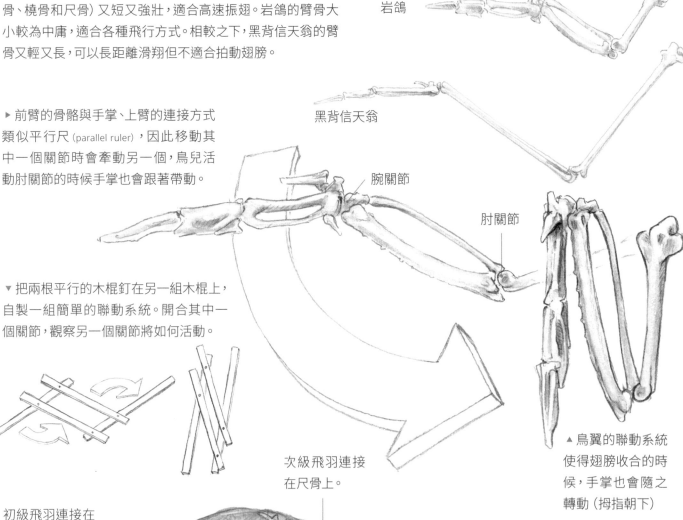

腕關節

肘關節

▲ 鳥翼的聯動系統使得翅膀收合的時候，手掌也會隨之轉動（拇指朝下）

次級飛羽連接在尺骨上。

初級飛羽連接在手掌骨上，構成翅膀的尖端。

翅膀上的飛羽分為初級飛羽和次級飛羽，它們跟著骨骼一起活動。
初級飛羽連接到手掌的骨骼，並在翅膀的尖端展開成扇形。初級飛羽提供推力，能高速飛行的鳥類初級飛羽通常比較長。
次級飛羽附著在前臂（尺骨）上，直直向後生長。它們提供升力，善於滑翔的鳥類翅膀有很大部分是次級飛羽。

張開翅膀

翅膀開合的時候，初級飛羽和次級飛羽移動的模式並不同。初級飛羽像扇子一樣開合，而次級飛羽幾乎維持平行排列，只是彼此間距變寬或上下重疊得更緊密。

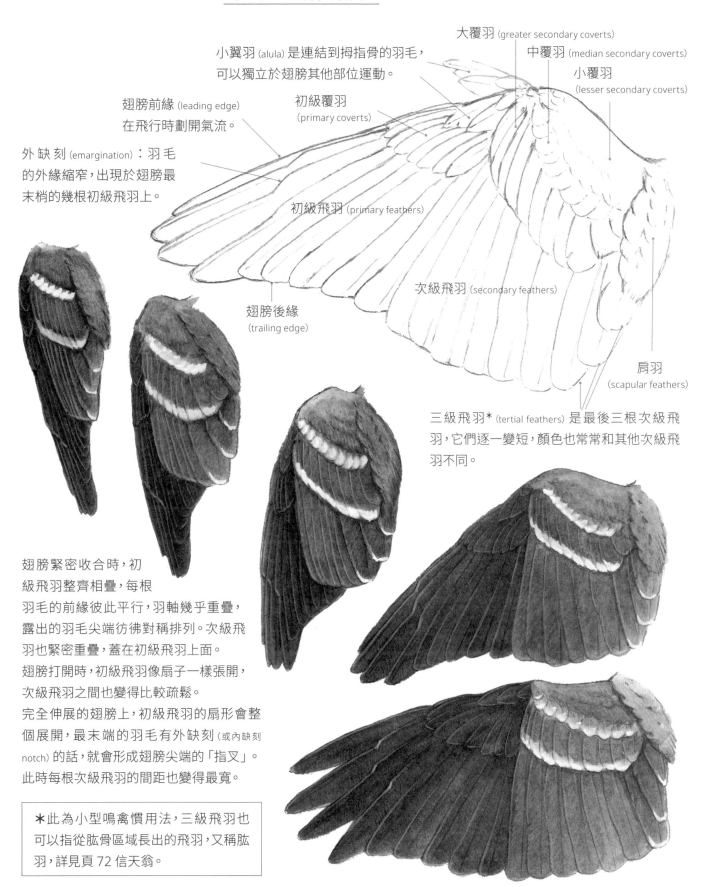

小翼羽 (alula) 是連結到拇指骨的羽毛，可以獨立於翅膀其他部位運動。

大覆羽 (greater secondary coverts)

中覆羽 (median secondary coverts)

小覆羽 (lesser secondary coverts)

翅膀前緣 (leading edge) 在飛行時劃開氣流。

初級覆羽 (primary coverts)

外缺刻 (emargination)：羽毛的外緣縮窄，出現於翅膀最末梢的幾根初級飛羽上。

初級飛羽 (primary feathers)

翅膀後緣 (trailing edge)

次級飛羽 (secondary feathers)

肩羽 (scapular feathers)

三級飛羽* (tertial feathers) 是最後三根次級飛羽，它們逐一變短，顏色也常常和其他次級飛羽不同。

翅膀緊密收合時，初級飛羽整齊相疊，每根羽毛的前緣彼此平行，羽軸幾乎重疊，露出的羽毛尖端彷彿對稱排列。次級飛羽也緊密重疊，蓋在初級飛羽上面。翅膀打開時，初級飛羽像扇子一樣張開，次級飛羽之間也變得比較疏鬆。完全伸展的翅膀上，初級飛羽的扇形會整個展開，最末端的羽毛有外缺刻 (或內缺刻 notch) 的話，就會形成翅膀尖端的「指叉」。此時每根次級飛羽的間距也變得最寬。

＊此為小型鳴禽慣用法，三級飛羽也可以指從肱骨區域長出的飛羽，又稱肱羽，詳見頁72信天翁。

畫翅膀的訣竅

讓「畫翅膀」成為小事一樁。如果你決定畫清楚每一片羽毛，請先畫出翅膀羽毛的各個分區，再從每一區最上面的那片羽毛逐步往下層畫。

次級飛羽

從最靠近身體、最小的那片三級飛羽開始畫，接著往下畫剩下的兩片三級飛羽。

▼加上其他疊起來的次級飛羽，它們會和最大的三級飛羽的下緣平行。從背側一路畫到腹側。

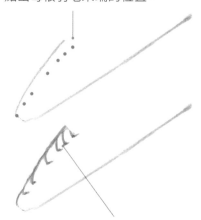

肩羽蓋住翅膀的上緣

用蓬鬆的肩羽蓋住覆羽，構成翅膀的上緣。

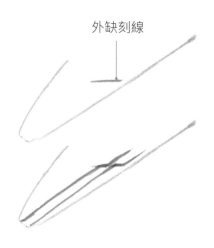

把翅膀藏進胸羽

讓翅膀的前緣往上縮起，收進胸羽內側。肩羽會蓋住翅膀上緣，天氣冷的時候，鳥兒更會把腕部深深縮進羽毛裡。

初級飛羽的間距

注意初級飛羽的數量與彼此的間距，它們有可能等距排列，也可能參差不一，可能是正在換羽的緣故，或是鳥種本身的特徵。點出每根羽毛末端的位置。

先畫初級飛羽的後緣，再完成整個羽毛尖端的輪廓，最後才畫每片羽毛彼此平行的前緣。越靠近翅膀末端的初級飛羽，尖端通常會越尖（一些舊大陸鶯類除外）。

外缺刻的排列

越靠近翅膀內側的初級飛羽，外缺刻（羽毛外側縮窄）也會越靠近羽毛的尖端。因此翅膀折疊起來的時候，所有的外缺刻會排列成斜向的「外缺刻線」(emargination line)。

如果你要畫的翅膀有外缺刻，先畫出一條斜線來標示缺刻在羽毛上的前後位置、斜向角度，以及整條外缺刻線的長度。這條線的位置和傾斜角度因鳥種而異。

畫每片羽毛的前緣時，要畫出外缺刻形成的臺階狀轉折點。

外缺刻線

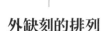

翅膀的比例

翅膀各部位的相對比例因鳥種而異，了解它們的變化範圍，在作畫時仔細觀察。

下圖是六種鳥翅膀折起來的樣子，我調整了相對大小，讓牠們的次級飛羽一樣長。請留意初級飛羽有可能比次級飛羽長很多，這個長度差距稱為初級飛羽突出 (primary projection)，是野外觀察辨認鳥種的重點之一，也務必記錄在速寫之中。如果次級飛羽從最後一根三級飛羽到腕部漸漸縮窄，它們的後緣輪廓會形成一個尖角。瀏覽鳥類的照片，找找看初級飛羽突出程度各異的鳥種，或是次級飛羽後緣形成尖角的鳥種。

翅膀腕部的轉折點在哪裡呢？可能隱藏在胸羽底下。

覆羽會向下延伸到哪裡？

次級飛羽後緣形成什麼樣的角度？

次級飛羽的末端在背部的什麼位置？

初級飛羽比次級飛羽長多少？以尾巴為基準，它的末端會到哪裡？

鶲和鶲鶲的三級飛羽很長，蓋住初級飛羽大部分的面積。

哪種雀鵐的初級飛羽突出最短呢？

留意初級飛羽的間距，它們可能會因為換羽或者物種本身的特徵而不等距。

綠霸鶲的初級飛羽突出比蚊霸鶲長得多。

和鵟比起來，隼的初級飛羽比較長，次級飛羽比較短。

雨燕、燕子和蜂鳥的初級飛羽非常長，次級飛羽則短小得多。

▼ 初級飛羽提供推力，而次級飛羽提供升力。善於滑翔的鳥通常有寬大的次級飛羽，能大力振翅快速飛行的鳥則有比較長的初級飛羽。因此鵟和鵰的次級飛羽發達，隼則是初級飛羽發達。

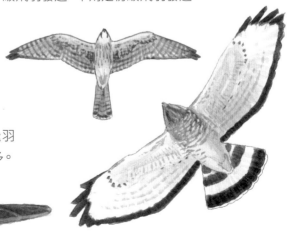

翅膀繪製步驟

畫翅膀的時候請先從各個羽毛分區的外形著手，接著從每一區最上層的羽毛開始逐一繪製。

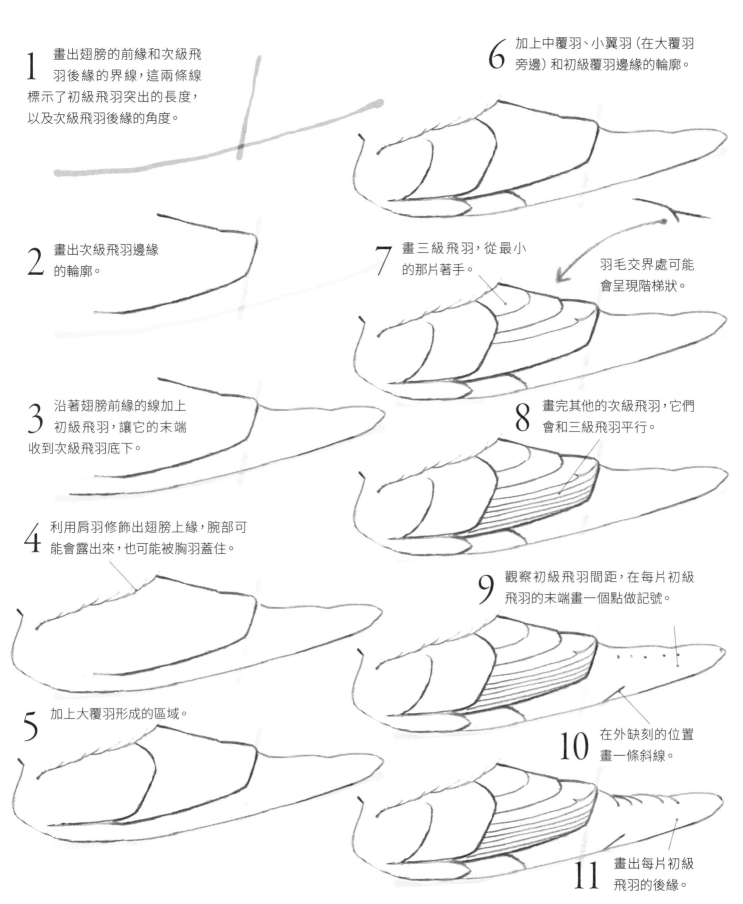

1 畫出翅膀的前緣和次級飛羽後緣的界線，這兩條線標示了初級飛羽突出的長度，以及次級飛羽後緣的角度。

2 畫出次級飛羽邊緣的輪廓。

3 沿著翅膀前緣的線加上初級飛羽，讓它的末端收到次級飛羽底下。

4 利用肩羽修飾出翅膀上緣，腕部可能會露出來，也可能被胸羽蓋住。

5 加上大覆羽形成的區域。

6 加上中覆羽、小翼羽（在大覆羽旁邊）和初級覆羽邊緣的輪廓。

7 畫三級飛羽，從最小的那片著手。

羽毛交界處可能會呈現階梯狀。

8 畫完其他的次級飛羽，它們會和三級飛羽平行。

9 觀察初級飛羽間距，在每片初級飛羽的末端畫一個點做記號。

10 在外缺刻的位置畫一條斜線。

11 畫出每片初級飛羽的後緣。

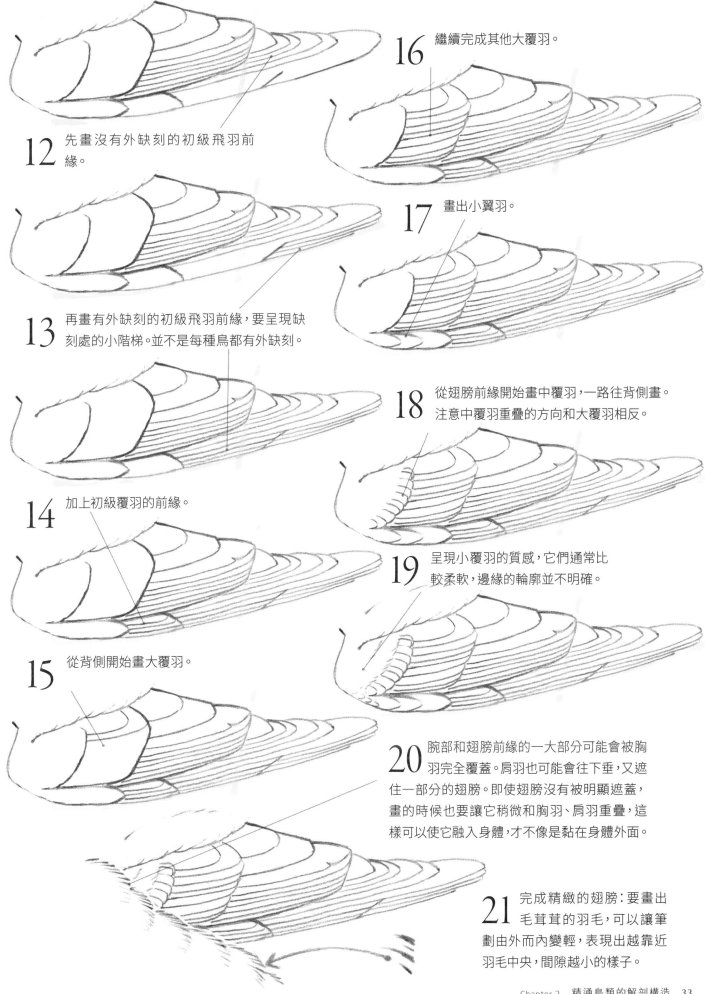

12 先畫沒有外缺刻的初級飛羽前緣。

13 再畫有外缺刻的初級飛羽前緣，要呈現缺刻處的小階梯。並不是每種鳥都有外缺刻。

14 加上初級覆羽的前緣。

15 從背側開始畫大覆羽。

16 繼續完成其他大覆羽。

17 畫出小翼羽。

18 從翅膀前緣開始畫中覆羽，一路往背側畫。注意中覆羽重疊的方向和大覆羽相反。

19 呈現小覆羽的質感，它們通常比較柔軟，邊緣的輪廓並不明確。

20 腕部和翅膀前緣的一大部分可能會被胸羽完全覆蓋。肩羽也可能會往下垂，又遮住一部分的翅膀。即使翅膀沒有被明顯遮蓋，畫的時候也要讓它稍微和胸羽、肩羽重疊，這樣可以使它融入身體，才不像是黏在身體外面。

21 完成精緻的翅膀：要畫出毛茸茸的羽毛，可以讓筆劃由外而內變輕，表現出越靠近羽毛中央，間隙越小的樣子。

鳥類學的要點

別被細節擊垮，想畫鳥的時候就放手去畫。然而如果你打算繪製縝密的科學繪圖，就必須注意各種微小的細節。不同鳥種翅膀上羽毛的數量，以及羽毛重疊的方式各有不同。

羽毛重疊的方式

大部分羽毛重疊的方式，是比較靠近身體背部的在上面，靠近翅膀尖端的在下面。因此可以想像如果要從鳥的身體往翅膀尖端走，羽毛會構成一座向下的樓梯。許多科別的鳥會有一兩排中覆羽或小覆羽反向排列，因此靠近腕部的羽毛會位於靠近身體的羽毛上方（下圖中的紅色區域）。

▶ 蜂鳥和雨燕翅膀上的羽毛都是正常排列，但覆羽的列數較少。

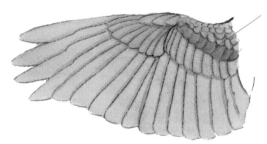

鳴禽的中覆羽反向排列。

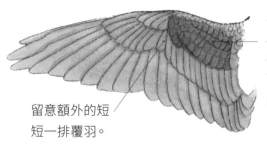

鷹、鵟、水禽、鸕鷀、鷺以及鸚鵡有一大區反向排列的覆羽。

留意額外的短短一排覆羽。

陸地獵鳥 (upland game birds)（按譯：雉雞、松雞、鵪鶉等）、秧雞和濱鳥只有外側三分之二的覆羽反向排列。而內側二分之一的大覆羽通常被中覆羽或小覆羽蓋住（圖中未畫出）。

羽毛的數量

即使大部分的畫作中不會呈現翅膀上的飛羽數量，學習常見類群的羽毛數量仍然很有用。在鳥類飛行或是張開翅膀的時候，你也許有機會分辨每一根羽毛。（以下來自《鳥類學指南》[Manual of Ornithology, Proctor 與 Lynch 著] 和《北美鳥種專論》[Identification Guide to North American Birds, Pyle 著]）

	初級飛羽	次級飛羽	尾羽
陸地獵鳥	10	12-21	12-22
鴨、鵝、天鵝	11	14-26	14-24
啄木鳥	10	12	12
咬鵑	10	11	12
翡翠（翠鳥）	10	13-15	12
鸚鵡、金剛鸚鵡	10	8-14	12
雨燕	10	7-9	10
蜂鳥	10	6	10
貓頭鷹	10	11-17	12
夜鷹 (nighthawk)	10	12-13	10 (12a)
鳩、鴿	10	11-12	12 (14b)
杜鵑、走鵑	10	10-11	10 (8c)
鶴	11	16-18	12
秧雞、黑水雞、瓣蹼雞	10	10-13	12
濱鳥	10	12-19	12 (10d, 16e)
海鷗、燕鷗、海雀	10	16-23	12-18
鷹、鵟、魚鷹	10	13-19	12
隼、卡拉鷹	10	12-13	12
鸊鷉	11	17-22	退化
鸕鷀	10	17-20	12-14
鷺	10	15-19	8-12
鵜鶘	10	28-33	20-24
美洲鷲科	10	16f or 22g	12-14
潛鳥	10	22-24	16-20
雀形目	9-10	9	12 (13h)

例外：a. 帕拉夜鷹、b. 哀鴿、c. 犀鵑、d. 北方水雉、e. 北美田鷸、f. 美洲鷲類 (vultures)、g. 神鷲類 (condors)、h. 草地鷚

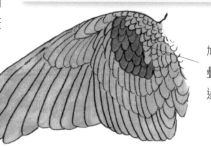

鳩鴿、燕鷗和海鷗的覆羽重疊方式類似上述獵鳥，不過只有小覆羽反向排列。

簡單畫出
翅膀的形態

現在你有本事畫出翅膀上的每根羽毛了，但不一定每隻鳥都要這樣畫。在戶外寫生時，應該畫你所見，而不是畫出你認為會有的特徵。如果離鳥兒太遠，無法分辨每一根羽毛，不妨勾勒出羽毛大致上的分區就好，甚至只畫出翅膀的外輪廓。

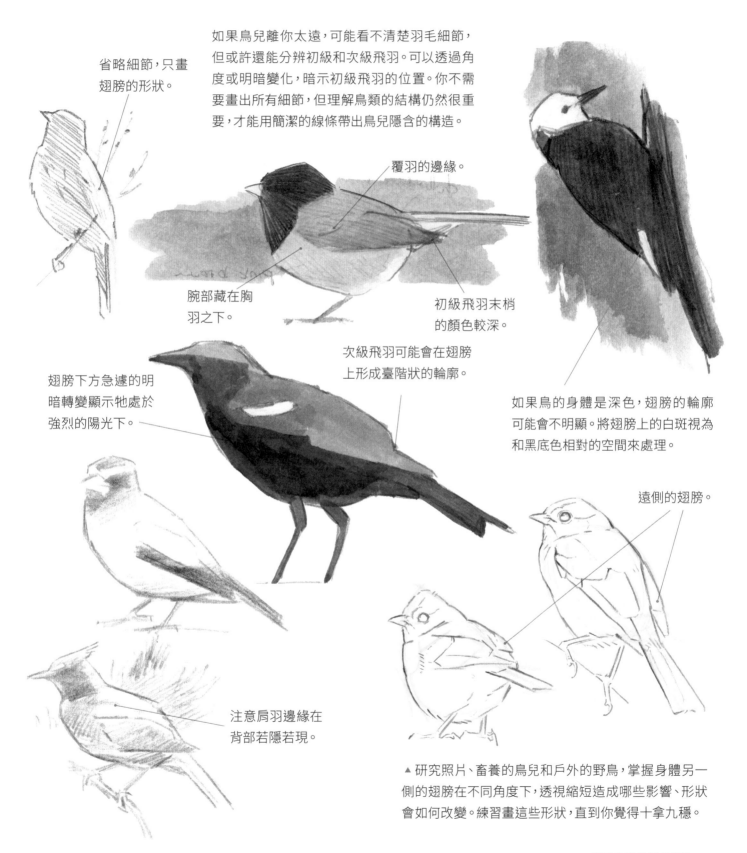

省略細節，只畫翅膀的形狀。

如果鳥兒離你太遠，可能看不清楚羽毛細節，但或許還能分辨初級和次級飛羽。可以透過角度或明暗變化，暗示初級飛羽的位置。你不需要畫出所有細節，但理解鳥類的結構仍然很重要，才能用簡潔的線條帶出鳥兒隱含的構造。

覆羽的邊緣。

腕部藏在胸羽之下。

初級飛羽末梢的顏色較深。

次級飛羽可能會在翅膀上形成臺階狀的輪廓。

如果鳥的身體是深色，翅膀的輪廓可能會不明顯。將翅膀上的白斑視為和黑底色相對的空間來處理。

翅膀下方急遽的明暗轉變顯示牠處於強烈的陽光下。

遠側的翅膀。

注意肩羽邊緣在背部若隱若現。

▲ 研究照片、畜養的鳥兒和戶外的野鳥，掌握身體另一側的翅膀在不同角度下，透視縮短造成哪些影響、形狀會如何改變。練習畫這些形狀，直到你覺得十拿九穩。

尾巴的形狀和結構

尾羽彼此重疊，中間的尾羽位於最上面。尾羽之間的相對長度造就了各種獨特的尾巴形狀。

▼ 從上方俯視，最中間的尾羽疊在最上面。

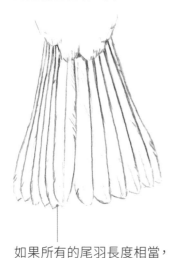

如果所有的尾羽長度相當，尾巴末端看起來會是齊的，或呈有點弧形。

▼ 如果從下方看，最外面的尾羽則在最上面。

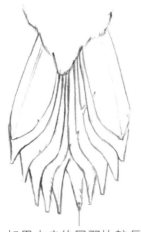

如果中央的尾羽比較長，尾巴會呈現圓形或楔形。

▼ 鳴禽有十二根尾羽（一側六根）。

尾巴起始於身體內部，向外形張開成扇形。起始點的位置由尾椎骨和支撐尾羽的組織構成。

▲ 如果外側的尾羽比較長，尾巴則會分叉，尾羽閉合的時候尾巴末梢會變成尖的。

尾上覆羽蓋住尾巴基部的背側。相較於腰羽，每根尾上覆羽的輪廓比較明顯，也可能會在尾巴兩側重疊成數排。

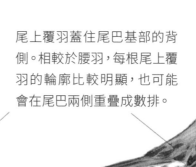

尾下覆羽則蓋住尾巴基部的下側，它們通常比尾上覆羽更長。

▼ 尾巴收合的時候，尾羽重疊成狹窄的一疊。尾巴打開的時候，尾羽像扇子一樣張開，軸心被身體的羽毛覆蓋住。

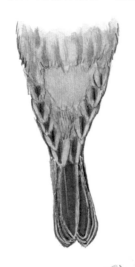

從上面看，你會看到最中間的一對尾羽。

從下面看，你會看到最外側的一對尾羽。

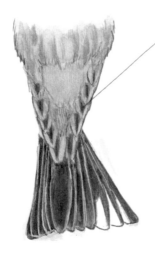

從側面看：尾羽可能緊密重疊，或者疏鬆張開。

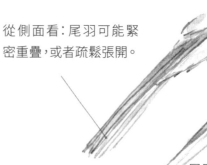

尾巴略呈弧面，經常可以同時看到上下兩側。

尾巴的動態
和透視縮短

尾羽連接在身體後端帶有肌肉、可以活動的短小尾骨上。整組尾羽可以一起轉動、張開、往上或往下擺動。尾上覆羽和尾下覆羽在尾巴上下形成襯墊，讓尾羽銜接到身體上。

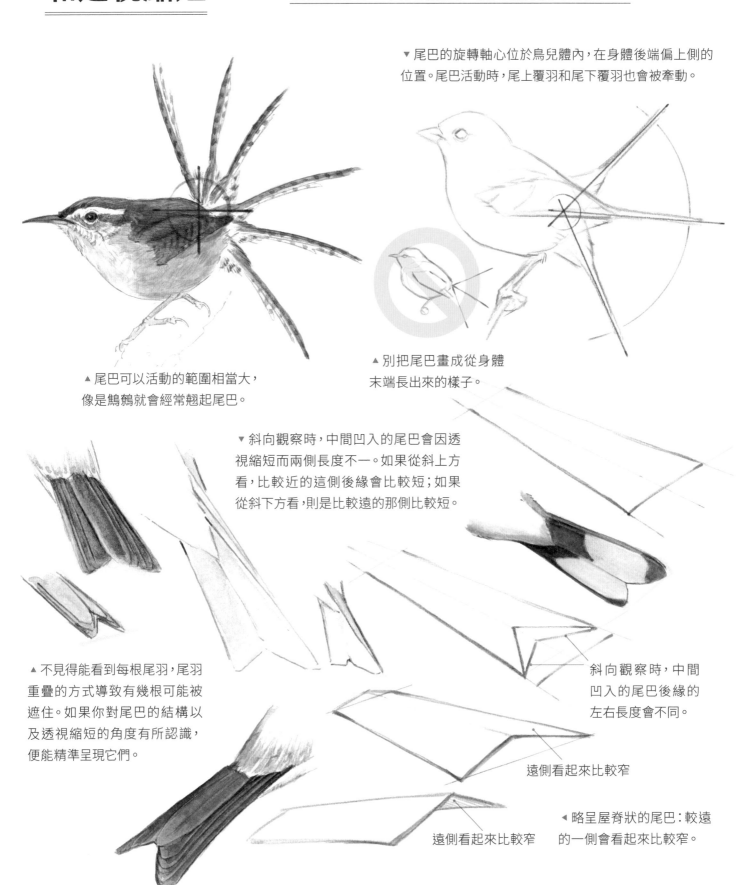

▼尾巴的旋轉軸心位於鳥兒體內，在身體後端偏上側的位置。尾巴活動時，尾上覆羽和尾下覆羽也會被牽動。

▲尾巴可以活動的範圍相當大，像是鷦鷯就會經常翹起尾巴。

▲別把尾巴畫成從身體末端長出來的樣子。

▼斜向觀察時，中間凹入的尾巴會因透視縮短而兩側長度不一。如果從斜上方看，比較近的這側後緣會比較短；如果從斜下方看，則是比較遠的那側比較短。

▲不見得能看到每根尾羽，尾羽重疊的方式導致有幾根可能被遮住。如果你對尾巴的結構以及透視縮短的角度有所認識，便能精準呈現它們。

斜向觀察時，中間凹入的尾巴後緣的左右長度會不同。

遠側看起來比較窄

遠側看起來比較窄

◀略呈屋脊狀的尾巴：較遠的一側會看起來比較窄。

大腿骨連到哪裡？

鳥類和人類腿部的基本結構是一樣的。鳥類腿部關節和骨骼的排列方式都和人一樣，只不過牠們的腿有一大部分被羽毛蓋住。

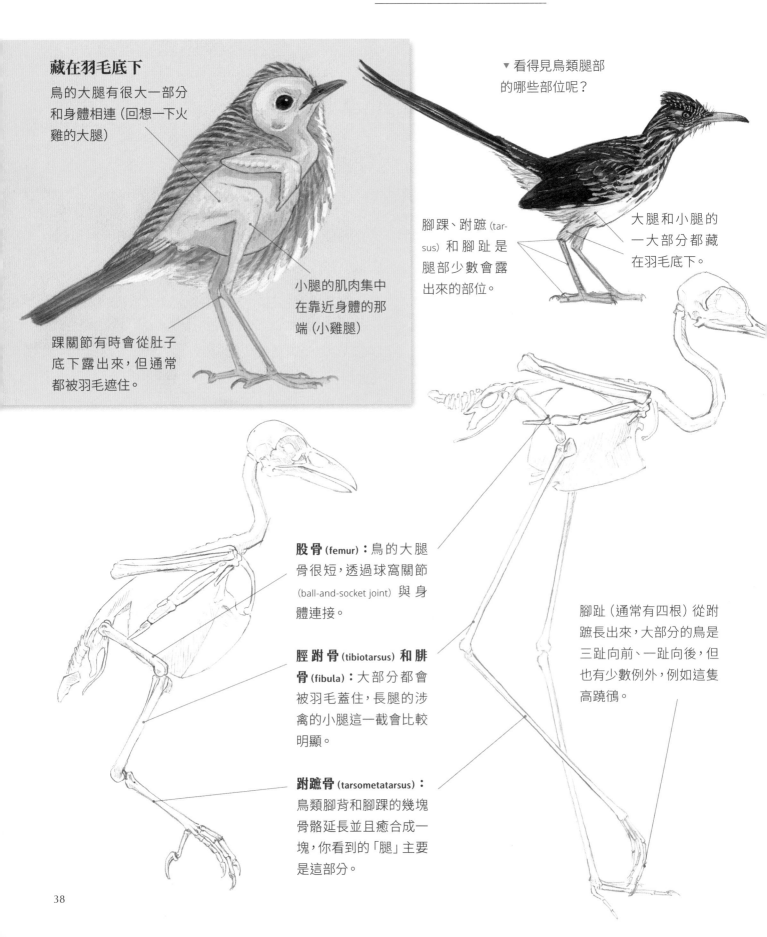

藏在羽毛底下

鳥的大腿有很大一部分和身體相連（回想一下火雞的大腿）

小腿的肌肉集中在靠近身體的那端（小雞腿）

踝關節有時會從肚子底下露出來，但通常都被羽毛遮住。

▼ 看得見鳥類腿部的哪些部位呢？

腳踝、跗蹠 (tarsus) 和腳趾是腿部少數會露出來的部位。

大腿和小腿的一大部分都藏在羽毛底下。

股骨 (femur)：鳥的大腿骨很短，透過球窩關節 (ball-and-socket joint) 與身體連接。

脛跗骨 (tibiotarsus) 和腓骨 (fibula)：大部分都會被羽毛蓋住，長腿的涉禽的小腿這一截會比較明顯。

跗蹠骨 (tarsometatarsus)：鳥類腳背和腳踝的幾塊骨骼延長並且癒合成一塊，你看到的「腿」主要是這部分。

腳趾（通常有四根）從跗蹠長出來，大部分的鳥是三趾向前、一趾向後，但也有少數例外，例如這隻高蹺鴴。

畫出重心平衡的鳥

鳥類休息的時候，會讓身體的重心保持在腳掌上方。

▼ 揣摩畫中這隻鳥身體和頭部的重量，想像你要把牠立在針尖上保持平衡。請記得鳥的尾巴上主要是沒什麼重量的羽毛。找到重心後，把鳥的腳掌中央畫在重心的正下方。

如果鳥的腳掌畫得太前面，身體看起來會像是要向後倒。如果腳畫得太後面，則好像要往前傾。

如果鳥雙腿張開，重心的鉛垂線應該會落在雙腳之間。

▼ 先畫鳥的身體，找出重心後再來畫腳，最後才畫鳥所站立的樹枝。如果一開始就先畫樹枝，最後可能得讓鳥的腳伸長到不自然的姿勢才搆得著。

鳥類也不是隨時都能站得很穩。有的鳥會攀附在垂直的表面上，甚至倒吊著覓食。鳥類以強而有力的腳爪扣住物體來維持這些姿勢，但牠們在休息時，身體的重心還是會回到腳的正上方。

認識鳥的腳爪

許多擅長畫鳥的藝術家也對畫鳥爪有所顧忌，有的人乾脆畫一片葉子遮住。花點時間克服鳥爪恐懼症，此後會更容易掌握鳥的姿態，可以如實描繪你的觀察。

腳趾骨的數量

鳥的每一根腳趾都由不同數量的腳趾骨（還有關節）構成：後趾一節，前面的腳趾由內向外依序是二、三、四節。骨頭的數量會如何呈現在畫面中呢？後趾只有一節骨頭，所以不可能彎曲抓握樹枝。前面內側的腳趾只有一個關節，因此抓扣樹枝的時候，也不會像外側的腳趾（三個關節）那樣服貼著樹枝的弧度。

腳趾的排列方式

鳥的腳趾有好幾種排列方式，如果你的畫作會呈現每根腳趾的細節，請確認它們的正確方向。

三趾前，一趾後： 麻鷺、鷺、白鷺、鵰、美洲鷲、鵟、鷹、隼、水雞、鳩、霸鶲、伯勞、鶯雀、松鴉、星鴉、喜鵲、烏鴉、渡鴉、雲雀、燕子、山雀、旋木雀、鴝、鶲鶇、河烏、戴菊、蚋鶯、鶇、擬聲鳥、嘲鶇、椋鳥、鶲、連雀、森鶯、唐納雀、唧鵐、雀鵐、鐵爪鵐、鵐、紅雀、刺歌雀、草地鷚、黑鸝、擬八哥、牛鸝、擬鸝、雀類。

三趾前，一趾後，但第二、三趾癒合： 翠鳥和犀鳥

三趾前（第四趾很長），一趾後，四趾之間都有蹼： 鰹鳥、塘鵝、鵜鶘與鸕鷀。

只有往前的三趾（後趾消失，或退化得很短）： 雉雞、火雞、松雞、岩雷鳥、鶉鷃、秧雞、瓣蹼雞、鶴、鴇、蠣鷸、高蹺鴴、濱鷸、瓣足鷸以及三趾啄木鳥。

只有往前的三趾，趾間有蹼（第二趾和第四趾長度相同）： 潛鳥、天鵝、鵝、鴨、反嘴鷸、海鷗以及燕鷗。

二趾前，二趾後： 魚鷹、啄木鳥、杜鵑、走鵑、鸚鵡、貓頭鷹。

四趾都往前： 雨燕

三節腳趾骨。

四節腳趾骨。

兩節腳趾骨。

一節腳趾骨。

外側腳趾彎曲弧度較平順。

▼爪子（指甲）也能自由彎曲。

後趾無法彎起來環繞樹枝。

內側的腳趾只有中間一個明顯的轉折點。

▼如果站在樹枝上的姿勢不太平衡，鳥兒可以用力抓緊，讓爪子嵌入樹枝。

▼鳥類只要重心平衡，就能站在樹枝上面，但牠們可能只是輕輕握著而已。若腿向後彎，會牽動鳥爪向內收緊。

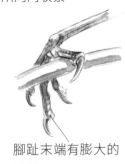

腳趾末端有膨大的趾墊 (digital pad)。

瓣蹼雞和鷿鷈。

▼描繪側面視角的鳥腳時，別把腳趾畫得太張開。畫你看到的樣子就好，不需要畫出它「應該」長怎樣。越接近平視角，腳趾之間的角度就會看起來越小。

咬鵑。

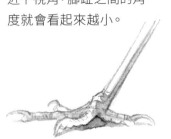

40

簡化鳥爪

一旦學會鳥的腳趾結構，很容易就會在這些細節上過分著墨。如果你的速寫風格鬆散柔和，就用相同的筆調來畫鳥的腳。如果你的畫作一絲不苟，那麼也應該仔細描繪腳爪上的細節。當你熟悉鳥的腳爪結構後，即使把它們的形狀簡化，仍然能看得出是鳥的腳。

五十隻腳爪

想熟悉鳥腳的畫法，不妨上網搜尋各種照片，練習畫 50 隻腳爪。畫頭幾張的時候，你可以極盡所能去增添細節。畫更多張之後，開始練習化繁為簡，試著用最果斷、最少的筆畫表現腳爪的神態。

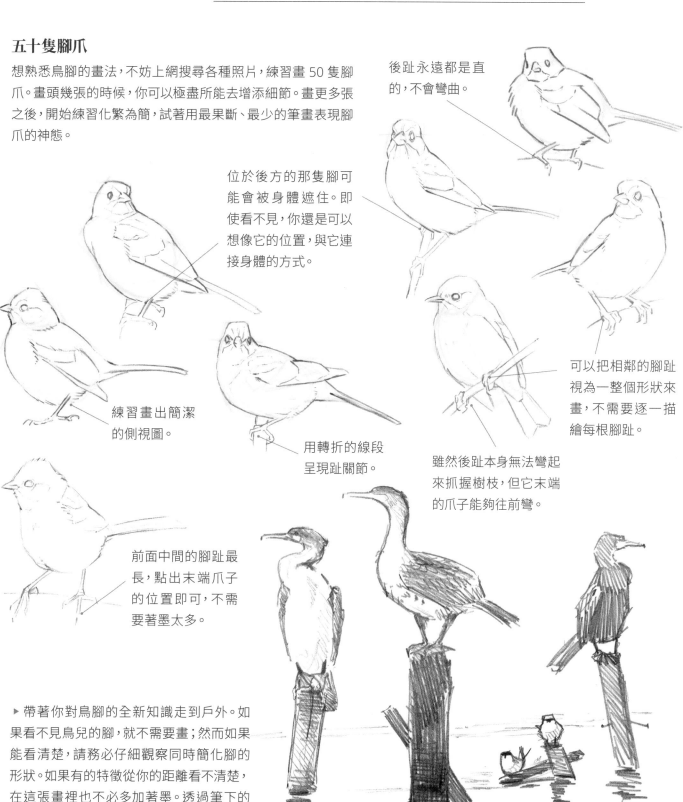

後趾永遠都是直的，不會彎曲。

位於後方的那隻腳可能會被身體遮住。即使看不見，你還是可以想像它的位置，與它連接身體的方式。

練習畫出簡潔的側視圖。

用轉折的線段呈現趾關節。

可以把相鄰的腳趾視為一整個形狀來畫，不需要逐一描繪每根腳趾。

雖然後趾本身無法彎起來抓握樹枝，但它末端的爪子能夠往前彎。

前面中間的腳趾最長，點出末端爪子的位置即可，不需要著墨太多。

▶ 帶著你對鳥腳的全新知識走到戶外。如果看不見鳥兒的腳，就不需要畫；然而如果能看清楚，請務必仔細觀察同時簡化腳的形狀。如果有的特徵從你的距離看不清楚，在這張畫裡也不必多加著墨。透過筆下的線條展現你對鳥類結構的熟稔，而不需畫出這隻鳥身上你所知道的每個特徵。

腿部位置與角度

鳥類腿的下半部骨骼呈現前傾的角度，兩隻腳傾斜的角度可能相異。

站在水平面上的鳥

從正面看，鳴禽的腿有點外八。從側面看，兩隻腳則是平行的。不過如果斜著看，兩隻腳的角度又會不一樣。

站在斜面上的鳥

如果鳥兒停棲在樹枝或岩石的斜面上，位置低的那隻腳會偏向垂直站立，位置高的則會比較水平。

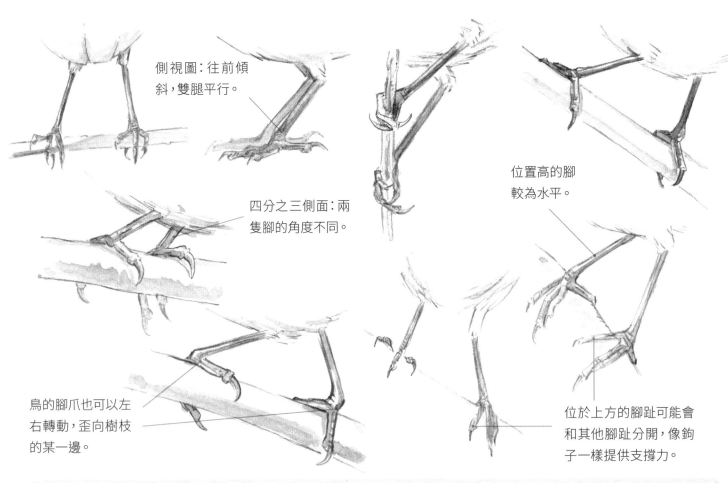

側視圖：往前傾斜，雙腿平行。

四分之三側面：兩隻腳的角度不同。

位置高的腳較為水平。

鳥的腳爪也可以左右轉動，歪向樹枝的某一邊。

位於上方的腳趾可能會和其他腳趾分開，像鉤子一樣提供支撐力。

用柳橙和牙籤製作鳥類腿部模型

讓鳥類腿部透視縮短的模式內化為你的直覺。將兩支牙籤斜斜插進柳橙，兩支牙籤之間形成 V 字形。旋轉這顆柳橙，觀察不同視角下「雙腿」透視縮短的狀態。

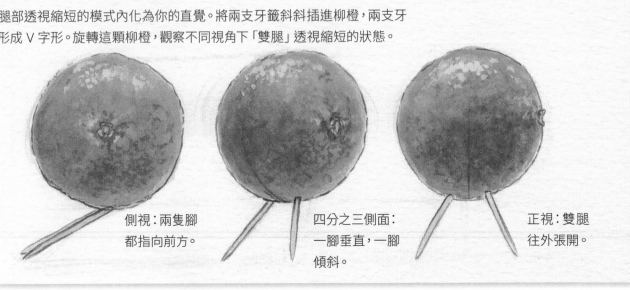

側視：兩隻腳都指向前方。

四分之三側面：一腳垂直，一腳傾斜。

正視：雙腿往外張開。

腿部細節

就像鳥類的腳爪有各種型態，鳥兒露在羽毛外面的腿部（跗蹠）也變化多端。如果你的畫作呈現腳爪的細節，也應把腿部特徵納入考量。

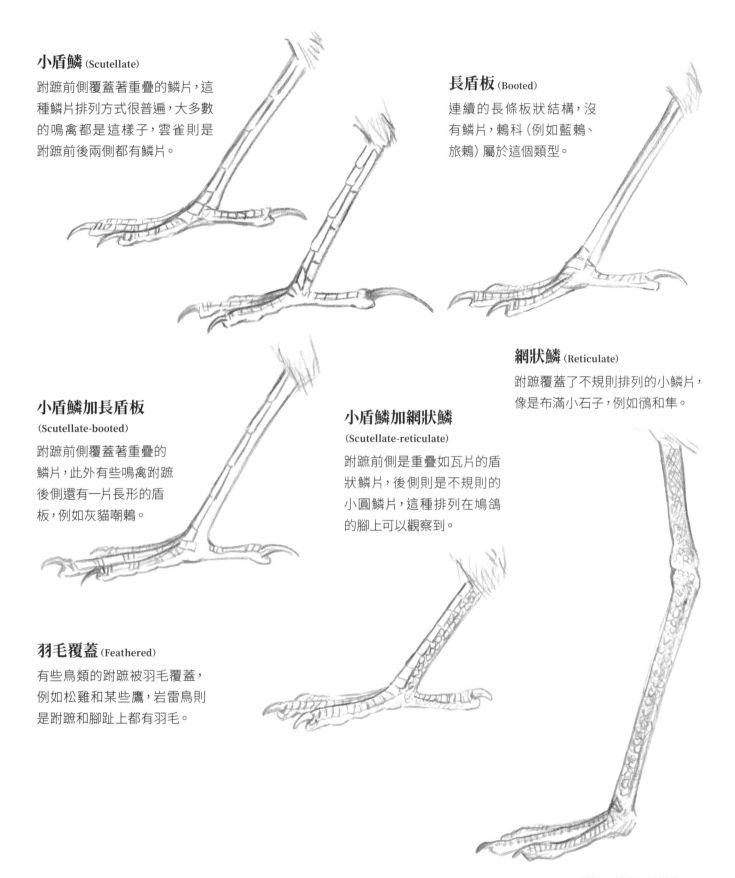

小盾鱗 (Scutellate)

跗蹠前側覆蓋著重疊的鱗片，這種鱗片排列方式很普遍，大多數的鳴禽都是這樣子，雲雀則是跗蹠前後兩側都有鱗片。

長盾板 (Booted)

連續的長條板狀結構，沒有鱗片，鶇科（例如藍鶇、旅鶇）屬於這個類型。

網狀鱗 (Reticulate)

跗蹠覆蓋了不規則排列的小鱗片，像是布滿小石子，例如鴴和隼。

小盾鱗加長盾板
(Scutellate-booted)

跗蹠前側覆蓋著重疊的鱗片，此外有些鳴禽跗蹠後側還有一片長形的盾板，例如灰貓嘲鶇。

小盾鱗加網狀鱗
(Scutellate-reticulate)

跗蹠前側是重疊如瓦片的盾狀鱗片，後側則是不規則的小圓鱗片，這種排列在鳩鴿的腳上可以觀察到。

羽毛覆蓋 (Feathered)

有些鳥類的跗蹠被羽毛覆蓋，例如松雞和某些鷹，岩雷鳥則是跗蹠和腳趾上都有羽毛。

靈魂之窗

眼睛是大家瀏覽一幅畫時最先注意到的其中一個要素，值得多花一點心力描繪它們。但也別過度強調眼睛，有時只需要稍微畫龍點睛。

鳥類轉動頭部的時候，眼睛的形狀也會隨之改變。雀鴝的眼睛從頭的側面看是圓形，從正面看則是橢圓形。貓頭鷹的情況正好和雀鴝相反，而鷹則居中。臉頰面的角度變化也會和眼睛一致。

眼睛可以歸納成三個部分：彩色的虹膜、深色的瞳孔，以及一個小小的反光，它會讓眼球看起來潤澤靈動。

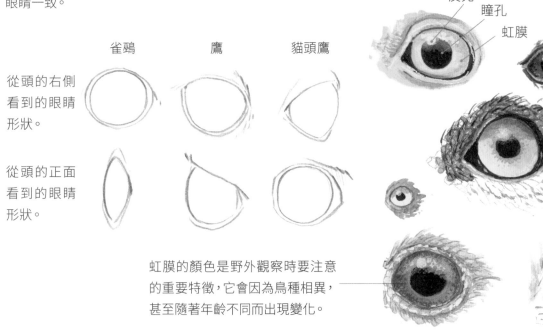

從頭的右側看到的眼睛形狀。

從頭的正面看到的眼睛形狀。

雀鴝　　　鷹　　　貓頭鷹

反光
瞳孔
虹膜

虹膜的顏色是野外觀察時要注意的重要特徵，它會因為鳥種相異，甚至隨著年齡不同而出現變化。

▼ 鳥類的瞳孔幾乎隨時都是圓形，但雉雞和雁鴨的瞳孔收縮時，可能會變成橢圓形。如果斜向觀察圓形的瞳孔，它看起來也會變成橢圓形。鳥類可以控制瞳孔要擴張或收縮，兩眼的瞳孔也可以獨立調控。如果一隻眼睛在陰影下，它的瞳孔會比在陽光下的另一隻眼睛更大。眼睛會反射照亮它們的光源，陽光下的眼睛會反射出太陽與天空。務必把眼睛的反光畫在正確的位置上，使它符合畫面中的光影方向。

鳥類要閉上眼睛睡覺的時候，下眼瞼會往上閉起來。鳥兒眨眼的時候則是移動上眼瞼。鳥類的眼睛還有透明的瞬膜作為保護，這個構造可以從內眼角往斜後方滑動，蓋住眼珠。

◀ 由於我們的注意力受眼睛所吸引，很容易把它們畫得太大，太精雕細琢、或者太醒目。應該要讓眼睛保持簡潔有力。
有時候鳥的眼睛很難被看到，真的看不到的時候也不需要勉強畫出來。

44

鳥羽的虹彩色澤

鳥羽的虹彩色澤源自小羽枝的顯微結構。羽毛反射出光線的角度如果不正對觀者，它的顏色看起來會比較深。繪製鳥羽的虹彩色澤的訣竅是在黑色旁邊塗上高飽和的顏色。

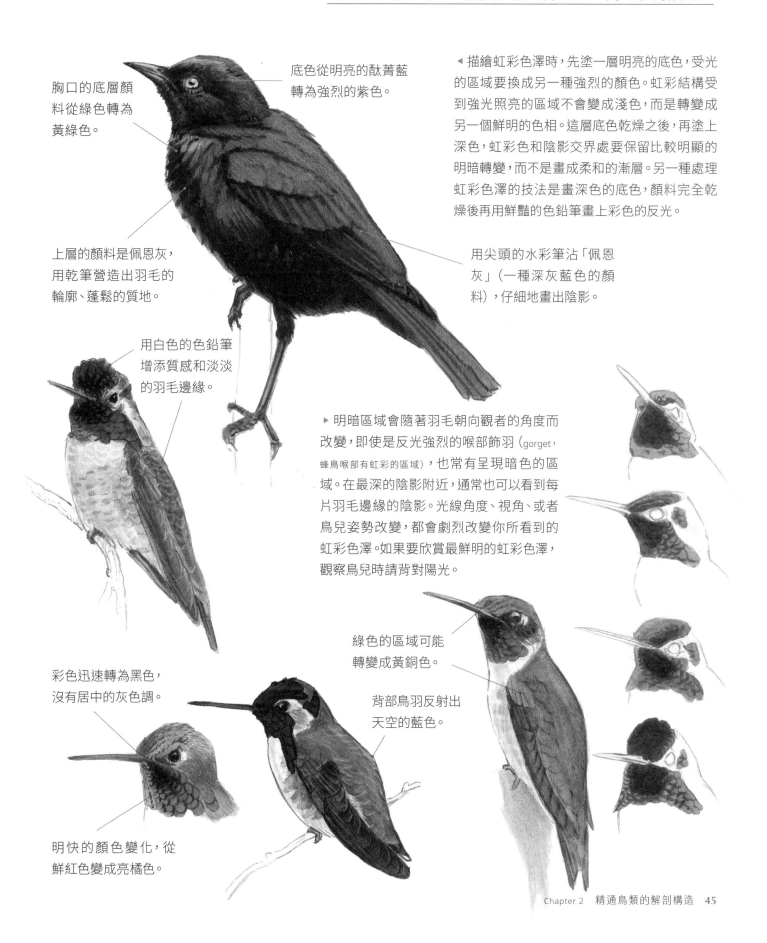

底色從明亮的酞菁藍轉為強烈的紫色。

胸口的底層顏料從綠色轉為黃綠色。

上層的顏料是佩恩灰，用乾筆營造出羽毛的輪廓、蓬鬆的質地。

◀描繪虹彩色澤時，先塗一層明亮的底色，受光的區域要換成另一種強烈的顏色。虹彩結構受到強光照亮的區域不會變成淺色，而是轉變成另一個鮮明的色相。這層底色乾燥之後，再塗上深色，虹彩色和陰影交界處要保留比較明顯的明暗轉變，而不是畫成柔和的漸層。另一種處理虹彩色澤的技法是畫深色的底色，顏料完全乾燥後再用鮮豔的色鉛筆畫上彩色的反光。

用尖頭的水彩筆沾「佩恩灰」（一種深灰藍色的顏料），仔細地畫出陰影。

用白色的色鉛筆增添質感和淡淡的羽毛邊緣。

▶明暗區域會隨著羽毛朝向觀者的角度而改變，即使是反光強烈的喉部飾羽（gorget，蜂鳥喉部有虹彩的區域），也常有呈現暗色的區域。在最深的陰影附近，通常也可以看到每片羽毛邊緣的陰影。光線角度、視角、或者鳥兒姿勢改變，都會劇烈改變你所看到的虹彩色澤。如果要欣賞最鮮明的虹彩色澤，觀察鳥兒時請背對陽光。

綠色的區域可能轉變成黃銅色。

背部鳥羽反射出天空的藍色。

彩色迅速轉為黑色，沒有居中的灰色調。

明快的顏色變化，從鮮紅色變成亮橘色。

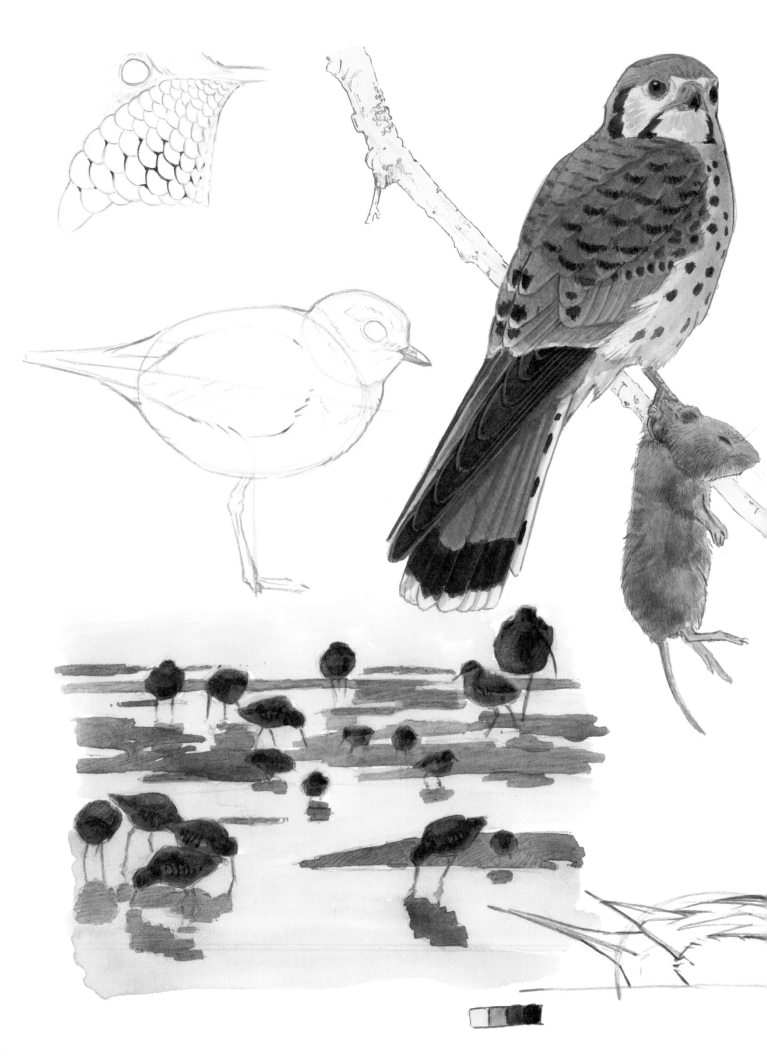

— CHAPTER 3 —

常見鳥類的特徵
與繪製要領
DETAILS AND TIPS
FOR COMMON BIRDS

關於猛禽

猛禽臉部和身體的特徵都獨樹一格，顯眼的鷹鉤嘴和突出的眉骨讓牠們看起來個性鮮明。

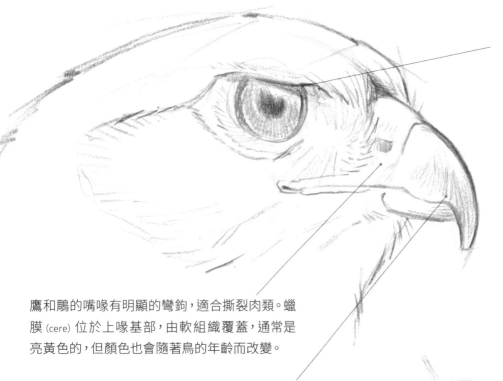

猛禽的眼睛很靠近頭的前方，上面通常有明顯的眉突 (supraorbital ridge)，讓牠們看起來很剽悍（魚鷹和一些鳶則沒有眉突）。眼睛虹膜的色彩可能會隨著年齡改變。

▼ 身形比例很重要，紅隼、鷹和鵰的頭身比都不一樣。也要注意不同種類的猛禽，嘴喙和頭部的相對大小也會有差異。紅隼的頭比較大，嘴喙比較小；而金鵰的頭比較小，嘴喙比較大。通常比較小型的猛禽，頭部所占的比例也會比較大。

鷹和鵰的嘴喙有明顯的彎鉤，適合撕裂肉類。蠟膜 (cere) 位於上喙基部，由軟組織覆蓋，通常是亮黃色的，但顏色也會隨著鳥的年齡而改變。

你的注意力會被鷹鉤嘴、深邃的眼睛和強壯的腳爪吸引，一直停留在這幾個地方，因此畫圖的時候很容易誇大這些特徵，使你的猛禽變成卡通風格，這點要特別注意。有些猛禽（例如白頭海鵰）的嘴喙真的很大，但我自己在畫牠的時候還是需要停下來，把一開始畫的嘴喙修改得小一點。

◄ 猛禽的頭部通常厚重結實，而且有稜有角。找出頭部另一側的轉折角度。

▼ 猛禽的眼睛面向前方，貓頭鷹的眼睛比鷹類更朝向前面。面對前方的眼睛，從臉的正面看會比較圓，從側面看則比較橢圓。仔細觀察猛禽頭部轉動的時候眼睛的形狀如何改變。以臉部中央的經緯線作為參考，也有助於掌握眼睛和嘴喙的相對位置。

猛禽的構造

各種猛禽的解剖構造大同小異，然而頭部、翅膀和尾巴的比例在不同鳥種之間，甚至不同年齡之間都不一樣。

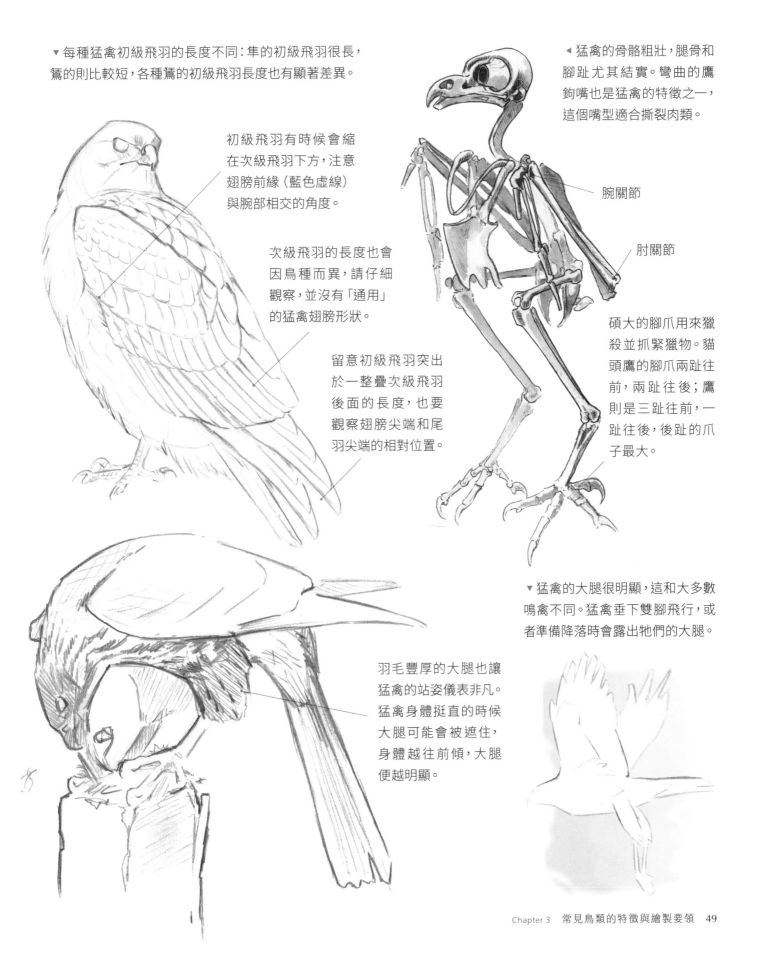

▼ 每種猛禽初級飛羽的長度不同：隼的初級飛羽很長，鵟的則比較短，各種鵟的初級飛羽長度也有顯著差異。

初級飛羽有時候會縮在次級飛羽下方，注意翅膀前緣（藍色虛線）與腕部相交的角度。

次級飛羽的長度也會因鳥種而異，請仔細觀察，並沒有「通用」的猛禽翅膀形狀。

留意初級飛羽突出於一整疊次級飛羽後面的長度，也要觀察翅膀尖端和尾羽尖端的相對位置。

◀ 猛禽的骨骼粗壯，腿骨和腳趾尤其結實。彎曲的鷹鉤嘴也是猛禽的特徵之一，這個嘴型適合撕裂肉類。

腕關節

肘關節

碩大的腳爪用來獵殺並抓緊獵物。貓頭鷹的腳爪兩趾往前，兩趾往後；鷹則是三趾往前，一趾往後，後趾的爪子最大。

▼ 猛禽的大腿很明顯，這和大多數鳴禽不同。猛禽垂下雙腳飛行，或者準備降落時會露出牠們的大腿。

羽毛豐厚的大腿也讓猛禽的站姿儀表非凡。猛禽身體挺直的時候大腿可能會被遮住，身體越往前傾，大腿便越明顯。

猛禽的體羽

猛禽身上各區域的羽毛通常分界明顯，請觀察羽毛大小與排列的變化。

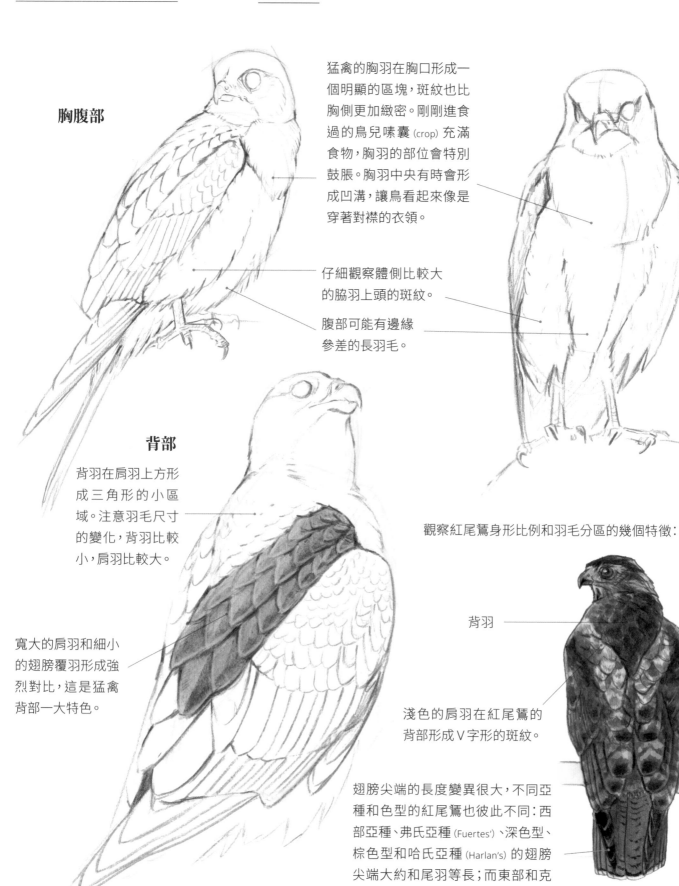

胸腹部

猛禽的胸羽在胸口形成一個明顯的區塊，斑紋也比胸側更加緻密。剛剛進食過的鳥兒嗉囊 (crop) 充滿食物，胸羽的部位會特別鼓脹。胸羽中央有時會形成凹溝，讓鳥看起來像是穿著對襟的衣領。

仔細觀察體側比較大的脅羽上頭的斑紋。

腹部可能有邊緣參差的長羽毛。

背部

背羽在肩羽上方形成三角形的小區域。注意羽毛尺寸的變化，背羽比較小，肩羽比較大。

寬大的肩羽和細小的翅膀覆羽形成強烈對比，這是猛禽背部一大特色。

觀察紅尾鵟身形比例和羽毛分區的幾個特徵：

背羽

淺色的肩羽在紅尾鵟的背部形成 V 字形的斑紋。

翅膀尖端的長度變異很大，不同亞種和色型的紅尾鵟也彼此不同：西部亞種、弗氏亞種 (Fuertes') 、深色型、棕色型和哈氏亞種 (Harlan's) 的翅膀尖端大約和尾羽等長；而東部和克氏亞種 (Krider's) 的翅膀會比尾羽短。

遊隼繪製步驟（水彩）

猛禽身體上的羽毛比較硬挺，而且邊緣輪廓明確，和鳴禽的體羽不同。我們通常能看出背部和胸腹部的每根羽毛，尤其是猛禽停棲而且蓬起羽毛的時候。

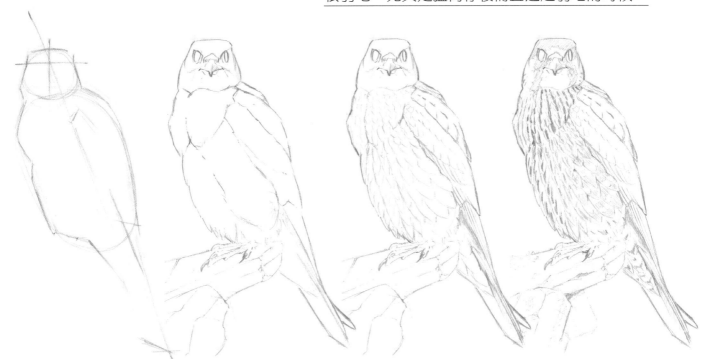

步驟 1：輕輕畫下姿態、身形比例以及輪廓的轉折角度。

步驟 2：畫出羽毛的分區，注意如對襟衣領的胸羽樣貌。

步驟 3：勾勒個別羽毛的輪廓，表現它們彼此重疊、大小由上往下漸增的樣子。

步驟 4：逐一填入每根羽毛的斑紋，下側的脅羽斑紋可能特別不同。

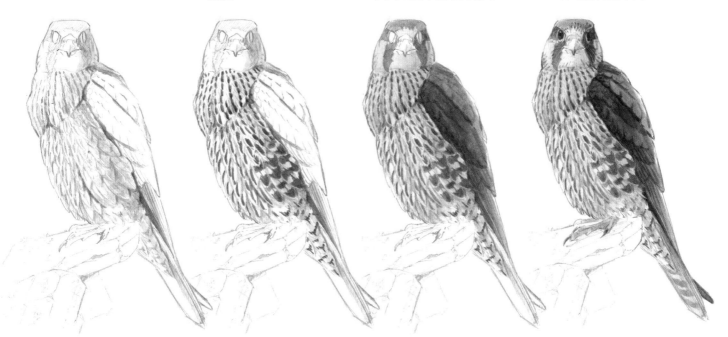

步驟 5：加深陰影的區域，讓每一區的羽毛都有體積感。

步驟 6：塗上斑紋的深色部分，通常我們會從淺色開始畫，但現在不要冒險讓鉛筆畫的羽毛斑紋在渲染底色的過程中模糊掉。

步驟 7：斑紋的顏料完全乾燥後，在胸腹部快速罩染一層暖棕色，背部則渲染上深褐色。

步驟 8：加強陰影和臉部的細節，但別走火入魔，在你覺得大功告成前就收筆。

描繪水禽

掌握比例是把水禽畫得惟妙惟肖的關鍵要素。仔細觀察後畫下外形，並利用各部位的相對空間安排光影的位置。

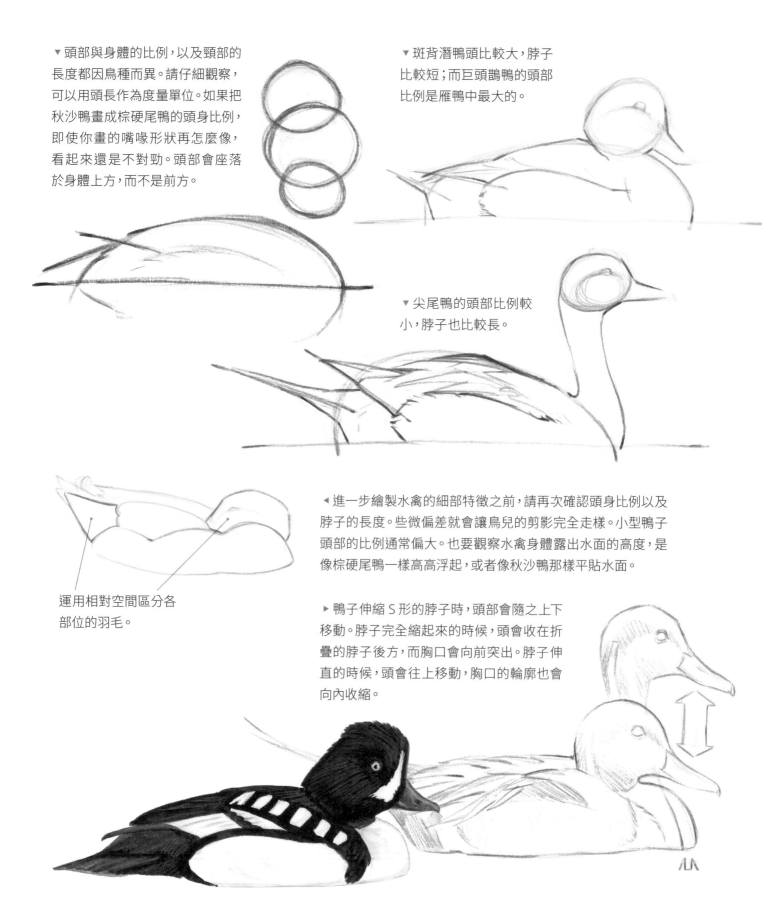

▼頭部與身體的比例，以及頸部的長度都因鳥種而異。請仔細觀察，可以用頭長作為度量單位。如果把秋沙鴨畫成棕硬尾鴨的頭身比例，即使你畫的嘴喙形狀再怎麼像，看起來還是不對勁。頭部會座落於身體上方，而不是前方。

▼斑背潛鴨頭比較大，脖子比較短；而巨頭鵲鴨的頭部比例是雁鴨中最大的。

▼尖尾鴨的頭部比例較小，脖子也比較長。

運用相對空間區分各部位的羽毛。

◀進一步繪製水禽的細部特徵之前，請再次確認頭身比例以及脖子的長度。些微偏差就會讓鳥兒的剪影完全走樣。小型鴨子頭部的比例通常偏大。也要觀察水禽身體露出水面的高度，是像棕硬尾鴨一樣高高浮起，或者像秋沙鴨那樣平貼水面。

▶鴨子伸縮 S 形的脖子時，頭部會隨之上下移動。脖子完全縮起來的時候，頭會收在折疊的脖子後方，而胸口會向前突出。脖子伸直的時候，頭會往上移動，胸口的輪廓也會向內收縮。

頭尾的轉折角度

仔細觀察額頭、胸口和尾巴等關鍵部位的轉折角度，觀察鳥兒輪廓和背景的相對空間有助於掌握這些角度。水禽把頭尾抬起或放下，都會改變牠們的外形。

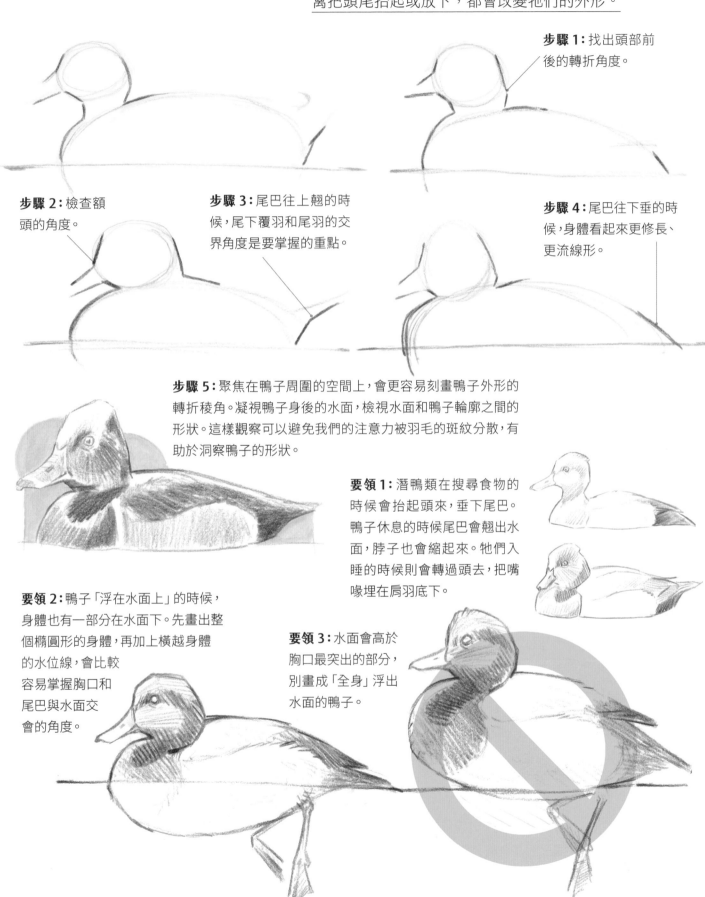

步驟 1：找出頭部前後的轉折角度。

步驟 2：檢查額頭的角度。

步驟 3：尾巴往上翹的時候，尾下覆羽和尾羽的交界角度是要掌握的重點。

步驟 4：尾巴往下垂的時候，身體看起來更修長、更流線形。

步驟 5：聚焦在鴨子周圍的空間上，會更容易刻畫鴨子外形的轉折稜角。凝視鴨子身後的水面，檢視水面和鴨子輪廓之間的形狀。這樣觀察可以避免我們的注意力被羽毛的斑紋分散，有助於洞察鴨子的形狀。

要領 1：潛鴨類在搜尋食物的時候會抬起頭來，垂下尾巴。鴨子休息的時候尾巴會翹出水面，脖子也會縮起來。牠們入睡的時候則會轉過頭去，把嘴喙埋在肩羽底下。

要領 2：鴨子「浮在水面上」的時候，身體也有一部分在水面下。先畫出整個橢圓形的身體，再加上橫越身體的水位線，會比較容易掌握胸口和尾巴與水面交會的角度。

要領 3：水面會高於胸口最突出的部分，別畫成「全身」浮出水面的鴨子。

雁鴨的
細部特徵

你必須先了解羽毛的排列結構，才能精準畫出雁鴨全身的羽毛。
請勿逐一畫出每一片羽毛，因為它們的邊界通常沒那麼顯而易見。
我們應該著眼於各個羽毛區域，它們才是構成斑紋的基本單位。
在描繪全身羽毛的過程中，展現你對每部分羽毛的認識。

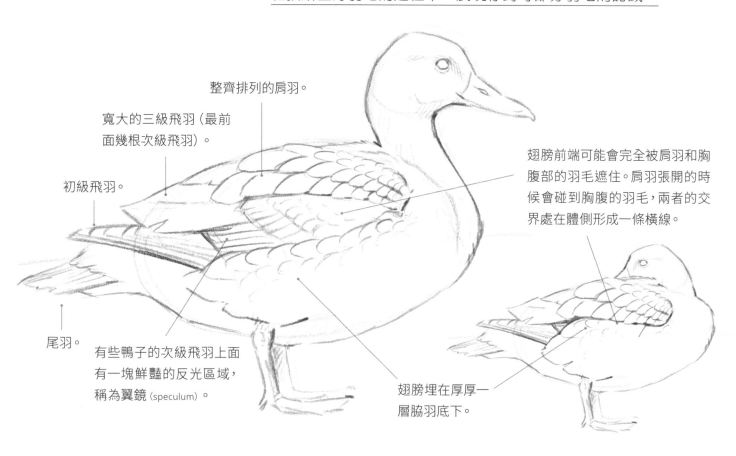

整齊排列的肩羽。

寬大的三級飛羽（最前
面幾根次級飛羽）。

初級飛羽。

尾羽。

有些鴨子的次級飛羽上面
有一塊鮮豔的反光區域，
稱為翼鏡 (speculum)。

翅膀前端可能會完全被肩羽和胸
腹部的羽毛遮住。肩羽張開的時
候會碰到胸腹的羽毛，兩者的交
界處在體側形成一條橫線。

翅膀埋在厚厚一
層脇羽底下。

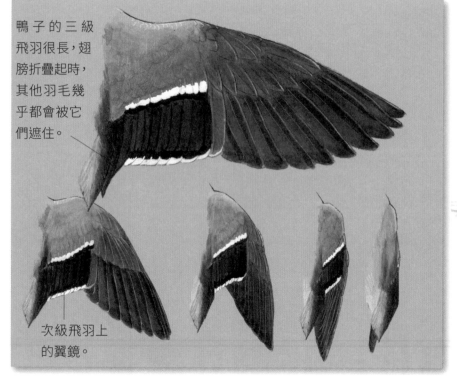

鴨子的三級
飛羽很長，翅
膀折疊起時，
其他羽毛幾
乎都會被它
們遮住。

次級飛羽上
的翼鏡。

▼外觀相近的鳥種仍有相異之處，例
如斑背潛鴨（上）和小斑背潛鴨（下）
的額頭角度就不一樣。如果同時發
現兩種相似的雁鴨，不妨嘗試一起
速寫這兩者，把牠們並排在畫面上，
盡可能比對差異。

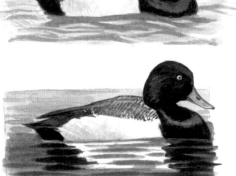

雁鴨的頭部特徵

準確畫出鴨嘴的位置與形狀，你畫的鴨子看起來才會有鴨子的氣質。鴨子的下喙從頭的底部長出來（而不是頭的中間高度），上緣則斜斜往上延伸到額頭。

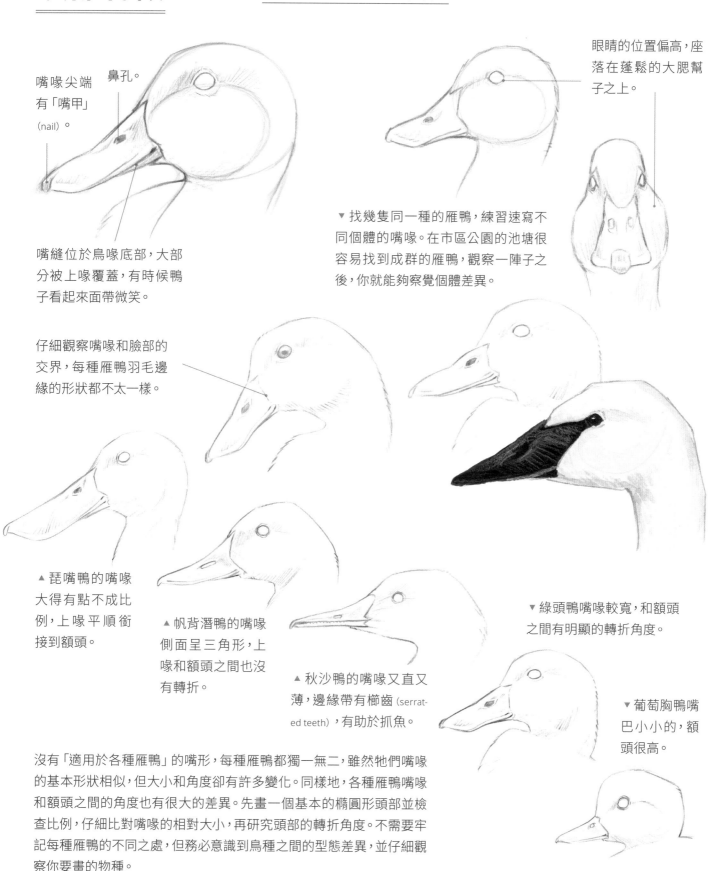

嘴喙尖端有「嘴甲」(nail)。

鼻孔。

嘴縫位於鳥喙底部，大部分被上喙覆蓋，有時候鴨子看起來面帶微笑。

眼睛的位置偏高，座落在蓬鬆的大腮幫子之上。

▼ 找幾隻同一種的雁鴨，練習速寫不同個體的嘴喙。在市區公園的池塘很容易找到成群的雁鴨，觀察一陣子之後，你就能夠察覺個體差異。

仔細觀察嘴喙和臉部的交界，每種雁鴨羽毛邊緣的形狀都不太一樣。

▲ 琵嘴鴨的嘴喙大得有點不成比例，上喙平順銜接到額頭。

▲ 帆背潛鴨的嘴喙側面呈三角形，上喙和額頭之間也沒有轉折。

▲ 秋沙鴨的嘴喙又直又薄，邊緣帶有櫛齒(serrated teeth)，有助於抓魚。

▼ 綠頭鴨嘴喙較寬，和額頭之間有明顯的轉折角度。

▼ 葡萄胸鴨嘴巴小小的，額頭很高。

沒有「適用於各種雁鴨」的嘴形，每種雁鴨都獨一無二，雖然牠們嘴喙的基本形狀相似，但大小和角度卻有許多變化。同樣地，各種雁鴨嘴喙和額頭之間的角度也有很大的差異。先畫一個基本的橢圓形頭部並檢查比例，仔細比對嘴喙的相對大小，再研究頭部的轉折角度。不需要牢記每種雁鴨的不同之處，但務必意識到鳥種之間的型態差異，並仔細觀察你要畫的物種。

水禽的動態

鴨子活動的時候，可以利用眼睛和肩膀的位置作為畫圖的參考點。想像這兩點各延伸出一條鉛垂線，兩條線將在什麼情況交會呢？

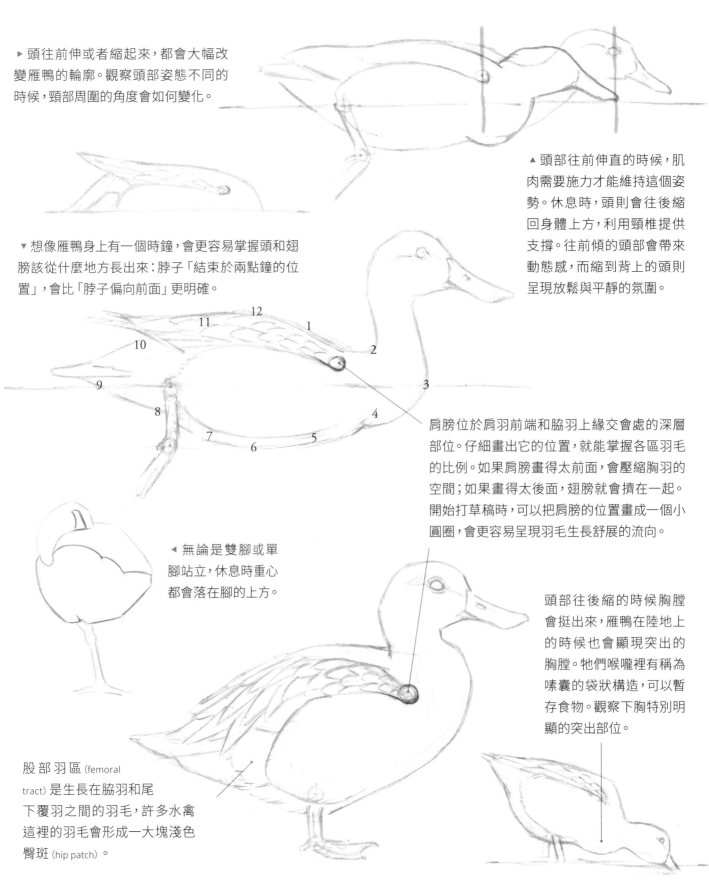

▶ 頭往前伸或者縮起來，都會大幅改變雁鴨的輪廓。觀察頭部姿態不同的時候，頸部周圍的角度會如何變化。

▲ 頭部往前伸直的時候，肌肉需要施力才能維持這個姿勢。休息時，頭則會往後縮回身體上方，利用頸椎提供支撐。往前傾的頭部會帶來動態感，而縮到背上的頭則呈現放鬆與平靜的氛圍。

▼ 想像雁鴨身上有一個時鐘，會更容易掌握頭和翅膀該從什麼地方長出來：脖子「結束於兩點鐘的位置」，會比「脖子偏向前面」更明確。

肩膀位於肩羽前端和脅羽上緣交會處的深層部位。仔細畫出它的位置，就能掌握各區羽毛的比例。如果肩膀畫得太前面，會壓縮胸羽的空間；如果畫得太後面，翅膀就會擠在一起。開始打草稿時，可以把肩膀的位置畫成一個小圓圈，會更容易呈現羽毛生長舒展的流向。

◀ 無論是雙腳或單腳站立，休息時重心都會落在腳的上方。

頭部往後縮的時候胸膛會挺出來，雁鴨在陸地上的時候也會顯現突出的胸膛。牠們喉嚨裡有稱為嗉囊的袋狀構造，可以暫存食物。觀察下胸特別明顯的突出部位。

股部羽區 (femoral tract) 是生長在脅羽和尾下覆羽之間的羽毛，許多水禽這裡的羽毛會形成一大塊淺色臀斑 (hip patch)。

棕硬尾鴨
繪製步驟

別把我的繪製步驟當成唯一準則,這只是一位藝術家繪製該主題的範例而已。請從各種繪圖示範中吸收對你有用的資訊,捨棄其中不適合你的作畫習慣或觀察方式的部分。

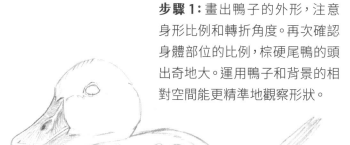

步驟 1:畫出鴨子的外形,注意身形比例和轉折角度。再次確認身體部位的比例,棕硬尾鴨的頭出奇地大。運用鴨子和背景的相對空間能更精準地觀察形狀。

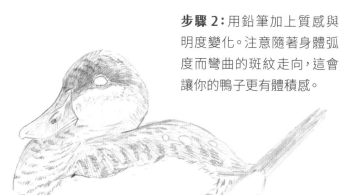

步驟 2:用鉛筆加上質感與明度變化。注意隨著身體弧度而彎曲的斑紋走向,這會讓你的鴨子更有體積感。

步驟 3:刷上一層淡淡的底色來建立基本色調。不需要使用太多種顏色,畫面上的用色會比較協調。

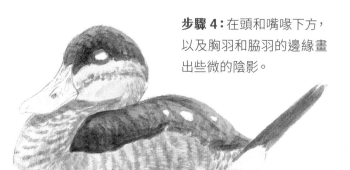

步驟 4:在頭和嘴喙下方,以及胸羽和脅羽的邊緣畫出些微的陰影。

▲ 我喜歡雌鳥身上柔和的棕色和斑駁的花紋。斟酌褐色和灰色之間的過渡色彩,會讓你更能領悟顏色的細微變化。

▲ 增加細節的時候要一併表現出身體的弧度,想像你正在把花紋畫在三維物體上。

要領:讓水面的倒影維持簡潔。要記住倒影是投射在物體下方,不會和物體互為鏡像,倒影顯露的背側區域會比鴨子身上的小很多。

如果繪製倒影對你而言很有挑戰性,可以多多研究其他藝術家的作品。我以前也很不會畫倒影,直到我花了一小時鑽研蘭斯登 (J. F. Lansdowne) 如何處理類似的題材。可以臨摹你最欣賞的藝術家作品,一筆一劃模仿,以此做為練習。研究大師之作不會讓你的畫風變得像他們的仿製品,而會引導你發現新的觀察與作畫方式。

步驟 5:用分叉的筆毛營造羽毛的質感,點綴最後的細節。也可以用白色的色鉛筆在羽毛上增加亮點。

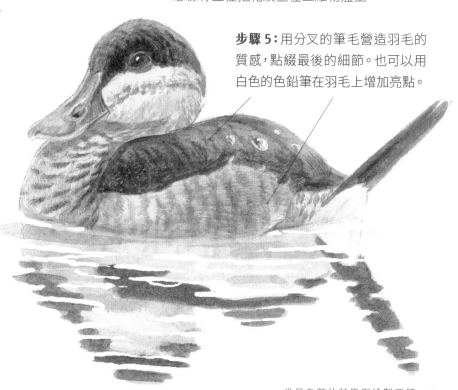

描繪涉禽

涉禽在開闊的海灘和濕地覓食的時候，是很合作的速寫模特兒。別被牠們身上繁複的斑紋給嚇到，在多數的觀察距離下，這些斑紋都會融合成均勻的色調。

▼鳥兒覓食、走動或休息時的姿勢都不一樣。你會發現即使是相近的鳥種，姿態也略有差異。先畫一條線揣摩姿勢（編按：參見頁5），再以它為核心來描繪整隻鳥。

▼單腳站立休息的鳥兒會讓著地的腿傾斜一個角度，使身體重心落在腳掌正上方。從鳥的正面或側面都可以觀察到腿部的斜度。

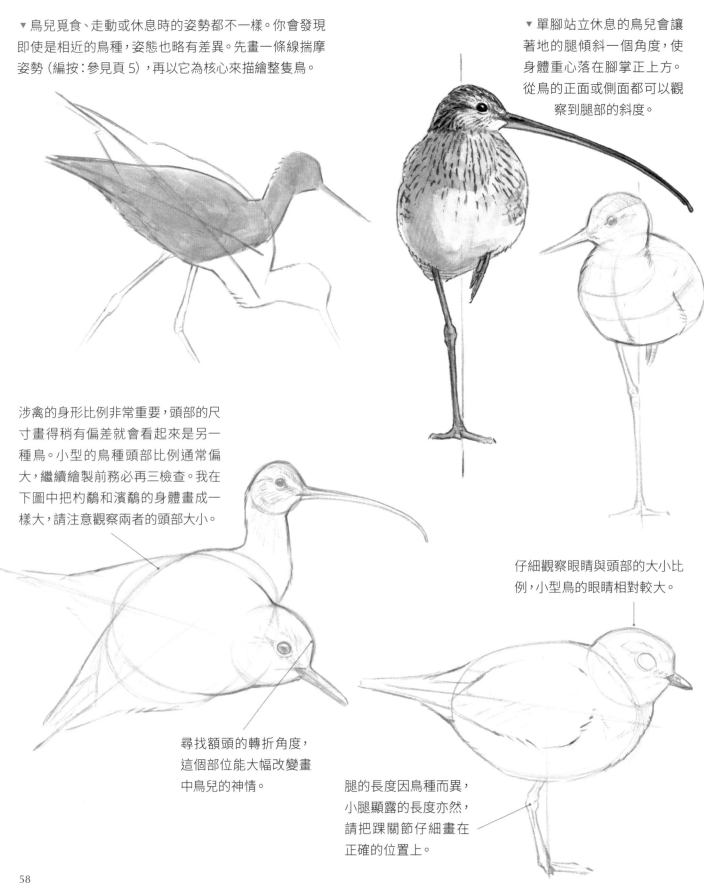

涉禽的身形比例非常重要，頭部的尺寸畫得稍有偏差就會看起來是另一種鳥。小型的鳥種頭部比例通常偏大，繼續繪製前務必再三檢查。我在下圖中把杓鷸和濱鷸的身體畫成一樣大，請注意觀察兩者的頭部大小。

仔細觀察眼睛與頭部的大小比例，小型鳥的眼睛相對較大。

尋找額頭的轉折角度，這個部位能大幅改變畫中鳥兒的神情。

腿的長度因鳥種而異，小腿顯露的長度亦然，請把踝關節仔細畫在正確的位置上。

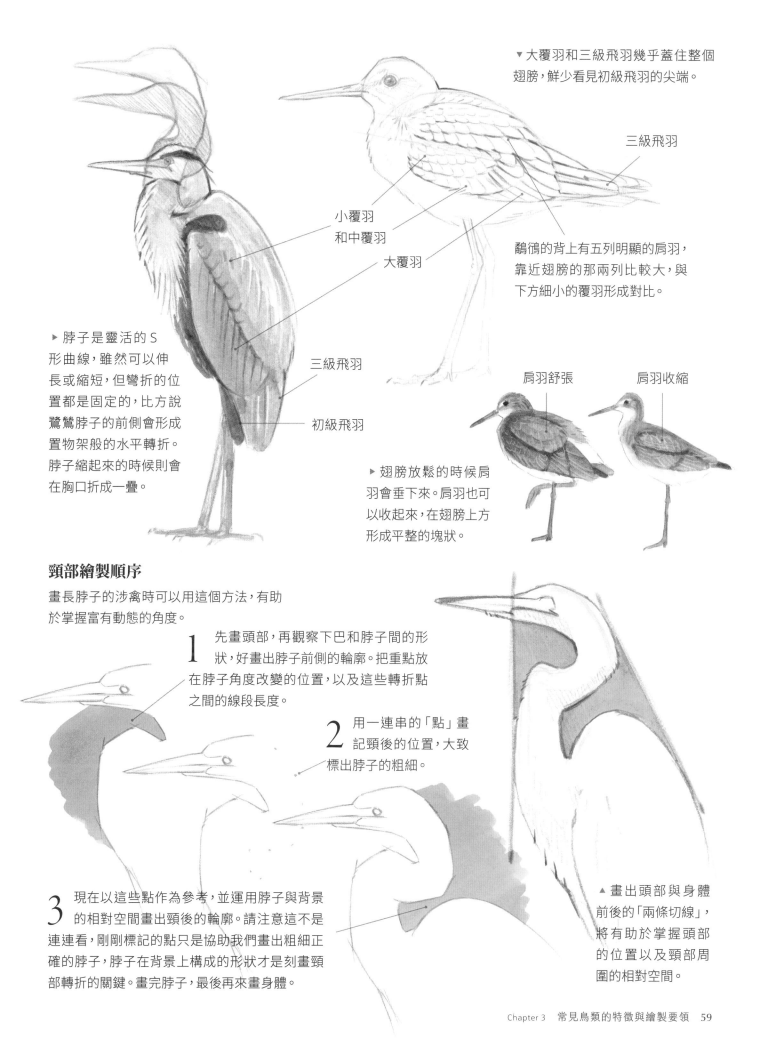

▼大覆羽和三級飛羽幾乎蓋住整個翅膀，鮮少看見初級飛羽的尖端。

三級飛羽

小覆羽
和中覆羽

大覆羽

鷸鴴的背上有五列明顯的肩羽，靠近翅膀的那兩列比較大，與下方細小的覆羽形成對比。

▶脖子是靈活的 S 形曲線，雖然可以伸長或縮短，但彎折的位置都是固定的，比方說鷺鷥脖子的前側會形成置物架般的水平轉折。脖子縮起來的時候則會在胸口折成一疊。

三級飛羽

初級飛羽

肩羽舒張　　肩羽收縮

▶翅膀放鬆的時候肩羽會垂下來。肩羽也可以收起來，在翅膀上方形成平整的塊狀。

頸部繪製順序

畫長脖子的涉禽時可以用這個方法，有助於掌握富有動態的角度。

1 先畫頭部，再觀察下巴和脖子間的形狀，好畫出脖子前側的輪廓。把重點放在脖子角度改變的位置，以及這些轉折點之間的線段長度。

2 用一連串的「點」畫記頸後的位置，大致標出脖子的粗細。

3 現在以這些點作為參考，並運用脖子與背景的相對空間畫出頸後的輪廓。請注意這不是連連看，剛剛標記的點只是協助我們畫出粗細正確的脖子，脖子在背景上構成的形狀才是刻畫頸部轉折的關鍵。畫完脖子，最後再來畫身體。

▲畫出頭部與身體前後的「兩條切線」，將有助於掌握頭部的位置以及頸部周圍的相對空間。

涉禽的頭部比例

注意觀察嘴喙的長度比例，以及它彎曲的程度。人類大腦會放大各種引人注目的特徵，很容易把涉禽的嘴喙畫得太長或太彎。

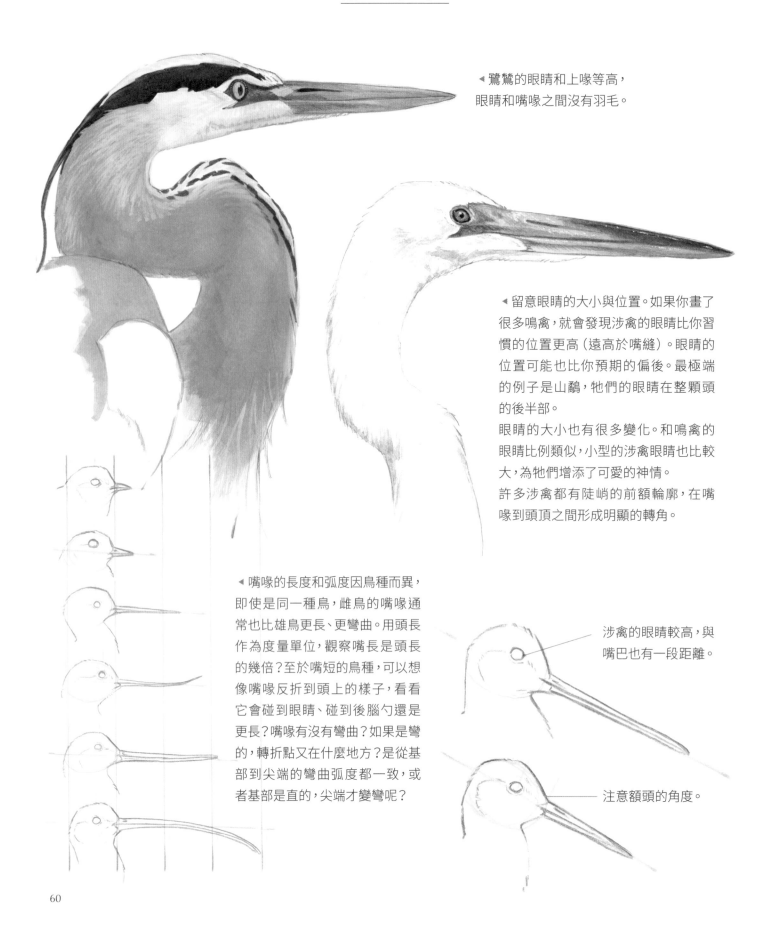

◀鷺鷥的眼睛和上喙等高，眼睛和嘴喙之間沒有羽毛。

◀留意眼睛的大小與位置。如果你畫了很多鳴禽，就會發現涉禽的眼睛比你習慣的位置更高（遠高於嘴縫）。眼睛的位置可能也比你預期的偏後。最極端的例子是山鷸，牠們的眼睛在整顆頭的後半部。

眼睛的大小也有很多變化。和鳴禽的眼睛比例類似，小型的涉禽眼睛也比較大，為牠們增添了可愛的神情。

許多涉禽都有陡峭的前額輪廓，在嘴喙到頭頂之間形成明顯的轉角。

◀嘴喙的長度和弧度因鳥種而異，即使是同一種鳥，雌鳥的嘴喙通常也比雄鳥更長、更彎曲。用頭長作為度量單位，觀察嘴長是頭長的幾倍？至於嘴短的鳥種，可以想像嘴喙反折到頭上的樣子，看看它會碰到眼睛、碰到後腦勺還是更長？嘴喙有沒有彎曲？如果是彎的，轉折點又在什麼地方？是從基部到尖端的彎曲弧度都一致，或者基部是直的，尖端才變彎呢？

涉禽的眼睛較高，與嘴巴也有一段距離。

注意額頭的角度。

繪製步驟：
濱鳥的明度練習

就像畫鳴禽的時候一樣，先從姿態、身形比例和轉折角度著手，接下來可以先畫出明暗對比（塗上亮、暗區域）。藝術家經常迫不及待想要畫下固有色、雕琢各種細節，而忽略了明暗對比，然而明度是很重要的視覺資訊。在大自然中觀察各種明暗變化，有時候瞇起眼睛，刻意讓自己看不清景物的細節，反而更能察覺明度差異。

把紅色塑膠片裝在幻燈片卡匣裡做成濾鏡，有助於觀察明暗變化。

1 輕輕標示出鳥兒之間的距離，以及露出水面的泥灘地。

2 勾勒濱鳥的姿態和頭身比例，並在牠們身上刻畫轉折角度。

3 用鉛筆塗上各個明度。

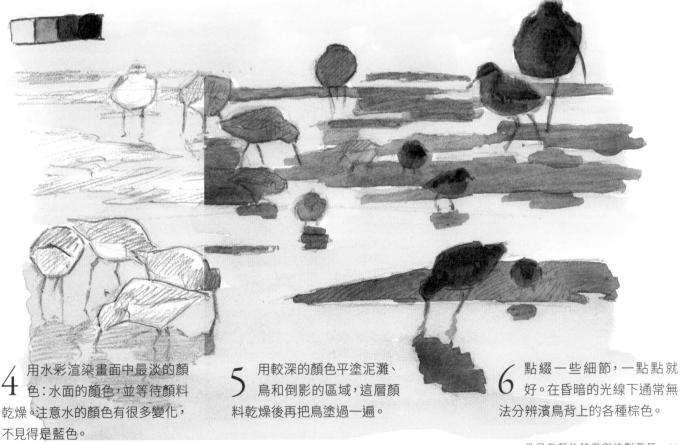

4 用水彩渲染畫面中最淡的顏色：水面的顏色，並等待顏料乾燥。注意水的顏色有很多變化，不見得是藍色。

5 用較深的顏色平塗泥灘、鳥和倒影的區域，這層顏料乾燥後再把鳥塗過一遍。

6 點綴一些細節，一點點就好。在昏暗的光線下通常無法分辨濱鳥背上的各種棕色。

速寫好幫手：蜂鳥

蜂鳥是非常配合演出的速寫對象，我們只要把素描本拿到有餵食器附近的窗邊，等待牠們來訪。

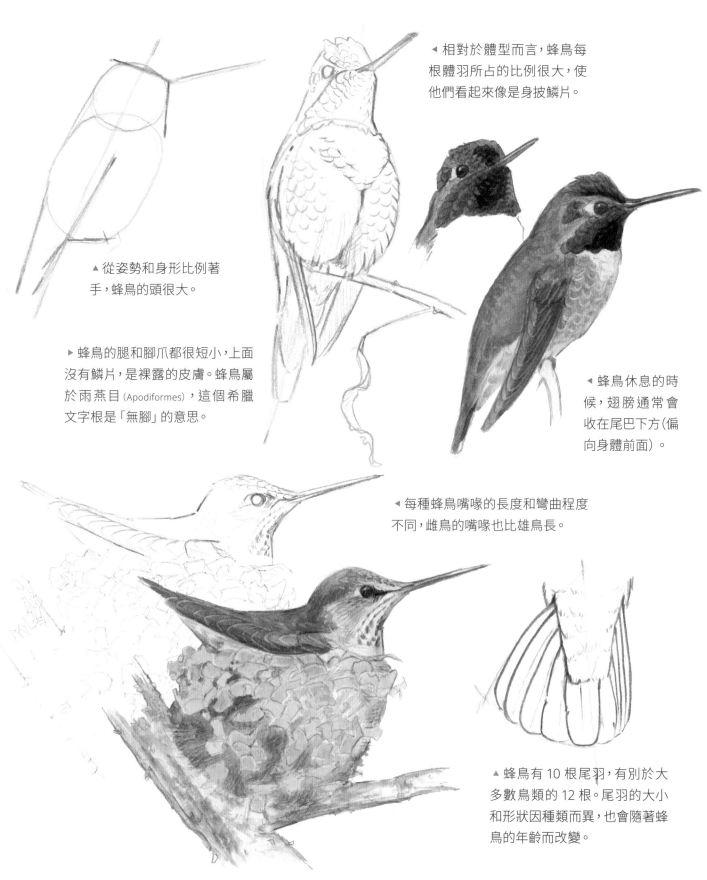

◀ 相對於體型而言，蜂鳥每根體羽所占的比例很大，使他們看起來像是身披鱗片。

▲ 從姿勢和身形比例著手，蜂鳥的頭很大。

▶ 蜂鳥的腿和腳爪都很短小，上面沒有鱗片，是裸露的皮膚。蜂鳥屬於雨燕目 (Apodiformes)，這個希臘文字根是「無腳」的意思。

◀ 蜂鳥休息的時候，翅膀通常會收在尾巴下方（偏向身體前面）。

◀ 每種蜂鳥嘴喙的長度和彎曲程度不同，雌鳥的嘴喙也比雄鳥長。

▲ 蜂鳥有 10 根尾羽，有別於大多數鳥類的 12 根。尾羽的大小和形狀因種類而異，也會隨著蜂鳥的年齡而改變。

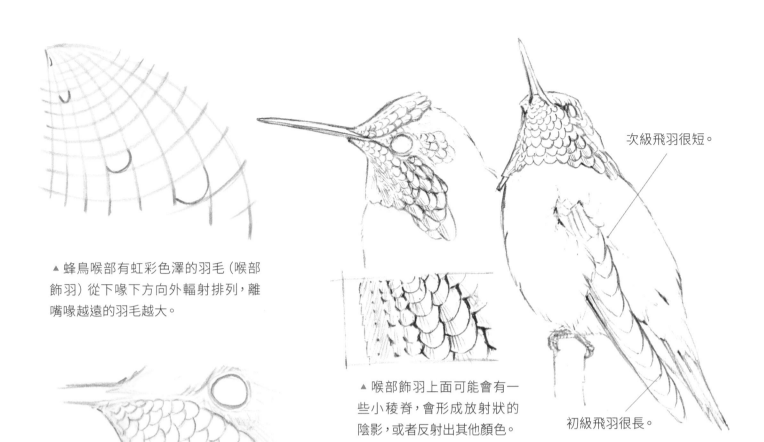

▲ 蜂鳥喉部有虹彩色澤的羽毛（喉部飾羽）從下喙下方向外輻射排列，離嘴喙越遠的羽毛越大。

次級飛羽很短。

▲ 喉部飾羽上面可能會有一些小稜脊，會形成放射狀的陰影，或者反射出其他顏色。

初級飛羽很長。

透視縮短的羽毛。

▲ 圖中藍色的線條標示出喉部所有羽毛的邊界，如果把它們全部勾勒出來，看起來會太像鱗片。描繪暗面邊緣幾片羽毛的輪廓，其他羽毛的交疊處用點狀陰影來暗示（如圖中紅色部分）。

▼ 高速攝影可以捕捉蜂鳥飛行時的定格影像，但你在野外看不出這樣的畫面。蜂鳥振翅的速度比肉眼能分辨的更快，因此蜂鳥懸停的時候，你只會在牠的身體旁邊看見灰色的翅膀殘影。在野外寫生時只需要記錄所見，如果沒辦法叫蜂鳥暫停拍翅，就畫翅膀模糊的樣子吧！

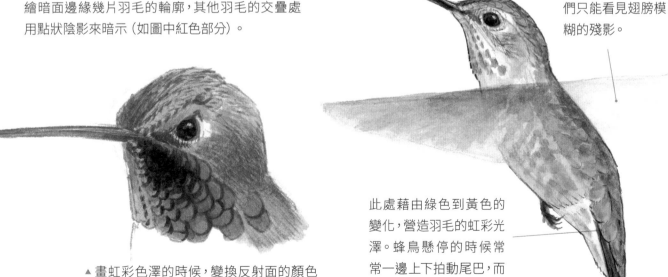

蜂鳥振翅的時候，我們只能看見翅膀模糊的殘影。

▲ 畫虹彩色澤的時候，變換反射面的顏色但不混色（像圖中的紅色到橘色），畫到陰影區域的時候，色調快速轉為黑色。

此處藉由綠色到黃色的變化，營造羽毛的虹彩光澤。蜂鳥懸停的時候常常一邊上下拍動尾巴，而飛行的時候尾羽時而打開，時而收合。

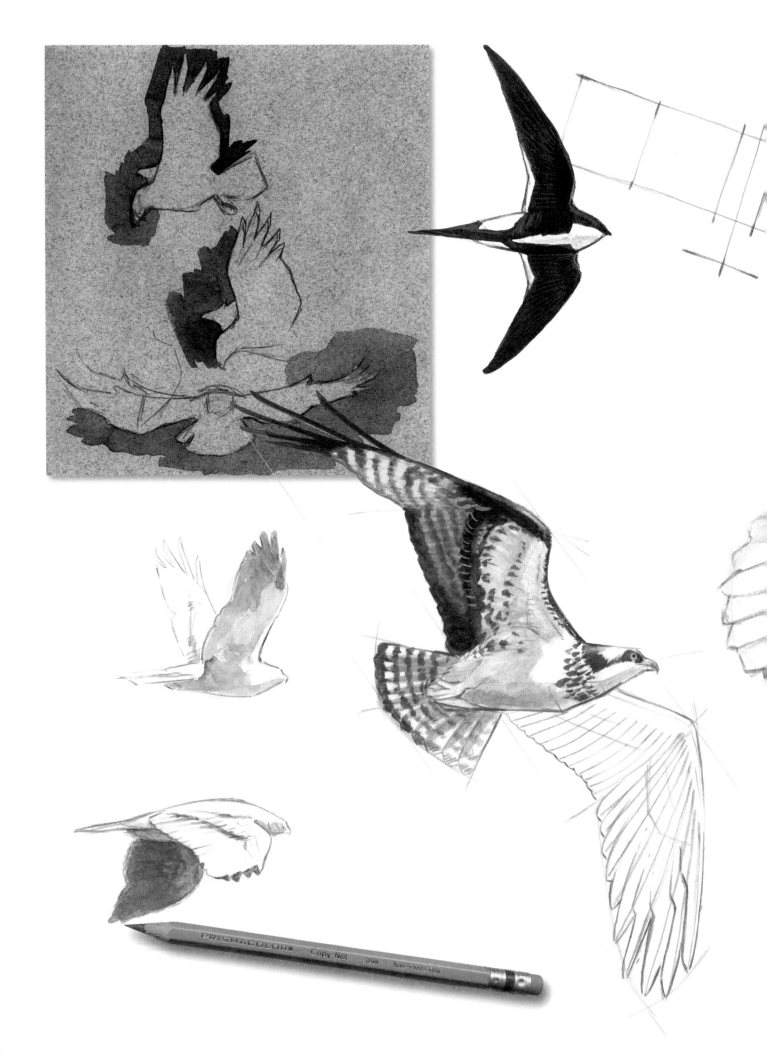

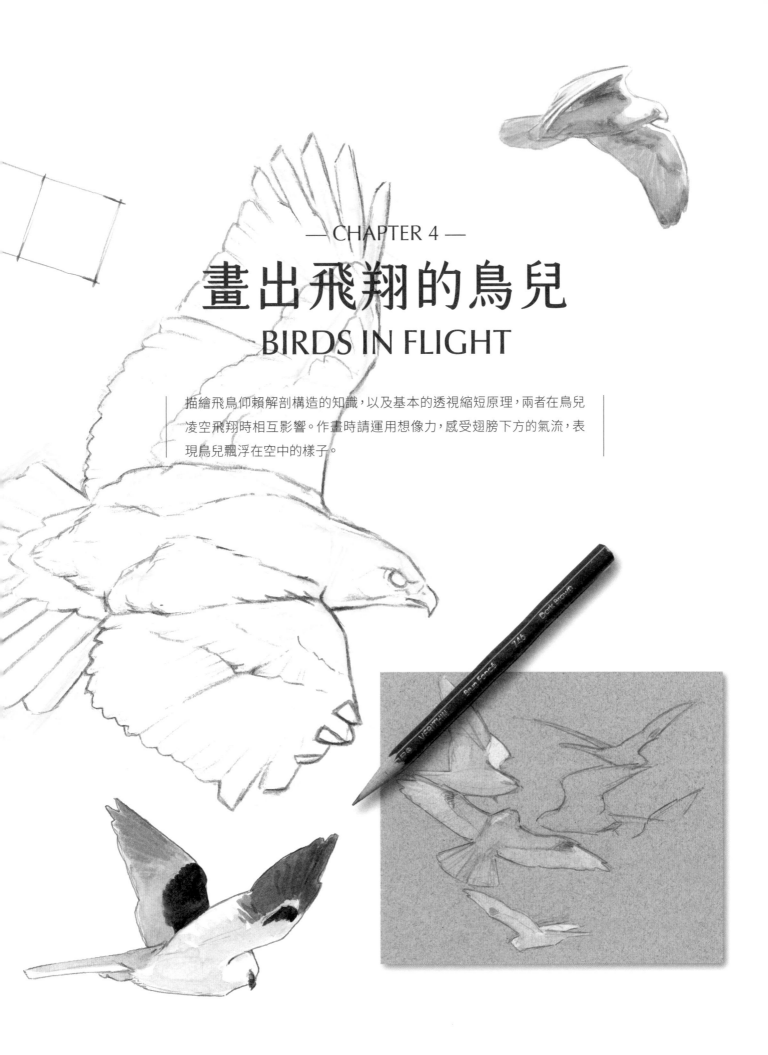

— CHAPTER 4 —

畫出飛翔的鳥兒
BIRDS IN FLIGHT

描繪飛鳥仰賴解剖構造的知識，以及基本的透視縮短原理，兩者在鳥兒凌空飛翔時相互影響。作畫時請運用想像力，感受翅膀下方的氣流，表現鳥兒飄浮在空中的樣子。

飛行姿態的框架

將鳥的飛行姿態簡化成長方形的框架，以此確立身體長軸和雙翼形成的平面。轉動框架的角度或是以透視縮短來觀看，便能描繪不同視角下的飛鳥。如前面章節所述，你仍需掌握好鳥的姿勢、身形比例，和輪廓的轉折角度。

畫出翅膀連接身體的姿態
用火柴人的方式下筆，記錄翅膀與身體的夾角。

勾勒身形比例
以上述的「火柴」方式為構圖基礎，建構飛行姿態的框架，請觀察翅膀與身體的相對大小、初級飛羽和次級飛羽的比例。若翅膀呈左右對稱，則兩翼各部位（如腕部、翅尖、翅膀後緣等）的連線會平行於翅膀的橫幅，尾巴末端也與之平行（除非鳥正在轉向）。

1 畫出鳥從頭到尾的身體軸線，接著畫上表示翅膀前緣的橫幅線條（注意頭尾軸線和橫幅線兩者交會的角度），構成翅膀與身體的姿態。

3 在身體軸線左右各畫一條平行線，代表身體和翅膀連接處的寬度。

4 用互相平行的線條劃分初級飛羽和次級飛羽的寬度，兩者的比例因鳥種而異。

2 畫一條線表示翅膀後緣的橫幅，再畫一條短線標示尾羽的寬度，它會和翅膀後緣平行。

▶ 翅膀和尾巴的長寬比例因鳥種而異，鵟的翅形較寬，次級飛羽明顯，尾巴則較短；隼的翅形狹窄，初級飛羽和尾羽都比較長。

我們通常離鳥兒有一段距離，不會觀察到很誇張的透視變形。請避免畫出圖中漫畫般的景深效果。

刻畫角度
訓練自己觀察頭部、翅膀和尾巴的周圍，即相對於鳥主體輪廓的每個轉折，在飛鳥的框架上把這些角度刻畫出來。

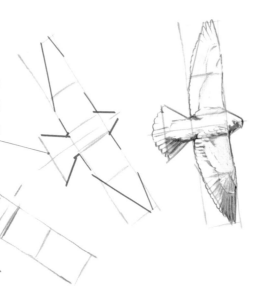

凝視鳥周圍的背景，觀察頭部輪廓的夾角圍成什麼形狀。比較尾巴和翅膀之間的夾角。

▶ 用相同的框架和剪影，可以畫出飛鳥的背側或腹側。

不同角度的飛姿框架

鳥兒以半側面飛向或飛離觀察者的時候,翅膀和身體二者不會呈 90 度垂直,而會呈現斜斜的交角。

▼ 翅膀傾斜方向決定了你的鳥兒要飛向或飛離觀察者,同一個框架和輪廓也可以畫出兩種方向,端看畫成仰角或者俯角。如果從下方仰望鳥兒,牠的身體會稍微遮著遠側的翅膀。

平行的參考線協助我們掌握翅膀結構和斑紋的左右對稱。

翅膀和身體不呈直角。

在肩膀下面畫方盒狀的參考線,標示身體的厚度。

腹部會遮住遠側翅膀和身體的交界處。

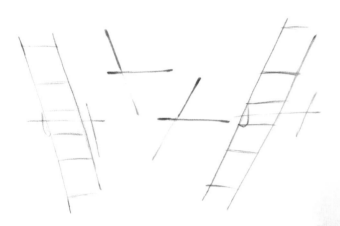

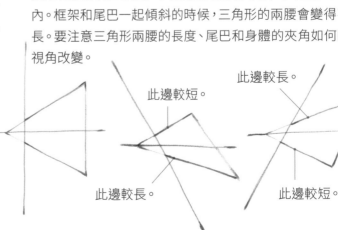

這一側的夾角比另一側更小。

這邊的尾羽看起來比較長。

這邊的尾羽看起來比較短。

遠側翅尖的羽毛看起來特別短,因為它們向上彎曲的部分從這個視角看不到。

飛向

滑翔的鳥兒飛向你的時候,離你較近的翅膀不會正對著你,而是斜向後方,不超過頭部。從鳥的背面俯視,較靠近的翅膀位置較低;但若從鳥的腹面仰望,較靠近的翅膀則比另一邊高。

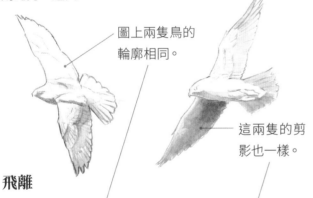

圖上兩隻鳥的輪廓相同。

這兩隻的剪影也一樣。

飛離

滑翔的鳥兒飛離你的時候,離你較近的翅膀會斜向前方,超過頭部。從牠的腹面仰望,較近的翅膀會比另一邊高;從背面俯瞰時,則比另一邊低。

尾部的透視縮短

把尾巴簡化成三角形,與身體相連的尖端位於翅膀的框架內。框架和尾巴一起傾斜的時候,三角形的兩腰會變得不等長。要注意三角形兩腰的長度、尾巴和身體的夾角如何隨著視角改變。

此邊較長。

此邊較短。

此邊較長。

此邊較短。

此邊較長。

翅膀的其他角度變化

鳥振翅飛行，雙翼高舉或往下拍動時，翅膀之間會形成一個夾角（二面角），兩翼透視縮短的情況也會不同。

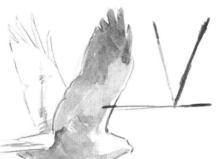

▶ 翅膀與身體的姿態隨著拍翅動作而改變，會形成向上或向下的 V 字形，也可能左右不對稱。

▼ 翅膀框架的形狀會隨姿態而改變。

▶ 鳥兒雙翼向上或向下，身體又是半側面時，兩翼的透視縮短差異也會更明顯。就像不同角度的鳥，有的背側露出較多，有的腹側露出較多一樣，其中一隻翅膀也可能會看起來較長。

▶ 鳥類飛行時會因應上升氣流和風向變化，不斷微調翅膀的姿勢。因此在據實呈現飛行力學和飛行軌跡的前提下，也有稍微改變翅膀姿態的餘地。實際觀察翱翔的野鳥，有的鳥會利用懸崖邊的上升氣流盤旋直上，很適合觀察翅膀的姿態。

◀ 從鳥的上方俯視，遠側翅膀會受到較少的透視縮短，看起來比較長。反之，離我們較近的翅膀朝向我們，因此大大受到透視縮短的變形。

▼ 透視縮短的程度取決於翅膀的角度，以及鳥兒身體相對觀察者的角度。

▶ 有可能一邊翅膀受到透視縮短，顯得極短，另一邊看起來卻幾乎維持原本的長度。

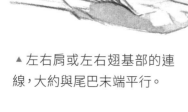

▲ 左右肩或左右翅基部的連線，大約與尾巴末端平行。

描繪翅尖的訣竅

無論是善於翱翔的大型鳥，或是體型稍小但飛行時用力向下拍翅的鳥，翅膀尖端都會被下方的空氣往上推起。彎曲的翅膀尖端朝向觀察者時，會受到透視縮短，使得最長的初級飛羽看起來好像被截短了。

▼ 剪一塊長條狀的紙板，兩端向上折，形成左右翅膀相連成平面、翅尖翹起的結構，觀察它在不同傾斜角度下透視縮短的情形。位於下方的翅尖看起來會變短；位於上方的翅尖則維持原狀，沒有變短或被遮住。

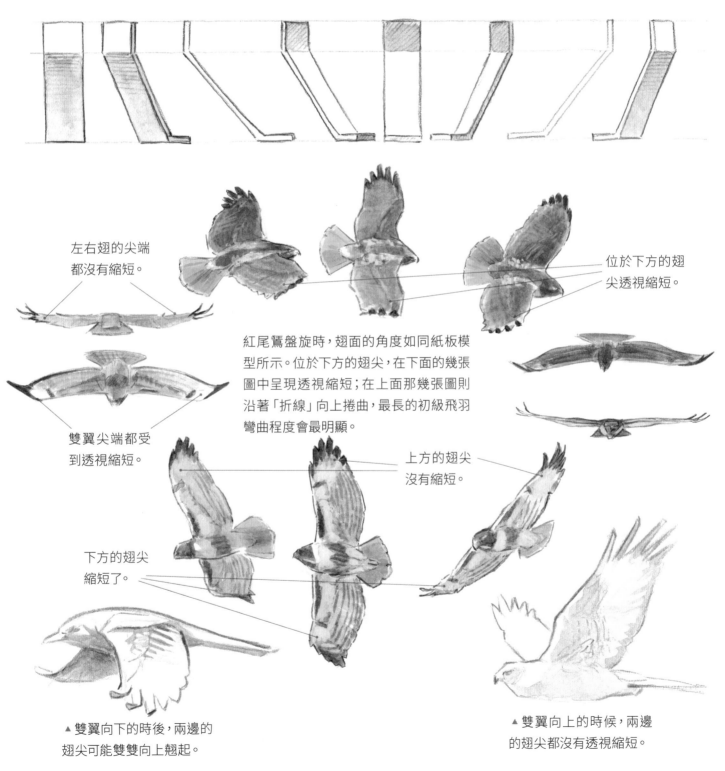

左右翅的尖端都沒有縮短。

位於下方的翅尖透視縮短。

紅尾鵟盤旋時，翅面的角度如同紙板模型所示。位於下方的翅尖，在下面的幾張圖中呈現透視縮短；在上面那幾張圖則沿著「折線」向上捲曲，最長的初級飛羽彎曲程度會最明顯。

雙翼尖端都受到透視縮短。

上方的翅尖沒有縮短。

下方的翅尖縮短了。

▲雙翼向下的時後，兩邊的翅尖可能雙雙向上翹起。

▲雙翼向上的時候，兩邊的翅尖都沒有透視縮短。

自製飛鳥模型

用本頁圖稿製作飛鳥模型，親手旋轉觀察，便能將飛鳥的透視與角度關係內化為直覺。

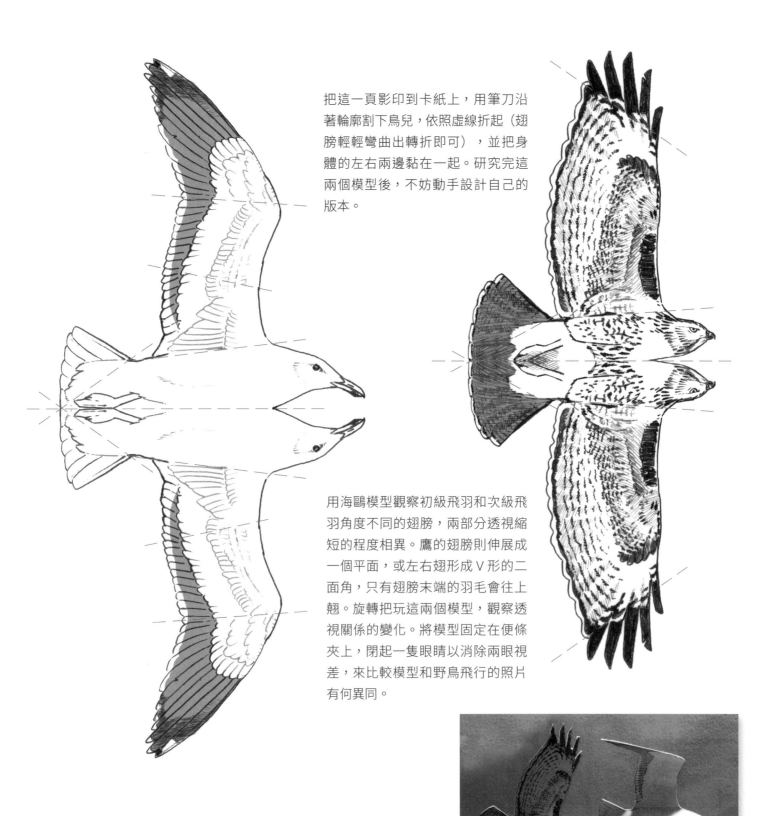

把這一頁影印到卡紙上，用筆刀沿著輪廓割下鳥兒，依照虛線折起（翅膀輕輕彎曲出轉折即可），並把身體的左右兩邊黏在一起。研究完這兩個模型後，不妨動手設計自己的版本。

用海鷗模型觀察初級飛羽和次級飛羽角度不同的翅膀，兩部分透視縮短的程度相異。鷹的翅膀則伸展成一個平面，或左右翅形成 V 形的二面角，只有翅膀末端的羽毛會往上翹。旋轉把玩這兩個模型，觀察透視關係的變化。將模型固定在便條夾上，閉起一隻眼睛以消除兩眼視差，來比較模型和野鳥飛行的照片有何異同。

速寫飛翔的小型鳥類

大型鳥類翅膀拍得比較慢，也比較常滑翔；小型鳥類的翅膀拍動得很快，看起來常常模糊不清，不過在野外速寫快速振翅的鳥兒還是有些訣竅。

▼除非透過高速攝影，否則你無法讓飛過眼前的鳥兒定格。在畫室裡參考高速攝影下拍到的翅膀動作來進行描摹很有意思，在野外的時候畫下肉眼所見即可，一片模糊就畫一片模糊，別期待能在野外筆記上畫出精緻的細節。不過你或許能掌握到鳥兒身體的形狀，和翅膀拍動的幅度。

▶鳥兒短暫滑翔的時候，或許看得見完全展開的翅膀。試著分辨初級飛羽在翅膀末端形成的鋸齒邊扇形，以及平順塊狀的次級飛羽區域。

▲如果只看到了模糊的翅膀殘影，就這樣畫吧。翅膀快速拍動的時候，看不出明確的邊緣和細節。

翅膀拍動到最上面和最下面的時候，會減速、改變移動方向，所以在這兩個位置形成的殘影比較明顯。

▼到船尾觀察海鷗，在速寫本上畫滿你觀察到的印象。牠們隨時都在移動，卻會不斷回到相似的角度。試試看閉上眼睛清空腦海，睜開眼睛看一眼，然後再閉起來，彷彿按下相機快門那樣。片刻中看見的飛行姿態會短暫烙印在腦海裡，趕快速寫下來，接著再如法炮製一次。迅速畫下海鷗翅膀前緣的角度，以及腹部的輪廓即可。

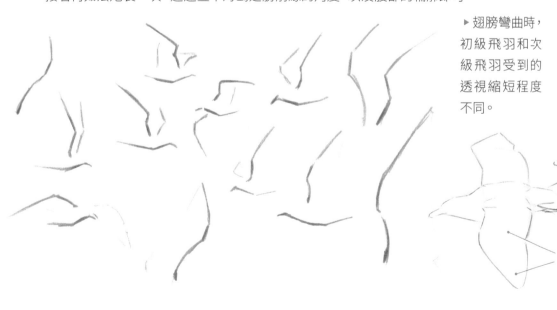

▶翅膀彎曲時，初級飛羽和次級飛羽受到的透視縮短程度不同。

初級飛羽構成的三角形，和次級飛羽構成的四邊形，兩者透視縮短的狀況相異。

翅膀下的構造

鳴禽翅膀下的羽毛和翅膀上的類似。雁鴨、鷺鷥和猛禽等比較原始的鳥類，翅膀下的羽毛則排列得較複雜。

從翅膀下面可以看見退化的第十根初級飛羽。

▶ 鳴禽翅膀的上下兩面很類似，前緣都被覆羽蓋住，但飛羽的交疊順序相反，從下面看，初級飛羽會在最上面。

外側的初級飛羽可能帶有內缺刻 (notch)，羽毛的內側縮窄。越靠近次級飛羽的羽毛，內缺刻的長度和深度都會越短，和外缺刻的規律類似。

鳴禽以外的大多數鳥類都有腋羽 (axillary feathers)，位於腋下，和背側的肩羽位置相對，覆蓋住翅膀與身體相連的部位。

信天翁一類翅膀很長的海鳥，還有另一組飛羽連接在肱骨上。這些肱羽 (humeral feathers)（譯按：也被稱為三級飛羽，參見頁29）利於靈活微調翅膀微彎的角度。

黑色素會增強羽毛的結構強度，因此翅膀尖端的羽毛，和一些羽毛的邊緣常常是深色的。

腋羽。

初級飛羽中間區域可能較淺色。

從遠處難以辨識每一根羽毛，然而翅膀整體的斑紋很容易觀察。初級覆羽和次級覆羽常常在翅膀上形成對比鮮明的區域。個別羽毛上的橫斑會相連成橫跨翅膀的條紋，經過初級飛羽的條紋會有弧度，次級飛羽上的則是直線狀。

畫出陰影可以指示出飛鳥和地面的相對位置。

從翅膀下方觀察，可以看見初級飛羽的內外缺刻如何一階一階構成翅膀末梢分岔的樣子。當鳥拍動翅膀時，修長而尖端岔開的初級飛羽利於減少阻力。

繪製步驟：飛翔的渡鴉

從基本的形狀和比例著手，請特別留意透視縮短造成的影響。

1 畫出飛行姿態的框架，以此作為參考，勾勒渡鴉的外型。

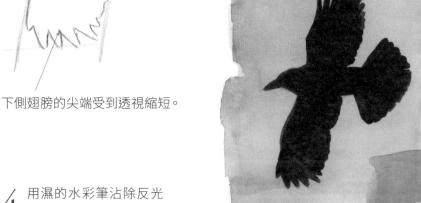

下側翅膀的尖端受到透視縮短。

2 平塗天藍色的背景，蓋過整隻鳥兒。

3 鳥的形狀裡塗上深色，等待顏料乾燥。

5 考量羽毛的明暗變化，可以沾去多餘的顏料，待紙張乾燥也能重新上色。練習不明確畫出鳥身上的細節，而用其他方式暗示鳥的特徵。最後用白色的色鉛筆修飾，讓反光處變得更鮮明。

4 用濕的水彩筆沾除反光處的深色顏料。

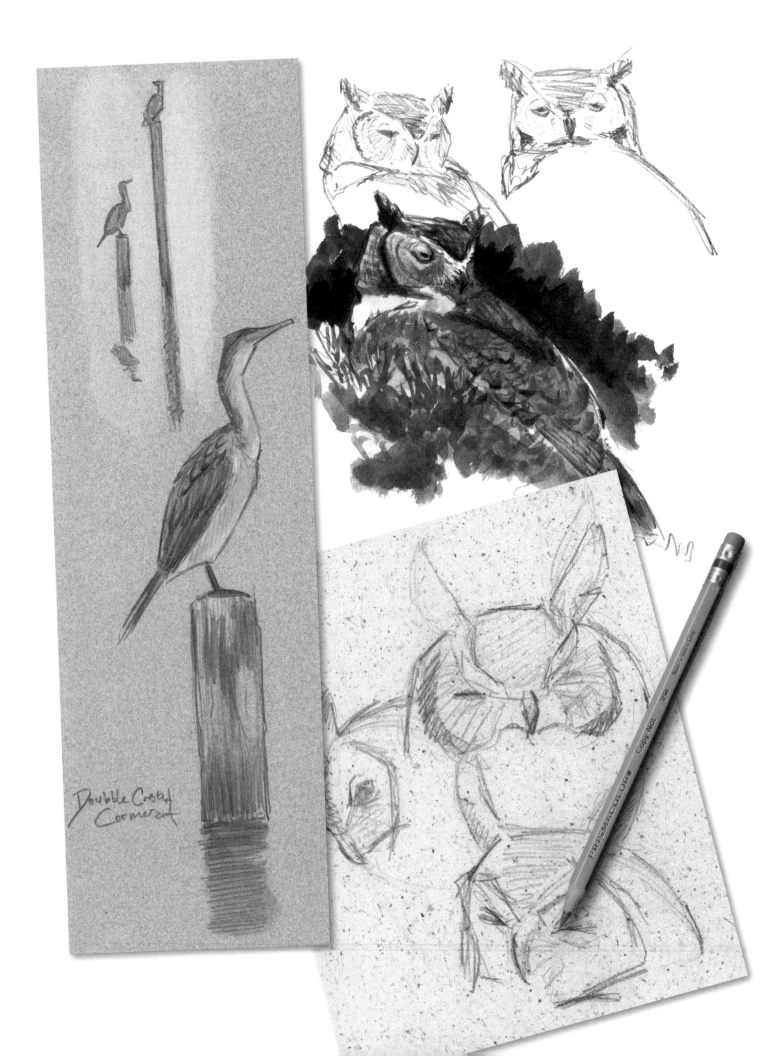

Double Crested
Cormorant

戶外寫生
FIELD SKETCHING

如果想成為優秀的自然觀察家和鳥類藝術家,戶外寫生是最重要,大概也是最讓人樂在其中的訓練過程。在大自然裡和活生生的鳥類共度時光,比起光是看照片,更能使你對牠們產生發自內心的情愫與親切感。

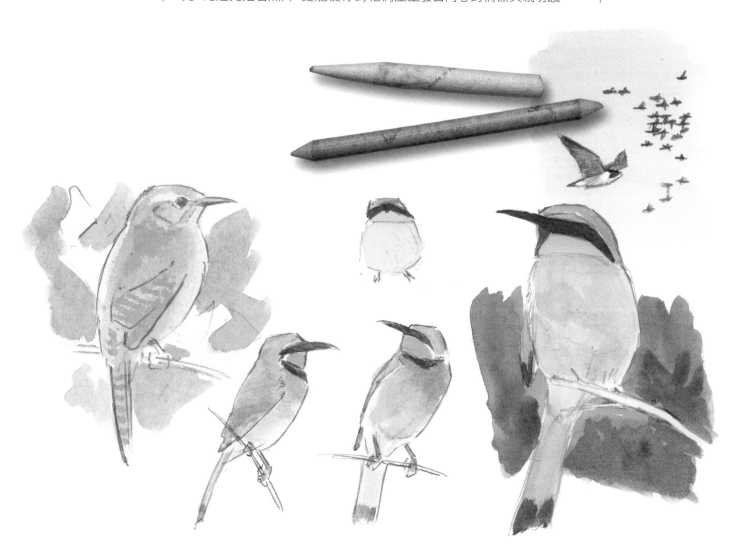

出門去畫畫

寫生的目的是從大自然中學習。訓練自己反復端詳，直到有所洞見。別在意圖畫得漂不漂亮，重點在於記錄自己直接面對自然時得到的領悟。

如果想了解鳥類、描繪鳥類，寫生是不可或缺的練習過程。花時間去戶外賞鳥，才能理解鳥類的本質。曾花時間在野外觀察鳥類的人，畫出的作品和只參考照片作畫的人有天壤之別。

別害怕一片空白的紙張，如果你難以下筆，不妨一開始就先寫下日期、地點和天候狀況，打破紙上的僵局就容易繼續動筆了。把鳥種清單和註記寫在圖畫旁邊，好讓你的筆記更像記錄觀察過程的工具，而不是珍貴的藝術創作。

如實畫下你觀察到的事物，假使鳥兒太遠，看不清細節，只畫牠的輪廓就好。不需要腦補牠的眼睛位置，或其他「應該」有但看不清楚的特徵。只記錄你看到的事物，這份野外寫生才會真切反映你的親身經歷，而不是現實與臆測參半。

盡量避免「修正」你的野外速寫，別把圖鑑所述的細節複製到速寫上面。你實地記錄的筆記有不可取代的價值，是最好的野外觀察實錄。筆記固然或多或少會有錯誤，有時候的確會搞不清楚鳥兒身上的白色條紋從哪裡開始、棕色區域究竟延伸到背部的什麼位置。你的速寫可能留有空缺，有不完整的部分，因為正好看不到那些細節。以上都是野外工作的常態，請盡你所能，忠實呈現大自然的樣貌，而不是一味依循書籍上的資訊。假使之後還要參考這

些速寫來畫更細緻的鳥類繪圖，你才會掌握豐富的實地觀察資料，而不是摻雜著臨摹資訊的第二手資料。可以利用自己的速寫加上照片、其他畫作，甚至鳥類皮毛標本作為後續繪畫的參考資料。

剛踏進野外環境的時候，很多動物都會受到驚擾，鑽進樹叢裡躲起來。你會被寂寥靜止的三度空間包圍。但如果靜靜坐下，當你坐得越久，就會有越多動物出現在身旁。你造成擾動的空間會漸漸縮小，鳥兒一隻一隻從藏身處飛出來各忙各的，彷彿已經將你視為環境的一部分。久坐等候需要耐性，畫圖就是打發枯坐時間的好方法。可以從速寫身旁的一朵花開始，或者邊等邊簡要畫下周遭景致。一旦鳥兒出現在你附近，就先來畫鳥，如果牠們飛走了，你可以繼續畫剛剛的其他東西。

在自然棲地中花時間與鳥兒相處，讓我們更深刻地認識牠們，更對牠們感同身受。我們一起感受了某個寒冷早晨、某日的某時某刻。時間與地點的感受也可以藉由簡潔的速寫來表達。

速寫也能加強記憶。畫圖的時候，我們的洞察力會火力全開。速寫的過程就好像把記憶固結在腦海中。你會發現除了畫下的事物外，還會記得其他當時根本不曾留意的枝微末節。

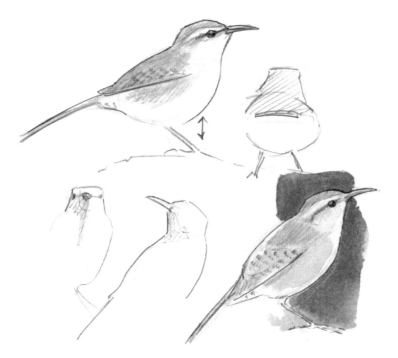

畫你所見，
不要畫成圖鑑

圖鑑的繪者通常畫出鳥兒「沐浴在柔和的中性光源下」的樣子，用以突顯羽毛的固有色，盡量減低強烈光影造成的干擾。這種畫法適合繪製圖鑑，但寫生的時候請如實記錄你觀察到的情境。

你一定看過上千張圖鑑中的鳥類繪圖，很可能想把野外速寫的鳥畫成圖鑑裡的樣子。然而圖鑑呈現的鳥類肖像，和野生鳥兒的真實樣貌勢必有所出入。圖鑑的插畫旨在協助辨識鳥種，用意和我們在戶外實地「邊畫邊學」截然不同。

在戶外寫生時，鳥兒可能展現各種姿態，不只是標準的側面肖像。在不同氣溫下，鳥兒可能蓬起羽毛，或讓羽毛服貼體表。

環境中的其他色彩可能會映照在鳥身上。

光影造成的色彩變化可能比固有色更強烈。

野外看到的黃連雀

圖鑑中的光源通常來自左上方，鳥兒會面向光源（左邊）。

特別強調物種的辨識特徵。

圖鑑中的黃連雀繪圖

明確呈現羽毛的固有色。

透過些許陰影與反光，表現形狀與立體感。

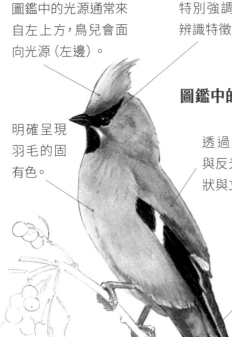

畫出這種鳥常見的姿態，同時呈現全身羽毛的細部特徵。圖中的翅膀姿勢同時呈現尾上覆羽和尾下覆羽。

重要的辨識特徵有時會被枝葉或身體的姿勢遮住。

▲ 不需要準備更好的望遠鏡，或額外觀察這隻鳥的其他姿態，照著現有條件來畫即可，嘗試記錄你和這隻鳥短暫相遇的經驗。這一隻黃連雀在這個傍晚、這個地點看起來是什麼樣子？沒有「通用於各種情境」的黃連雀，現實世界裡沒有圖鑑上柏拉圖式的理想鳥兒。

▼ 在野外所畫的鳥類有時帶有鮮明銳利的反光和陰影。觀察這些特性，盡量掌握鳥兒當下的神態。

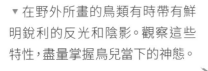

把陰影和反光的區域也視為形狀，框出這些形狀再添加色調，即使只用簡單的三個色階（反光、中間色調、陰影）來畫，效果也很好。

看不清牠的腳或是眼睛嗎？直接省略不畫，如實呈現你的觀察經驗。

野外工事

畫出鳥兒在自然環境下的樣態，是認識牠們的最佳途徑。戶外寫生固然有挑戰，但如果懷抱期待，做足準備，便能降低門檻，從中得到更多收穫。

牠會飛走嗎？

如果你覺得鳥兒快飛走了，別手忙腳亂急著去拿工具，趕快把握牠還在眼前的片刻仔細觀察。從姿勢、比例和角度開始，再觀察鳥兒在環境光線下呈現的樣貌。影子在哪裡、有銳利的邊緣嗎？有明顯的反光，或邊緣的光暈嗎？也留意全身羽毛的斑紋、羽毛在這個視角下呈現的形狀。如果鳥兒飛走了，趕快簡單記錄剛剛觀察到的特徵。如果鳥兒很合作，一直待在原地，不妨畫下各種姿態一系列速寫。抬起頭來看鳥的時候，大腦會短暫（只有幾秒鐘的時間）記住一點點資訊，把握時間畫下來，再抬頭繼續觀察。如果你大部分的時間都看著畫紙，就沒有充分利用觀察野鳥本尊的大好機會了。

自言自語

我觀察鳥類的時候會輕聲自語（會發出聲音），說出審慎觀察到的特徵：「深色嘴尖、頭頂到頸後有明顯轉角，喉央線很細……」我知道聽起來瘋瘋癲癲的。起初你一定會覺得不自在，但你很快會發現把觀察訴諸言詞，能讓資訊在腦海中停留更久，更容易把它們畫下來。

▲ 找到「那隻鳥」！別透過望遠鏡四處搜索鳥類，應該先用肉眼鎖定「那隻鳥」，保持頭部不動，把望遠鏡平舉到鳥的高度（暫時遮住視野中的鳥），再直直湊到你的眼前。

圖文並茂

有些觀察資訊用寫的比用畫的容易。讓你的野外筆記圖文並茂，使它更像記錄觀察的筆記，而不是某種藝術創作。寫生的時候不用吹毛求疵，一心想畫得漂亮；書寫筆記也別擔心文句不通順或有錯字，有把資訊記錄在紙上就好。也務必寫下日期、時間、地點以及天候狀況，這些都是野外筆記的常規內容。

野外裝備

選擇野外裝備謹記三個原則：簡單、輕量、便於攜帶，所有畫具也都要符合這些標準。隨時備妥寫生畫具，拿了就可以出門。最好把裝備都收進一個好攜帶的袋子，背上肩就準備上路了！使用側背包會比讓所有畫具埋沒在後背包裡更適合。取出速寫本要花的時間越長，你就越懶得把它拿出來用。務必把寫生畫具放在容易取得的位置，和望遠鏡放在一塊，出門時就不會忘記。可以多帶一個塑膠袋，天候潮濕的時候充當坐墊，或充當垃圾袋。

優良的光學器材能讓鳥兒彷彿近在眼前。選重量較輕的雙筒望遠鏡，方便一手拿，一手畫圖。如果你拿望遠鏡的手會抖，用食指靠著眉毛來維持穩定。如果你的望遠鏡太重，就會需要用雙手支撐。你是右撇子的話，請訓練自己用左手操作望遠鏡，右手可以動筆畫圖。如果鳥不太會移動（如濱鳥、水禽和停棲的猛禽），適合借助單筒望遠鏡長時間觀察。如果單筒望遠鏡的目鏡可以變焦，請從最低倍率（視野最大）開始觀察，找到鳥之後再提高倍率。也可以藉由各種放大效果和視野範圍，來創造出不一樣的構圖。單筒望遠鏡只有一個目鏡，裡頭的影像是平面的，很容易把看到的視野描摹到紙上（紙也是二維平面）。

◀ 絕對不要用同一隻手拿望遠鏡和筆，避免一不小心戳到眼睛！

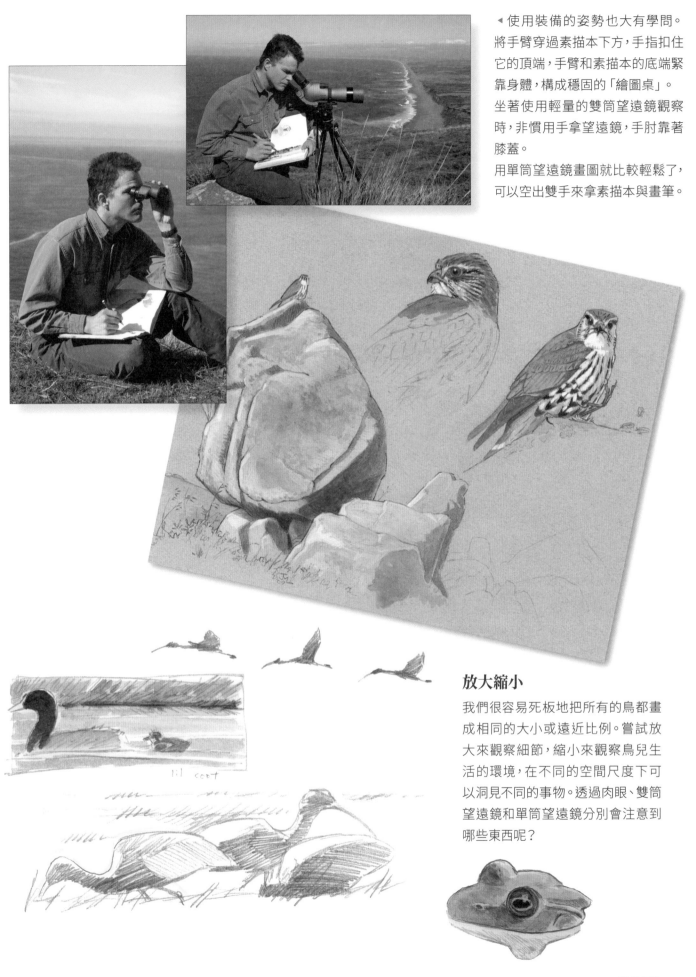

◀ 使用裝備的姿勢也大有學問。將手臂穿過素描本下方，手指扣住它的頂端，手臂和素描本的底端緊靠身體，構成穩固的「繪圖桌」。

坐著使用輕量的雙筒望遠鏡觀察時，非慣用手拿望遠鏡，手肘靠著膝蓋。

用單筒望遠鏡畫圖就比較輕鬆了，可以空出雙手來拿素描本與畫筆。

放大縮小

我們很容易死板地把所有的鳥都畫成相同的大小或遠近比例。嘗試放大來觀察細節，縮小來觀察鳥兒生活的環境，在不同的空間尺度下可以洞見不同的事物。透過肉眼、雙筒望遠鏡和單筒望遠鏡分別會注意到哪些東西呢？

寫生的禪意

戶外寫生的價值不在於作品本身，而是透過「畫你所見」的過程潛心觀察，加深記憶。

當你在野外發現一隻鳥，首要任務是仔細觀察牠。牠可能會飛走，請把握觀察的機會。牠展現什麼姿態？頭和身體的比例為何？觀察身體輪廓的轉折角度，留意嘴喙的長度、尾巴的長短，還有初級飛羽突出多少。輕聲復述你觀察到的特徵，如果把看見的東西說出來，它們會在腦海中停留久一點。接著趕快拿起速寫本（請放在便於取出的側背包裡）開始動筆。

畫圖的時候可以毫無顧忌。如果你怕畫錯，很可能會遲遲不敢在紙上畫下任何東西。畫錯是人之常情，可以在第二幅速寫中修正錯誤，或直接在旁邊註記更正資訊。請圖文並用，盡可能用最簡便的方式記錄下最多資訊。有些東西訴諸文字比較容易，也有些東西用圖像呈現比較容易。仍要謹記：這是寫生筆記，別把它當成認真的藝術創作。

觀察鳥兒的姿勢、羽色變化、身體的轉折角度、或其他圖鑑上未記載的特徵。寫生的目的並非概括這種鳥的全貌，而是記錄眼前這一隻鳥。不一定要「畫完」一幅速寫，甚至不用完成整隻鳥的全身像，畫下你觀察到的各個局部特徵就好。好比說注意到頭部有趣的轉折角度，就畫頭的輪廓線條；如果看見鳥的站姿很引人注目，就來畫鳥腳的細節；如果發現鳥某個角度的頭形令人嘖嘖稱奇，把形狀簡筆畫下來。日後利用這些零碎資訊整合出更完整的圖畫。

如果要畫的主題太複雜，讓你不知所措，不妨把觀察範圍聚焦到主題的一小部分，譬如研究嘴喙和頭部的交界輪廓、畫出各種尾部姿態的簡圖、省略羽毛斑紋，只畫鳥兒身上的光影等等，或者把注意力放在鳥兒的身形比例與輪廓剪影上。戶外寫生時，不一定要畫出鳥兒從頭到腳的完整肖像。

很可能會有其他賞鳥人對你的速寫指指點點，發現可以糾正的地方就幸災樂禍，他們可能會說：「不不不，中覆羽這邊應該是黃褐色才對……」這些人搞錯重點了，戶外寫生的目的不是創作完美的畫作，而是經由畫圖的過程，進行更深入的鳥類觀察。我們就笑一笑和他們道謝吧，這樣他們就滿意了。

戶外寫生還有另一要點：樂在其中。「畫鳥」是在大自然中度過寧靜時光的好理由。野外筆記會替你訴說一整天下來所觀察到的故事。

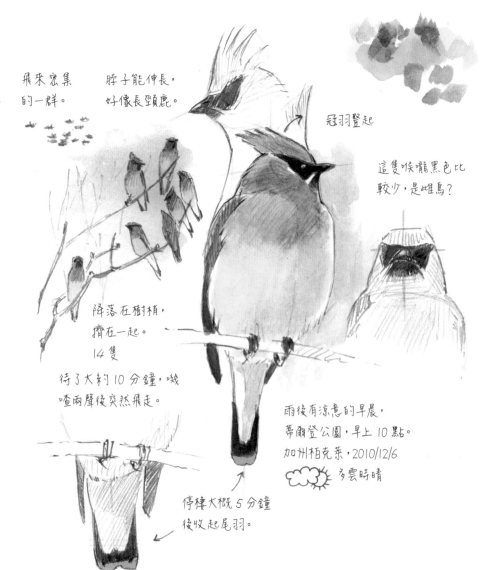

飛來密集的一群。

脖子能伸長，好像長頸鹿。

冠羽豎起

這隻喉嚨黑色比較少，是雌鳥？

降落在樹梢，擠在一起。
14隻

待了大約10分鐘，嘰喳兩聲後突然飛走。

雨後有涼意的早晨，蒂爾登公園，早上10點。
加州柏克萊，2010/12/6

多雲時晴

停棲大概5分鐘後收起尾羽。

速寫動來動去的鳥兒

鳥兒不會乖乖站好擺姿勢讓你畫。我來介紹幾個訣竅：如何掌握驚鴻一瞥的鳥類姿態、遇到很配合的鳥要如何最大化速寫成效。

請預期野鳥的姿勢會變來變去。預料到，並欣然接受鳥兒擺出新的頭部姿勢、身體角度、翅膀垂下來、羽毛蓬起來……各種姿態變化都是學習的良機。即使鳥兒坐著不動，也會把頭轉來轉去。動筆畫下鳥兒的第一種姿勢，如果牠動了，在同一頁上開始畫現在的第二種姿勢；如果又動了，就畫第三種姿勢。同時進行面向左側和右側的姿勢，會比鳥轉身了但堅持要畫完原本那一側更簡單。同一隻鳥面向左邊或右邊的時候，光線照射在身上的情況也會不同。如果你一直等這隻鳥回到你畫的第一個姿態，有時候鳥好像心裡有數一樣，怎麼也不擺出那個姿勢。解決之道只有持續作畫，如果鳥回到你剛剛畫一半的姿勢，就跳回那部分繼續完成。如此一來，最後完成度最高的速寫也會呈現出鳥兒最有代表性的姿態。也可以像漫畫一樣，在同一隻鳥身上畫好幾個頭、好幾個尾巴、好幾個翅膀，透過一張圖表現牠的各種動作。別擔心其中哪個部分沒畫完，我們不是要畫出這隻鳥的肖像畫，我們是在向大自然學習。

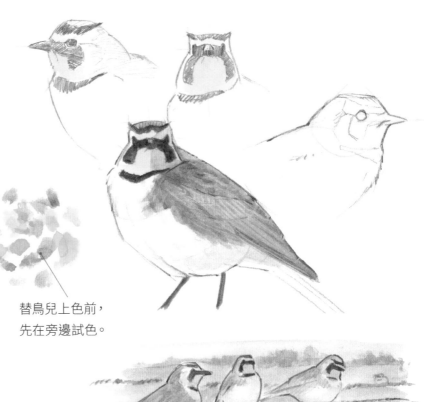

替鳥兒上色前，
先在旁邊試色。

▶鳥兒每動一次，就另起爐灶畫新的圖。每張圖中的姿勢和角度有哪些差異呢？

速寫時不妨尋找圖鑑上沒寫到的辨識特徵或姿勢。

光線如何映照在鳥兒身上？

你畫得最完整的圖，會是這隻鳥最常見的姿勢。

反光面形成什麼形狀？

▼速寫成群的鳥，不妨時而看這隻，時而看那隻，參考好幾隻鳥來組合一個完整的姿態。如果想畫一群姿態各異的鳥兒，一樣可以隨著每隻鳥的動態，一下畫這隻，一下畫那隻。畫的時候也請觀察記錄每隻鳥的距離，以及牠們的共同光源。

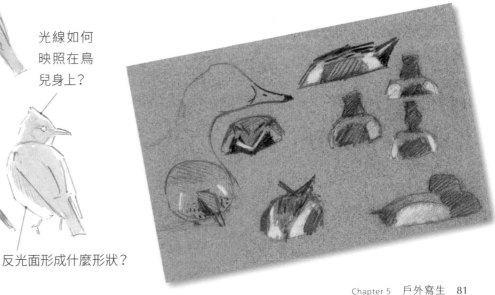

棲地中的鳥兒

紙上如果只畫一隻鳥，牠彷彿迷失在白茫茫的大海中。但若畫了一群鳥，便開始顯現彼此的相對大小和互動行為。如果觀察描繪鳥兒和牠身處的棲地情景，你的圖畫能訴說的故事會更加豐富。

▼「一隻孤懸於白紙上的鳥」能展現以下資訊：羽毛斑紋、整體形狀或姿態。

▼畫出一群鳥也傳遞出鳥兒之間的關係，牠們靠得多近、有哪些鳥種聚在一塊。

▼只要在鳥身後畫上一點棲地，或一小塊風景，就能表達更深層的情境。背景會說話，不需畫得多精緻或多大面積。

別想成替畫作「加上」背景，這會讓人覺得是畫完鳥之後再來考慮的步驟。畫圖時安排一點棲地，便能讓你畫的鳥兒更有意義。其中一個做法是在鳥兒身後畫一個方框或圓形，把棲地環境畫在這個範圍內。棲地的插畫不需要太精緻或費心雕琢，鳥的身體甚至會把大部分的背景都遮住。

如果畫中鳥完全被棲地給框住，你畫的鳥可能會有幽閉恐懼症，不妨突破背景框架，讓棲地速寫不至於全面包圍你畫的鳥。

確保你畫的鳥和棲地光源相同。考慮把背景中的一些顏色結合到鳥身上，或者把鳥的顏色應用在背景中，使畫面的色調更協調。背景和鳥身上的光影也會帶有相近的冷、暖色調。

即使只在鳥兒身後簡單呈現色調與光影，仍然能夠透露牠所在的位置和環境。深色的背景也能協助我們強調鳥兒被陽光照亮的羽毛邊緣。

嗒嗒嗒嗒嗒嗒

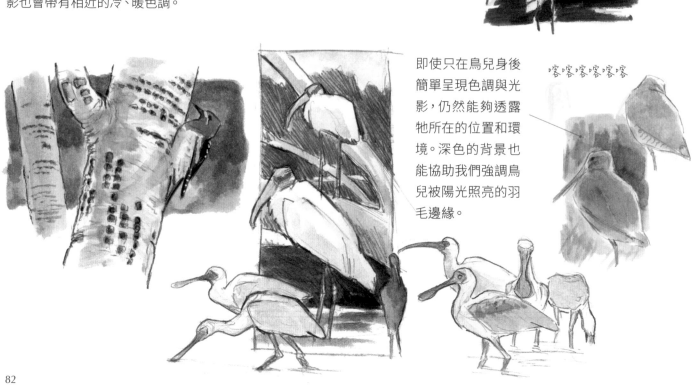

畫下旅途中的新奇鳥類

陌生的鳥種很適合作為寫生練習，訓練自己據實描繪，而不是畫你「認為」「應該」長什麼樣子。

如果你賞鳥的目標是盡可能增加生涯鳥種記錄，在辨識出（或有人替你辨識）一種鳥的時候很可能就會掉頭離開。這樣可浪費了觀察鳥兒的大好機會！不用著急，仔細觀察描繪這隻鳥，你的印象會更加深刻，還能發現數不清的有趣行為。你會了解到認真觀察，比滿滿的鳥種清單更有意義。

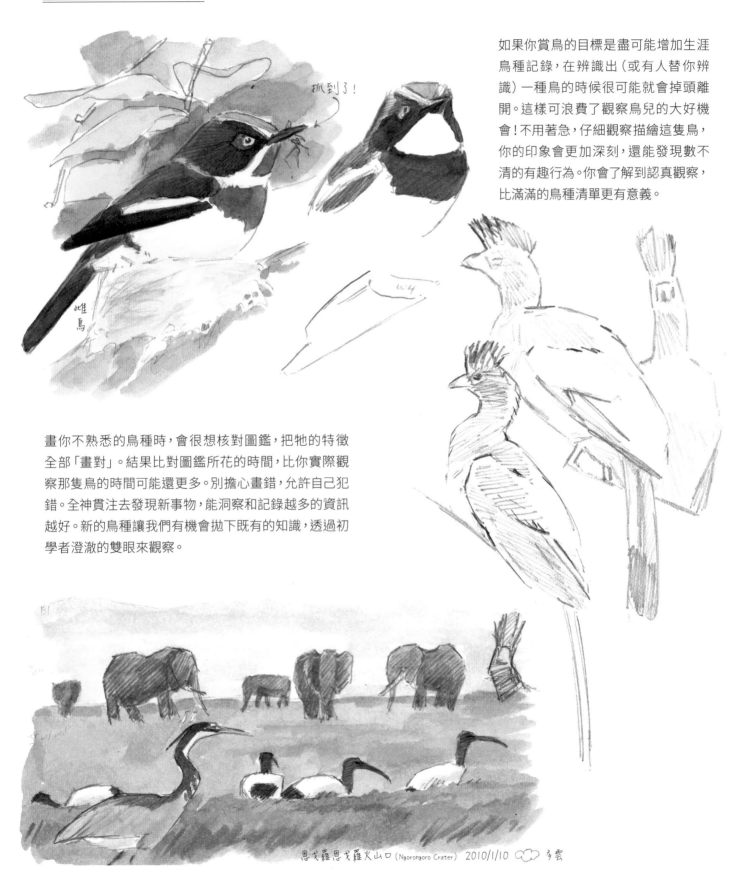

抓到了！

雌鳥

畫你不熟悉的鳥種時，會很想核對圖鑑，把牠的特徵全部「畫對」。結果比對圖鑑所花的時間，比你實際觀察那隻鳥的時間可能還更多。別擔心畫錯，允許自己犯錯。全神貫注去發現新事物，能洞察和記錄越多的資訊越好。新的鳥種讓我們有機會拋下既有的知識，透過初學者澄澈的雙眼來觀察。

恩戈羅恩戈羅火山口 (Ngorongoro Crater)　2010/1/10　多雲

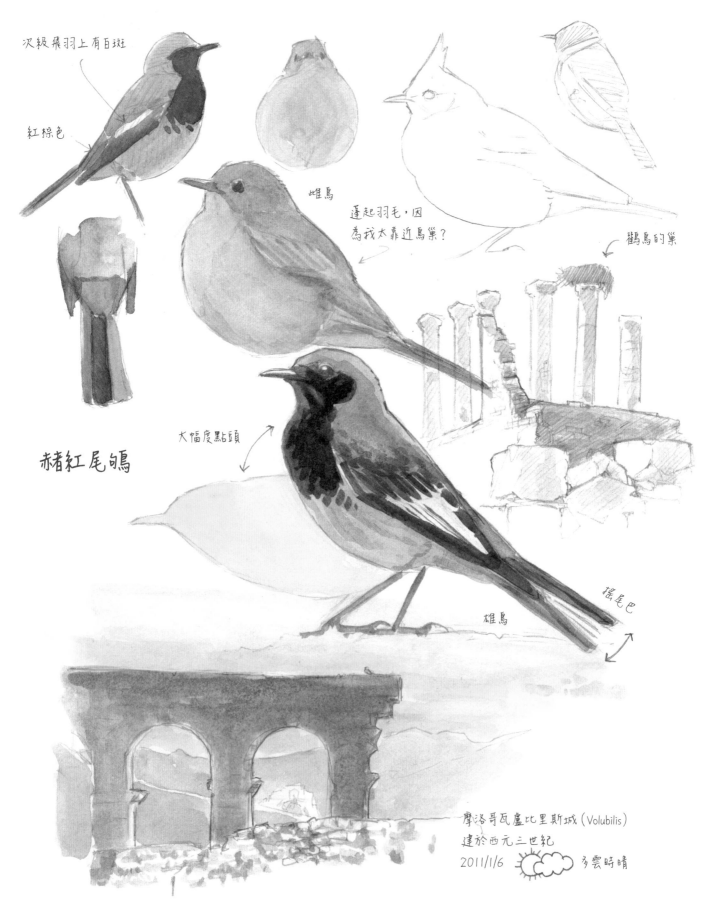

次級飛羽上有白斑

紅棕色

雌鳥

蓬起羽毛，因為我太靠近鳥巢？

鸛鳥的巢

赭紅尾鴝

大幅度點頭

雄鳥

搖尾巴

摩洛哥瓦盧比里斯城（Volubilis）建於西元三世紀

2011/1/6 多雲時晴

在旅途中賞鳥，也有助於發現原本會錯過的新風景、新視角。你遇到的鳥兒在這個異國環境中演化生存，牠們和你熟悉的鳥類有哪些異同、為何如此？你聽見哪些新奇的鳥鳴？也別只顧著賞鳥，忽略了欣賞周遭景致。

記錄稀有鳥種

需要記錄罕見的鳥種或迷鳥（在正常分布範圍之外出現的鳥）時，野外筆記就會大有用處。透過縝密明確的筆記來記錄稀有鳥種。

野外描述

實際觀察鳥兒的當下（而且是參考圖鑑之前），所記錄的圖文筆記是最重要的第一手資料。如果發現了你認為可能很罕見的鳥，請畫下各個角度的速寫並加上文字註解，詳細記載你觀察到的所有資訊。觀察鳥兒的過程中，很容易會遺漏一些部位。為了讓你的記錄更全面，請不要只寫下可供野外辨識的關鍵特徵。務必進行系統性的觀察，從頭部觀察到背部、翅膀、腰羽，還有尾巴，轉個方向，從額頭、下巴、肚子一路檢視到尾下覆羽，再描述其他沒有羽毛的部位，從眼睛、嘴喙到腳爪。用周遭的其他鳥類對照牠的大小，也順便觀察這隻鳥羽毛磨損的程度。如果鳥兒發出任何鳴叫，也請盡量記錄（鳥兒飛走時可能會發出獨特的叫聲）。這種鳥總共有幾隻？牠們自個兒一群，還是跟其他鳥種混群呢？描述你觀察到的行為，畫出各種姿態的速寫。情況許可的話，聯絡其他賞鳥人一同觀察，除了你的速寫外，也多拍些照片作為輔助。

如果完成筆記之前鳥就飛走了，請先寫下你實際觀察的總時間，接著把短期記憶中的資訊全部彙整成另一段筆記，現在還不要查閱圖鑑。要把鳥兒飛走以後，從記憶中重建的速寫和實際看著鳥畫的速寫分開來，分別標上「記憶」和「寫生」。

一旦把你記得的資訊都妥善記錄，或者完成筆記的時候鳥兒還在視野中，就是時候翻開圖鑑，與你的觀察資料相互比對了。請注意書中可能會提及你沒觀察到的特徵，不要因此修改最初看著鳥兒所畫的圖。野外的鳥和圖鑑上畫的大有出入是正常現象，要相信自己的觀察。如果這時候鳥兒還在視野中，請再觀察圖鑑上有記載，但你沒注意到的特徵，並根據實際上的鳥兒重新速寫，把新觀察到的細節也加上。新的速寫也記得標註「寫生加上參考資料」或者「依照記憶和參考資料」，如此可以維持野外筆記中第一手資料的完整性。

通報稀有鳥類*

不同地區通報稀有鳥種目擊紀錄的程序略有差異，通常是向當地的稀有鳥種記錄委員會聯絡。上網查詢，取得你的所在地的記錄表格，負責審查的委員會至少需要下列基本資訊：

日期與時間：包含你看到這隻鳥的時間，以及總共觀察了多久。

地點：由大區域寫到小範圍的明確地點，必要時附上地圖。記錄環境狀況，譬如棲地類型、天氣、溫度、照明度。

觀察者與賞鳥設備：觀察者的姓名和目前的賞鳥經驗、你和鳥的距離、使用哪些光學設備、哪些辨識鳥種的參考資料（例如圖鑑名稱）。

鳥類描述：你的野外筆記這時候就派上用場。記錄你觀察到的一切，附上速寫的圖像檔案、最原始的筆記和相片。也要說明你的辨認依據，如何排除其他相近的鳥種，或者和其他觀察者有哪些意見相左之處。

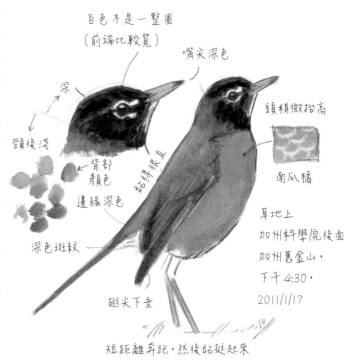

▲ 以常見鳥種來練習詳盡縝密的觀察記錄，訓練自己在看到稀有鳥或迷鳥的時候也觀察得這麼仔細。不需要畫得很精美，但記錄務必豐富、清楚、具體。

*近年多用 eBird 記錄賞鳥觀察。不曾出現的新紀錄鳥種，可至中華民國野鳥學會鳥類紀錄委員會回報。

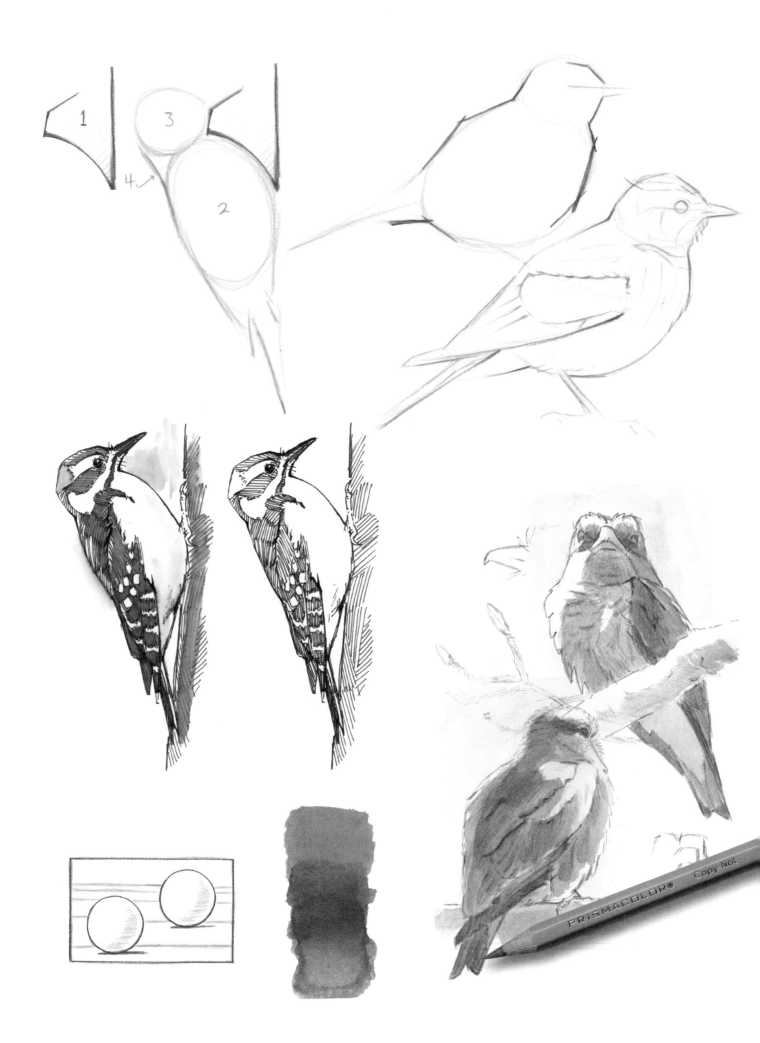

— CHAPTER 6 —

媒材與技法
MATERIALS AND TECHNIQUES

精進畫技的關鍵

在此提供幾個作畫的觀念，請親自嘗試，運用在自己的繪畫風格中。

先畫形狀再畫細節

重要的事情先做，別在一開始就被細節團團困住。把重點放在掌握鳥兒的基本形狀：姿勢、身形比例和輪廓的轉折角度。畫細節之前，先利用鳥輪廓周圍的相對空間檢查你畫的形狀。一旦進入細節階段，就很難看見原先的形狀有何謬誤，因為其他細節會讓你分心，你大概也不想再更動任何「畫完」的部分。

決定轉折角度

「用圓圈和橢圓形大致畫出鳥的基本形狀」雖然是下筆的好方法，卻也容易把鳥兒畫得太圓潤。自然界中，大部分物體的輪廓通常帶有幽微的變化。洞察轉折角度，在畫紙上把它們刻畫下來。決定每個角度：鳥的輪廓在這裡轉了多大角度。好好刻畫各個角度，你畫的鳥兒就會越來越栩栩如生。

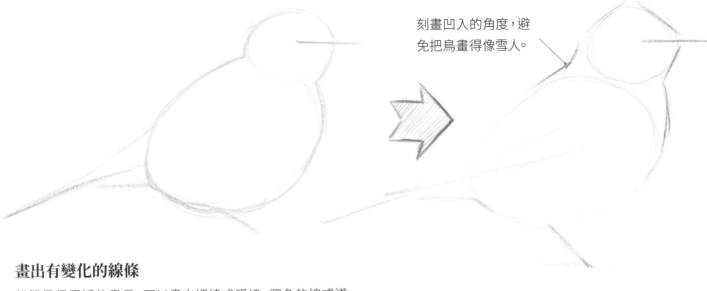

刻畫凹入的角度，避免把鳥畫得像雪人。

畫出有變化的線條

鉛筆是很靈活的畫具，可以畫出細線或粗線、深色的線或淺色的線。畫的時候一邊改變力道和鉛筆的角度，就能創造出富有變化的筆觸。比起從頭到尾只用一種力度的線條，有變化的線條會使作品更有視覺吸引力。

用筆觸呈現表面起伏

如果打算在畫作上保留鉛筆線條，不妨順便用它們來表現立體感。運用平行短筆觸構成或疏或密的排線，時時調整你的筆觸方向，使其符合鳥兒體表的弧度。若遇到明顯的角度轉折，則在面與面的交界改變筆觸方向。筆觸或像地圖上的等高線環繞體表起伏，或像水沿著體表流淌，或符合鳥羽的走勢。可以使用交叉的排線來加深顏色：畫完一組方向的排線，再畫上與它們銳角相交的第二組排線。兩組排線的交角盡量小一點，形成菱形的間隙。別畫成九十度交叉，否則看起來會像機械化的方格。

隨著身體的弧度改變排線的方向。

交叉排線不互相垂直。

線條漸漸淡出，營造光線照亮背部的感覺。

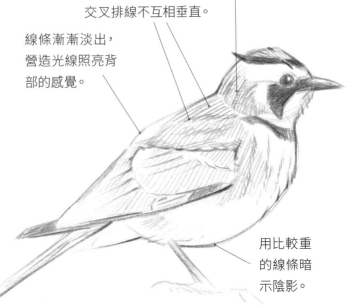

用比較重的線條暗示陰影。

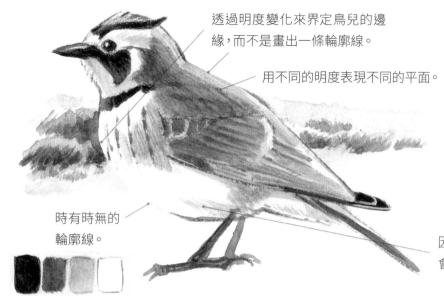

透過明度變化來界定鳥兒的邊緣，而不是畫出一條輪廓線。

用不同的明度表現不同的平面。

時有時無的輪廓線。

輪廓線的取捨

不一定要用明確的線條沿著鳥兒描一整圈，可以讓輪廓線時有時無。不連續的輪廓線，有時更能彰顯陽光在鳥兒身上舞動的樣子。並非所有邊界都要用線條區隔，明度差異（淺色中的深色、深色中的淺色）也能表示物體的邊緣，不妨用背景和鳥兒間強烈的明度對比呈現輪廓。

因為腹部會反光，所以陰影不會延伸到鳥的身體邊緣。

簡化明度色階

上圖只用了四種深淺的顏色，而不是連續的明度漸層。簡化明度色階會更容易將所見轉換為圖像，也幫助你在每一個明度的交界上作出藝術決策，而不是千篇一律讓陰影漸層變淡。即使只用幾種有限的明度色階來作畫，同時還是能讓畫面涵蓋完整的明度範圍。

考慮完整的明度範圍

囊括從最暗到最亮、深淺跨度廣泛的明度範圍，會讓畫作更有景深、更耐人尋味。設法在忠實呈現物體顏色的同時，也增加畫面的明暗對比。畫面中要有深色，才能襯托反光處的淺色。能否把深色的地方畫得更深，好讓反光的區域躍然紙上？每當我仔細畫完一隻鳥，常常發現整張畫的顏色都太淡了，問題就是出在我沒有善用眼前的各種明度。

繪製單色畫（只用一個顏色，像黑白照片的效果），對觀察明度大有助益。透過紅色塑膠片來觀察要畫的事物，能讓畫面剩下單一的色調，好辨別明度。手邊沒有濾鏡的話，瞇起眼睛也能看見明度對比，當物體的細部特徵看不清楚時，明暗變化便會突顯出來。

如果你的畫作顏色偏淺，不妨早點畫下最深的色彩，縱使不符合水彩「由淺到深」的傳統工序。先畫深色會迫使你調整畫面的深淺，好呼應最深的顏色。如果你屬於「畫太深」的另一種極端，請讓白色的區域一直維持白色。如果使用水彩上色，請別在要留白的區域有任何著墨，你沒辦法「畫」出比紙面更白的白色。即使你只使用有限的色階，依然能畫出很好的作品，但作畫時必須格外留意明度的安排。謹記顏色和明度互有關聯，黃色明度比較淺，藍色的明度通常比較深。

練習使用有限的顏色

如果一張圖畫用了太多種顏色，看起來會像各種印花布做成的拼布，而不是一件有整體感的作品。運用有限的顏色，可以讓畫面的色調更統合，使整張畫籠罩在相同的光源下。試試看用色輪上相鄰的幾種顏色來作畫，必要的時候加上一點點色輪對面的互補色畫龍點睛。

色溫比固有色更重要

新手作畫時，常執著於整個物體的固有色（樹是綠色，消防車是紅色），但自然環境中的光會改變我們感知到的顏色。應該更著重色溫，而非畫出一模一樣的固有色。太陽是否在物體表面投射「暖色」的橘黃光輝？你發現陰影內「冷色」的藍紫色調了嗎？圖鑑中的插畫會刻意去除光影造成的色偏，但在野外寫生時，色溫卻是重要的環節。辨別色溫的變化，把它們當一回事，你畫的鳥就能成功融入環境。觀察一天當中的不同時間，或者晴天與陰天時，光線和陰影下的顏色分別會如何改變。

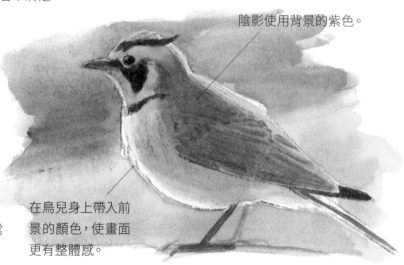

陰影使用背景的紫色。

在鳥兒身上帶入前景的顏色，使畫面更有整體感。

觀察光影

光影能建構物體的形狀與結構，營造畫面的立體感，但須謹慎使用，太誇張的陰影很容易喧賓奪主。

光影的繪製慣例

大多數的科學繪圖都用固定的方式處理光影：陰影通常被淡化，以免和羽毛的斑紋混淆；光源則通常位於畫面的左上方。以上繪製慣例能幫助我們學習掌握光影，但不需要墨守成規。成為光線觀察者，留意除了常規畫法之外，光線還有哪些變化。畫面中光影的處理方式必須一致，如果你在其中一個反光處使用溫暖的赭色，圖中的其他反光也要帶有相應的暖色光暈。如果你在這個陰影畫上一點藍紫色，也要把它結合到畫面中其他陰影內。

投射陰影 (cast shadow)：許多科學繪圖不畫出投射陰影。如果光源位於左上方，投射陰影就會位於物體的右下方。其他物體（例如樹枝）的投射陰影如果落在鳥兒身上，會沿著鳥的體表弧度彎曲，可以藉此暗示鳥的形狀，但也可能混淆鳥的斑紋。

反光 (highlight)：明亮的光線直射在物體面向光源的表面上，光滑的表面反光較銳利，粗糙表面的反光則較朦朧。

核心暗面 (core shadow)：位於背對光源的陰影面，明度較深。周遭有反射光，因此核心暗面不會延伸到物體邊緣。別把顏色畫得太深，可以考慮運用黑色以外的顏色。你如果仔細觀察各種陰影，不難發現它們帶有幽微的色調。

反射光 (reflected light)：反射到物體陰影面的光線，不像反光那麼亮，可能會帶有反射光源的顏色。

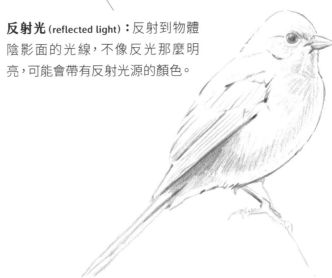

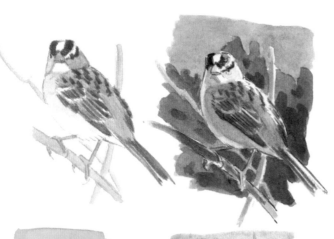

特殊光線情況

強烈的陽光：直射的陽光會造成明亮的反光和深色的陰影。即使是黑背白腹的鳥，陽光直射的背部，看起來可能也比陰影中的腹部更淺色。

背光：當鳥位於你和光源之間，羽毛邊緣透射和反射的光線會形成明亮的光暈，鳥的身體則呈現深色的核心暗面。此時可能難以觀察鳥的固有色。

多雲的天空：多雲的天氣會讓陰影變得柔和，比較容易觀察鳥類羽毛本身的斑紋和顏色。

表面轉折與質感

鳥兒身上的每一個轉折角度決定了牠的形狀，同時鳥體表上的陰影、明度變化則呈現出牠的表面起伏。先界定體表上平面的區塊，之後再增添羽毛質感。

用明度變化詮釋鳥的體表起伏

自然界大多數物體的表面都不是完美的圓弧曲面。請別把上色過程視為畫出平滑的顏色漸層，如果只是均勻銜接核心暗面的深色和反光的淺色，畫出的漸層會讓物體看起來過於圓潤。自然界中真實存在的東西，表面大多是由許多稜角和平面構成，會形成邊界明確的反光或投影。明度改變，代表這裡是不同平面的交會處、是鳥兒身體表面產生轉折的地方。透過明度差異變化就能塑造出鳥兒的形體。

　　要更精確掌握鳥兒身上的表面轉折的話，先輕輕畫出陰影區域的邊緣，在裡面填上陰影的顏色，再淡淡畫出反光區域要留白的邊界線，把剩下的區域塗上中間色調（別顯露出剛才畫的邊界線）。關鍵在於，陰影和反光區域的形狀都有明確的邊緣，而不是以漸變色調銜接。如果同時想呈現太多種灰色調，或一心一意想畫出不著痕跡的明度漸層，勢必會失去物體表面的轉折感，因此請盡量讓色調維持簡約。圓潤的物體有緩和的表面弧度，因此呈現出漸變的明度；具備稜角的物體表面上有突然的轉折，明度也會出現銳利的變化。

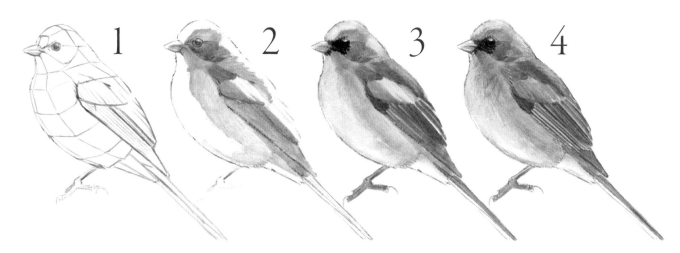

顯著增加羽毛質感的小技巧

鳥兒羽毛蓬起時會和身體間形成夾角，這時牠的羽毛看起來最根根分明。在陰影和反光交界的區域，羽毛的紋理也會顯現出來。光線斜向映照鳥的時候，明暗交界處的羽毛細節尤其醒目。然而畫羽毛質感請勿走火入魔，只要稍加著墨，就能賦予鳥兒柔軟的羽衣，但若是再畫多一點就會讓羽毛變得毛躁邋遢。可以用白色的色鉛筆點綴羽毛的反光處，再用深褐色的色鉛筆勾勒一點陰影，銳化羽毛的細節。請比較下圖我畫的最後三個步驟，雖只加上寥寥幾筆，卻讓作品增色不少。

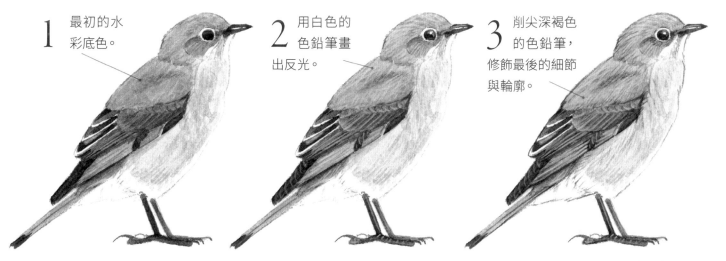

1 最初的水彩底色。

2 用白色的色鉛筆畫出反光。

3 削尖深褐色的色鉛筆，修飾最後的細節與輪廓。

運用相對空間

端詳一隻鳥的時候，你的注意力很容易迷失在細節之中。別只顧著看鳥兒本身，把目光移到牠身後，研究鳥在背景中形成的輪廓形狀。觀察鳥周圍的相對空間，把重點從鳥身上的細節轉移到牠的外部輪廓上。

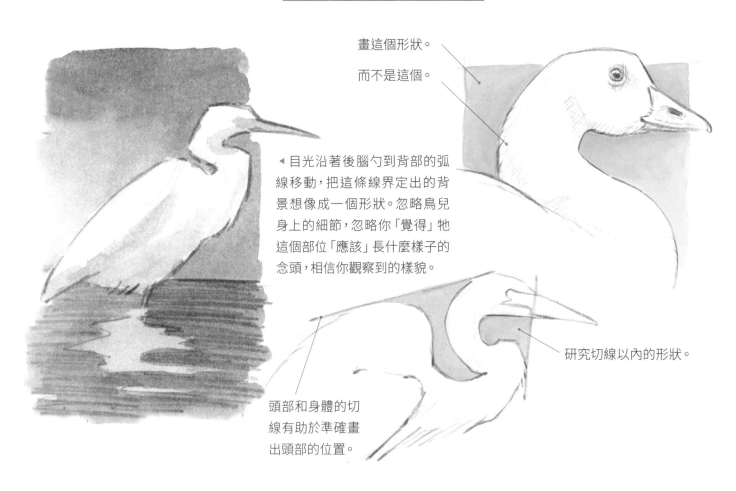

畫這個形狀。

而不是這個。

◀ 目光沿著後腦勺到背部的弧線移動，把這條線界定出的背景想像成一個形狀。忽略鳥兒身上的細節，忽略你「覺得」牠這個部位「應該」長什麼樣子的念頭，相信你觀察到的樣貌。

研究切線以內的形狀。

頭部和身體的切線有助於準確畫出頭部的位置。

▶ 掌握鳥兒形體以外的「相對空間」（也稱負空間），就能替你畫出一隻鳥。如果你看到的形狀很明確、立體，像是圖中啄木鳥喉嚨底下的形狀，先畫下來，作為描繪頭部和身體位置與比例參考。也可以把這個形狀疊加在繪製中的草稿上，如果符合原有的線條，有助於界定鳥的轉折角度和輪廓；如果線條有所出入的話，很可能代表你原先畫的頭身比例或位置有誤。描繪細節前，先透過鳥以外的空間檢查草稿。如果這個形狀和既有的線條不符，請別視若無睹，別讓它遷就你的草稿，應該回頭修改草稿，找出比例或位置出錯的地方。要相信你看到的相對空間，作品才會往正確的方向進步。

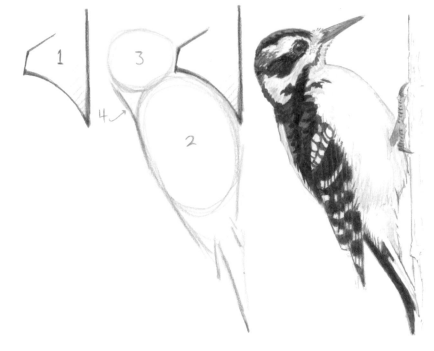

組構各部位的形狀

鳥的姿勢有時很扭曲，令人難以辨別身體的各個部位，這時要利用各部位的相對空間來界定它們的形狀。畫一隻熟睡的鴨子時，不妨一次畫出一個區塊，再逐步建構出整個身形。

▼ 在複雜的形體（譬如鳥兒）中釐清各部分的相對空間，有助於拆解、繪製出各個部位。從顏色或明度大幅改變的區域下手。

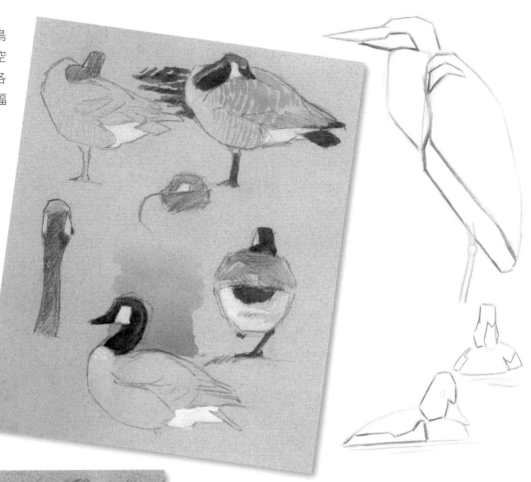

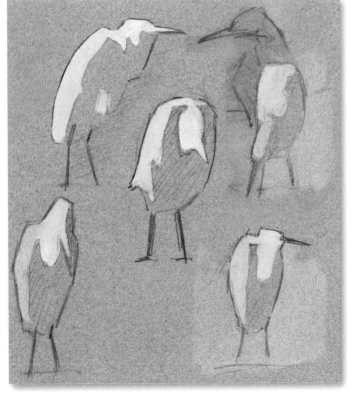

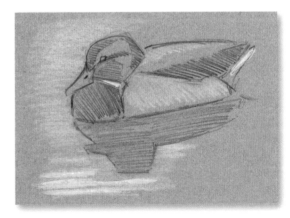

將反光和陰影也視爲形狀

別把鳥兒身上的陰影畫成從頭往體側漸漸加深的連續漸層。直射的陽光加上鳥兒身體輪廓的稜角，能塑造出對比鮮明、邊緣銳利的反光與陰影。如果是陰天或者在樹蔭下，鳥兒身上的光影則會比較柔和。

表現景深

以下是營造畫面景深的錦囊妙計，不需要在每張圖上都運用學到的所有技法，但若你發現作品看起來過於扁平時，不妨逐一檢查，看看哪個方法能增加畫面的空間感。

大小： 假設兩個物體大小相同，離觀者較近的會看起來較大。如果你在前景畫了小樹叢，有時會造成誤導，所以務必使用其他方法暗示景深，與之制衡。

重疊： 較遠的物體會被較近的物體遮住一部分。讓畫面中的物件刻意有所重疊，能增加作品的景深。務必注意令人混淆的線條，如果前後兩個物體的邊緣輪廓正好連在一起，兩者會被誤認成一個連續的形狀。重疊的物體不要相交於前方物體的輪廓轉折點。

畫面上的高度： 畫面中的物體如果都被視為位於地面上，頂端較高的物體看起來會比較低的物體更遠。

線條粗細： 顏色較深或者較粗的線條往往躍然紙上，而淺色或較細的線條看起來較為悠遠。可以在兩個物體重疊的地方，加強前方物體的線條。

細緻程度： 離觀者越近的物體，呈現出的細節會比越遠的物體更多。如果在背景元素中增添太多細節，會讓畫面顯得扁平。

突破畫面： 如果畫中的主角有一部分超出畫作的邊界（打破框架），它看起來就會位於整個畫面的最前方。

明度： 遠的物體受到空氣中的散射光籠罩，顏色看起來較淺。

對比： 和較遠的物體相比，離你較近的物體會呈現出更大的明度變化。前景物件深色的地方會顯得更深，淺色的地方更淺。遠景的物體就像是隔著散射光形成的朦朧濾鏡，整體顏色都變淺，明亮的部分也變得沒那麼鮮豔。

彩度： 靠近觀者的物體會呈現真實的顏色；遠處的顏色強度會降低，更偏向中性灰色或者灰藍色（詳見色溫）。

色溫： 藍光散射的程度大於其他波長的光線，使得遠處物體的顏色略為偏藍。越走進背景深處，黃色、橘色和紅色也會漸漸消失。

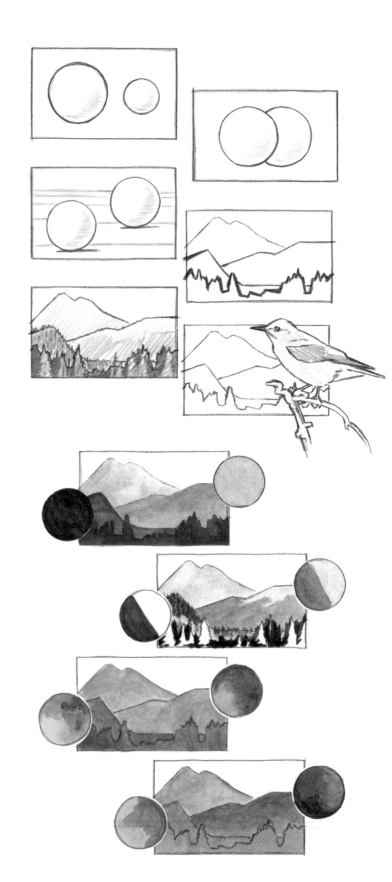

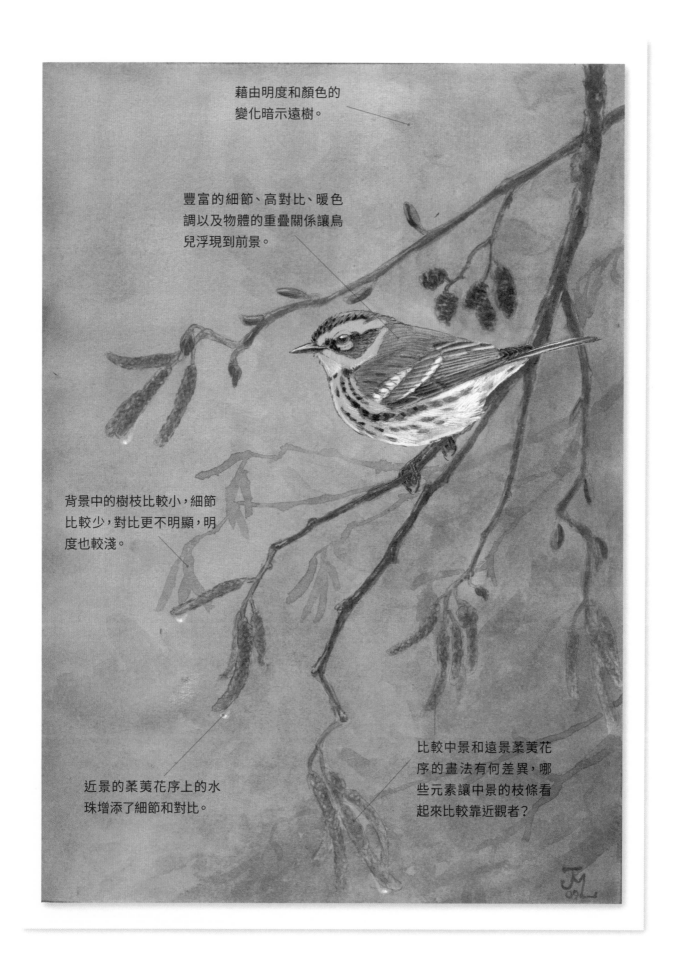

藉由明度和顏色的
變化暗示遠樹。

豐富的細節、高對比、暖色
調以及物體的重疊關係讓鳥
兒浮現到前景。

背景中的樹枝比較小，細節
比較少，對比更不明顯，明
度也較淺。

近景的葇荑花序上的水
珠增添了細節和對比。

比較中景和遠景葇荑花
序的畫法有何差異，哪
些元素讓中景的枝條看
起來比較靠近觀者？

我最喜歡的幾種畫具

最理想的畫具組合並不存在，每位藝術家都會發展出自己最喜歡的畫具組合。隨著接觸到不同的媒材與技法，你偏愛的畫具也會與時俱變。

淺藍色霹靂馬易拭色鉛筆 (Prismacolor Col-Erase Non-Photo Blue Pencil)：這是我不可或缺的打草稿用筆，繪製細節前，所有姿勢、身形比例、轉折角度等等都用它來畫。如果輕輕下筆，甚至不需擦掉筆跡。

自動鉛筆：我用 0.5mm 自動鉛筆來速寫。較軟的筆芯雖能描繪出豐厚的黑色線條，但筆跡也比較容易被抹糊，因此我偏好 HB 或者 2B 的筆芯。描繪細節時會換成 0.3mm 自動鉛筆，這時候必須放慢步調，畫得準確點，但可以畫出粗細一致的精細線條。

水溶性鉛筆：當作一般鉛筆使用，但只要用潮濕的水彩筆沾濕，便能快速營造出陰影。

利用硬質的**色鉛筆**，例如三福極細色鉛筆 (Sanford Verithin) 或霹靂馬易拭色鉛筆來速寫或增添細節，筆跡就不像鉛筆那麼容易糊掉。不妨試試看拿深褐色來速寫。

白色的色鉛筆：塗在乾燥後的水彩畫作上，增加或補強反光。也可以在水彩上色前使用，形成蠟質的屏障，防止水彩顏料附著在該處。

水性細字簽字筆 (Water-soluble fiber-tipped pen)：畫出的線條可以用濕水彩筆暈染成陰影。百樂極細簽字筆 (Pilot V Razor Point 和 Razor Point II) 渲染效果很出色。

深灰色的軟頭彩色筆 (brush pen)：可以畫出暗色調，多塗幾次就能重疊出黑色。有些筆另一端還附有勾勒細節的細筆尖，墨水都是水溶性的。

牛奶筆 (white gel pen)：適合在乾燥的水彩畫上描繪白色線條，畫葉脈、重要的邊緣線、或眼睛的亮點都很好用。牛奶筆的顏料乾燥後，可以用水彩快速罩染（譯按：見頁 110）其他顏色，或用濕的水彩筆沾除。

軟橡皮 (kneaded eraser)：在紙上輕輕拍打，淡化鉛筆線條。使用軟橡皮前先把它揉捏拉長，像是捏太妃糖一樣讓它軟化。趁它柔軟時，穩穩按在鉛筆線上，就可以移除石墨粉而不抹髒紙面（就像傻瓜黏土 silly putty 把報紙上的文字黏起來那樣）。用**軟質的乙烯橡皮擦**去除畫錯的地方，這種橡皮擦可以擦得很乾淨但又不傷紙。

紙筆 (tortillon or stump)：用來抹開鉛筆線條、混合色調。紙筆的尖端沾滿石墨時，也可當作灰色的畫筆來使用，塗抹出背景色調、畫出幽微的陰影、或是中明度的紋理與質感。

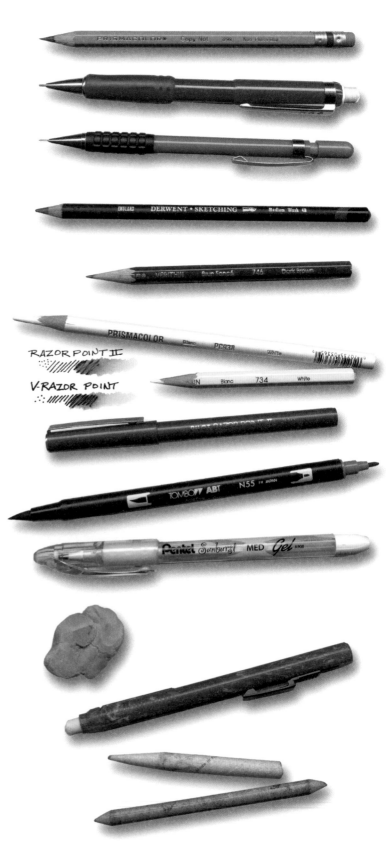

速繪組合技法

我整理了一些快速營造體積和色調的畫具組合，在野外速寫的時候不妨嘗試看看。

軟質鉛筆與紙筆：紙筆可以快速畫出一塊淺灰色調。先用軟質鉛筆作畫，再用紙筆沾取一點石墨在紙面上混合。實際上可以用紙筆來塗顏色，花幾秒鐘就能給天空上色，或者替物體畫陰影增加體積感。但不要讓陰影區域的邊緣混合得過於柔和，自然界的物體通常有稜有角，會形成邊緣銳利的影子。

軟頭彩色筆：我用一頭是細筆尖的深灰色軟頭彩色筆，它能快速畫出深色調，甚至接近黑色，還能用水暈染成柔和的邊緣或幽微的陰影。

深色背景，提升和淺色胸腹部間的對比。

未經混色的區域顯露出反光。

利用潮濕的水彩筆渲染遠樹和背景的淺色調，也用濕筆沾去一些深色部分的顏料。

軟頭彩色筆重複塗色，畫出最深的部分。

保留一些鉛筆的筆觸。

用濕水彩筆沾去顏料，營造出反光處。

水溶性鉛筆與水彩筆：先當作一般的鉛筆來素描，再用濕的水彩筆混合深色區域，暈染出陰影面。記得留一些沒有沾濕的鉛筆線條。

水性簽字筆和水彩筆：如果用水性簽字筆速寫，可以藉由水彩筆潤濕墨水，畫出色塊或陰影區域。墨水筆跡不會完全溶解，暈染區域的筆觸依舊清晰可見。動手試用各廠牌的簽字筆，有些牌子的墨水暈染開來會是褐色，有些則會變成灰色或灰藍色，每種廠牌墨水溶解的程度也不太一樣。

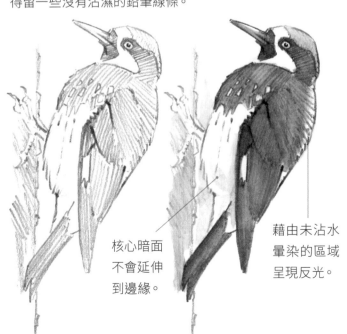

核心暗面不會延伸到邊緣。

藉由未沾水暈染的區域呈現反光。

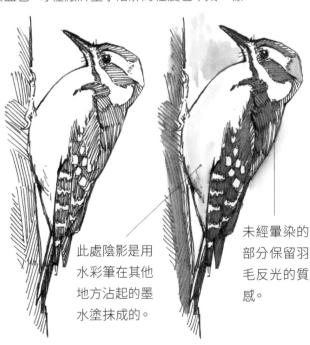

此處陰影是用水彩筆在其他地方沾起的墨水塗抹成的。

未經暈染的部分保留羽毛反光的質感。

攜帶式
水彩調色盤

水彩顏料乾得快，也便於攜帶，無論戶外寫生或者室內作畫都很適合。審慎規劃你的調色盤，讓調色的過程更簡潔。

每個區域只拿來混合一個色系，每次畫完後不必把調色盤洗乾淨，下次使用時可以從中調配新的顏色。

當你想試用新的顏料，或調色盤的顏料格裝滿了，也可以擠一小坨顏料在調色區域的邊緣。

如果你用永固白的不透明水彩來調和淡色和不透明的顏色，請務必只在固定區域調和帶有白色的顏料，才不會讓其他的顏色也變得灰灰濁濁。

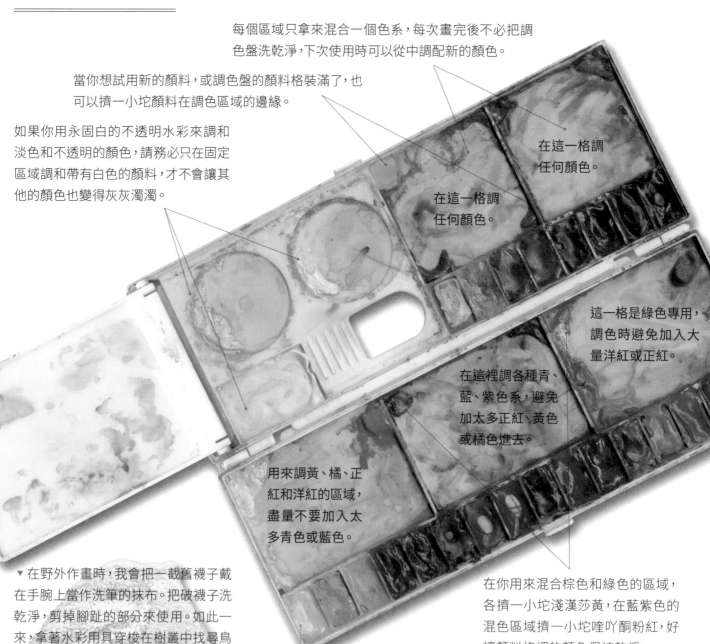

在這一格調任何顏色。

在這一格調任何顏色。

這一格是綠色專用，調色時避免加入大量洋紅或正紅。

在這裡調各種青、藍、紫色系，避免加太多正紅、黃色或橘色進去。

用來調黃、橘、正紅和洋紅的區域，盡量不要加入太多青色或藍色。

▼ 在野外作畫時，我會把一截舊襪子戴在手腕上當作洗筆的抹布。把破襪子洗乾淨，剪掉腳趾的部分來使用。如此一來，拿著水彩用具穿梭在樹叢中找尋鳥類的時候，手上就可以少拿一樣東西。

在你用來混合棕色和綠色的區域，各擠一小坨淺漢莎黃，在藍紫色的混色區域擠一小坨喹吖酮粉紅，好讓顏料格裡的顏色保持乾淨。

黃色顏料務必保持乾淨，把它擠在調色盤邊角的顏料格裡，絕不要用沾了其他顏料的髒水彩筆去碰！

▼ 無論在室內或室外，我最愛用的水彩筆都是寬頭（筆尖 18mm 長）的**飛龍牌自來水筆**（Pentel Aquash，本書所有插圖都是用它繪製的），它的筆鋒常保尖銳，筆身有儲水功能，還附有緊密吻合的筆蓋，可以好好保護筆毛。洗筆水可能含有重金屬，不該任意傾倒在野外。有了這種水筆，不需要再準備一罐洗筆用的水，想要清洗筆毛上的顏料時，只要擠壓筆身，在抹布上擦拭筆尖即可。

選擇畫紙

你所使用的畫紙攸關畫出來的效果，請特別注意紙張的磅數、表面質地、是否無酸。試用不同種類的紙，找出自己用得最順手的種類。

1. 法比亞諾威尼斯繪畫本。(Fabriano Venezia Sketchbook)
2. 康頌 (Canson) 基本款速寫本。
3. 康泰克易旋活頁筆記本。(Komtrak Inspiral Notebook，可自行填充內頁)

重磅的畫紙在使用濕媒材的時候比較不容易皺，也更能承受各種擦拭塗改、洗除顏料或紙面壓凹處理。如果你還沒用過高品質畫紙，一定會喜歡上它們。試試看至少 140 磅的畫紙，適合大部分的水彩效果。如果你想要畫很多水分的渲染，可能需要更厚的水彩紙。在野外寫生時，我最喜歡用絲蒂摩書寫專用紙 (Strathmore Writing Paper，110 磅、布里斯托表面、特級白色)，畫起來表面有類似織品的質感。我把它們打洞，裝在康泰克 (Komtrak) 活頁筆記本裡。請確認你的畫紙適合長時間保存，或者是無酸紙，否則紙張久而久之會泛黃脆化。

畫紙的表面質地也是一大學問，平滑的表面 (稱為熱壓) 適合使用墨水筆一類 (例如鋼筆、代針筆等) 或筆觸非常細緻的濕媒材。如果是鉛筆素描或色鉛筆，你會需要有點纖維紋理的紙張，好讓石墨和色粉附著。粗紋或冷壓的紙張可以讓有沉澱性的水彩顏料展現出有趣的質感。也不妨試試有色畫紙，在美術社選購幾張灰色或棕色調的紙，並裁切成能裝進速寫本的大小。我使用中間明度、中性色調的畫紙，在上面用鉛筆畫出更深的顏色，用色鉛筆或不透明水彩畫上更淺的顏色。我很喜歡康頌蜜丹粉彩紙 (Canson Mi-Teintes)，其中 340 牡蠣色 (中棕色)、426 月光石色 (暖灰)、354 天藍色 (灰藍)、122 法蘭絨色 (冷灰) 都很值得一試。

速寫本

大部分現成的速寫本都是比較輕量 (65 磅) 的紙張，碰到水就會變皺。如果你經常使用濕媒材，比較適合磅數更高的畫冊，譬如 90 磅的法比亞諾威尼斯繪畫本。也可以選自己喜歡的任何畫紙，打洞裝填在活頁本中 (例如康泰克筆記本)。我通常避免使用大部分其他廠牌的螺旋裝訂本，它們的頁面之間太容易摩擦，會抹糊鉛筆線條。

有色畫紙、白色不透明水彩或色鉛筆

練習用有顏色的粉彩紙作畫。先用鉛筆描繪，加重深色的部分，強調陰影區域的形狀，再用白色的色鉛筆點綴反光的地方。畫紙已經提供了中間色調，因此請在畫面中保留一些沒有鉛筆或色鉛筆上色的區域。在有色畫紙上運用水彩、不透明水彩或者色鉛筆也能製造出耐人尋味的效果。濕媒材請減少水分，這種紙也容易皺掉。

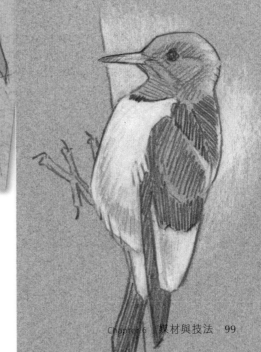

在有色畫紙上作畫

用透明水彩層疊出深色區域，顏料乾燥後用不透明水彩（或不透明的水彩顏料）塗上淺色，增加色調。

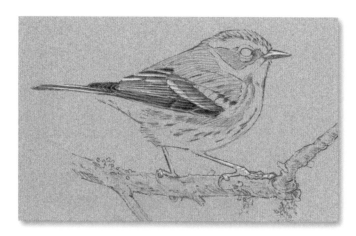

1 用透明水彩堆疊出深色。我通常會先塗比較淡的顏色，一路畫到最深的顏色，塗每層顏色之前都要先等紙上的顏料乾燥。

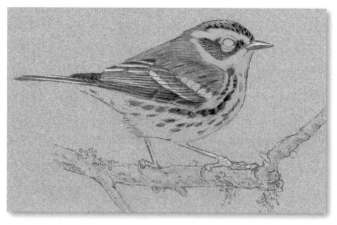

2 如果沾到大量水分，有色畫紙會變皺，我通常會減少濕筆上色的次數，並且用更濃的顏料。如果你的作品常常顏色偏淡，試著在剛開始畫的時候就畫上一點很深色的東西，後續依據這個深色點來調整其他部分的明度。

3 我在此使用中鎘黃 (Cadmium Yellow Medium)，它的半透明性質會遮住紙張的灰色調，也可以用黃色的不透明水彩達到相同效果。練習用透明顏料畫深色，不透明顏料畫淺色。

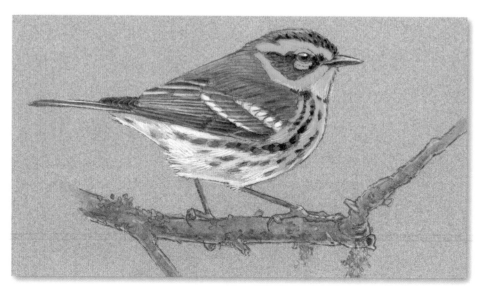

4 白色部分使用永固白的不透明水彩。

5 鳥兒腹部的陰影是利用濕水彩筆沾去永固白顏料，透出紙張的灰色。

1 另一種畫法是先畫陰影色調，我用灰紫色來畫。

2 陰影的顏料乾燥後，在上面罩染鳥羽的固有色。先讓紙上的顏料乾燥，就可以不斷疊上新的顏料。

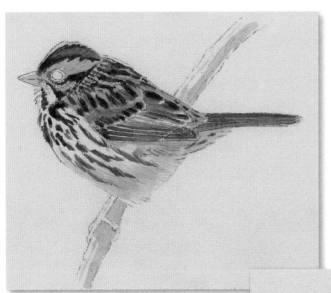

3 在淺色的基底層上增加深色（由淺到深的順序），請勿用顏料塗滿整隻鳥，要利用紙張的底色作為它一部分的色調。

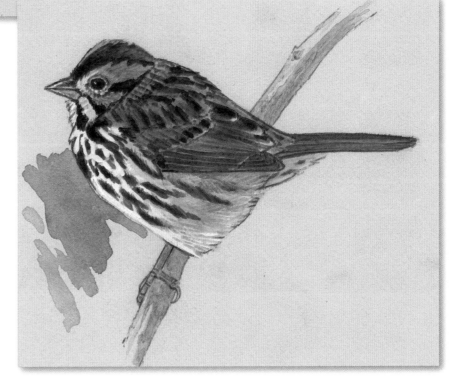

4 胸口的白色是用永固白不透明水彩畫的，它是完全不透明的水性顏料。明亮的白色在此提升畫面對比，讓鳥兒躍然紙上。用長長的乾筆觸在下腹部畫出羽毛又長又蓬鬆的質感。

色彩理論錯了嗎？

調色有時候讓人氣餒，明明是用紅黃藍三原色來混合，有的顏色就是會變得灰撲撲，有的顏色根本調不出來。值得高興的是，這不是你的問題。

灰暗的綠色，為什麼調不出鮮綠色？

如果用消防車的鮮紅色、海軍藍和黃色作為三原色來繪製色輪，你會既困惑又失望。紅色和黃色可以混合出漂亮的橘色，但你卻調不出乾淨的紫色，你也會發現綠色比想像中的還黯淡。你可能再三嘗試，卻仍舊調出混濁的顏色。究竟出了什麼錯？根本問題出在我們以為是三原色的顏色。

根據定義，原色是純粹的顏色，無法藉由混合其他顏色來產生，而我們可以用原色調配出其他的顏色。回顧平常的調色經驗，以上定義似乎不完全正確，但事實上真的可以用三原色調出各種顏色：首先我們必須揭開幾個色彩的迷思，以下幾個調色實驗將會讓你對色彩永遠改觀。

像瘀青一樣的醜陋紫色：為什麼調不出乾淨的紫色？

問題二：居然能調出紅色和藍色！

理論上沒辦法把兩個顏色混合成一種原色，如果你能用兩種顏色混合出「藍色」、「紅色」或「黃色」，這些混合出來的顏色就不是原色。黃色加洋紅會變成紅色，無論是水彩、不透明顏料或色鉛筆都有相同結果。所以「紅色」根本不是一種原色！如法炮製，洋紅加青色會調出藍色，因此「藍色」也不是一種原色。

問題一：沒辦法調出某些顏色……

有些顏色沒辦法用紅、黃、藍調出來。混合紅色和藍色應該要變成紫色，但卻變成灰紫色。要怎麼調出紫色？

◀ 混合黃色和藍色則變成灰綠色，要怎麼調出明亮清澈的綠色系？

▼ 鮮豔的粉紅色也大有問題，如果把紅色顏料稀釋，也只會變成淺紅色，而不是粉紅。在紅色油畫顏料或壓克力顏料裡加入白色也會有相同結果。

洋紅和青色不是比較淺的紅色跟藍色，它們是截然不同的顏色，你沒辦法用其他顏色混合或稀釋出這兩種顏色。事實上洋紅和青色才是真正的原色，第三個原色則是檸檬黃。如果你的調色盤缺少這三種原色，就沒辦法調出純粹明亮的顏色。

為什麼剛剛的綠色會變成灰綠色呢？因為藍色本身就是由兩個原色混合出來，再加上黃色是第三個原色，就中和了各種色調（所以變灰）。那麼紫色呢？每次把紅色加上藍色都會變成灰紫色，因為你其實混合了兩個二次色而不是原色。

動手建構正確的色輪

真正的三原色是洋紅、黃色和青色,它們兩兩混合產生紅色、綠色和藍色,紅色再加黃色變成橘色,藍色再加洋紅就能調出紫色。

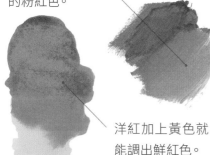

綠 GREEN
黃 YELLOW
紅 RED
青 CYAN
洋紅 MAGENTA
藍 BLUE

我知道,這和大家學過的三原色相去甚遠,但也不需要全盤接收我的說法,現在就拿出你的顏料,親自調色證實。如果你的調色盤上目前沒有乾淨的洋紅和青色,今天就把它們擠上去吧!親眼觀察用真正的三原色繪製出的色輪,除了這三種顏色外,包含紅黃藍色調的其他組合都沒辦法真正完美混合出各種可能的顏色。有了青色、洋紅和黃色三原色,你就能夠創造更豐富廣域的色調,還能避免調成灰撲撲的顏色。

如果你用的是霹靂馬色鉛筆,三原色是印刷紅(Process Red 色鉛筆之中最接近洋紅的顏色)、正藍(True blue 本質是青色,即使名稱叫做藍色)、和金黃(Canary yellow)。如果你用的是水彩,酞菁藍(Phthalo blue PB15,青色)、溫莎牛頓的喹吖酮洋紅(Quinacridone magenta PR122,洋紅色)或丹尼爾史密斯的喹吖酮粉紅(Quinacridone pink PV42,洋紅色)和丹尼爾史密斯的淺漢莎黃 (Hansa yellow light PY3)是很好的三原色組合。

三原色中的洋紅不是比較淺的紅色,而是一種獨特的桃紅色調,也是調色盤中不可或缺的顏料。洋紅加水稀釋,或是混合白色顏料便能調出明亮鮮豔的粉紅色。

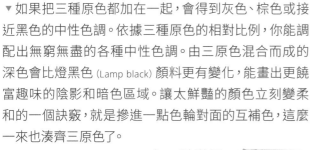

洋紅加上黃色就能調出鮮紅色。

青色是另一個你需要花時間習慣的原色,青色不是淺藍色,也不能用其他顏色調和出來。青色加上一抹洋紅會呈現藍色,加更多洋紅則會變成清澈濃豔的紫色。青色和黃色也能調出明亮的綠色。

▼如果把三種原色都加在一起,會得到灰色、棕色或接近黑色的中性色調。依據三種原色的相對比例,你能調配出無窮無盡的各種中性色調。由三原色混合而成的深色會比燈黑色(Lamp black)顏料更有變化,能畫出更饒富趣味的陰影和暗色區域。讓太鮮豔的顏色立刻變柔和的一個訣竅,就是摻進一點色輪對面的互補色,這麼一來也湊齊三原色了。

▼如果洋紅、黃色和青色才是顏料真正的三原色,色輪和光輪之間的關係也顯得更合理。電視和電腦的顯示器透過紅光、綠光和藍光混合出我們在螢幕上看到的各種顏色。紅、綠、藍三種色光混合出的二次色就是洋紅、黃色和青色。光輪(也稱為加法混色)和色輪(也稱為減法混色)上的顏色其實是相同的。

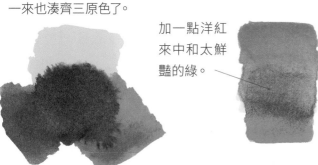

加一點洋紅來中和太鮮豔的綠。

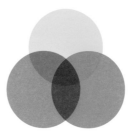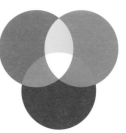

顏料的色輪
減法混色,所有顏料混合成黑色。

光的色輪
加法混色,所有色光混合成白色。

色鉛筆技法

色鉛筆無論在戶外或室內使用都很適合，不僅上色方式直觀，效果容易預測，適合各種主題，而且容易上手。我整理了幾個訣竅，讓你畫得更得心應手。

顏色選用：你不需要全套色鉛筆鐵盒裡的每一種顏色，尤其是出外寫生的時候。挑選一組基本色，必須包括印刷紅 (Process Red)、正藍 (True blue) 和金黃 (Canary yellow)，再加上一些灰濁色調、綠色與棕色系，這些大地色很可能會變成你最喜歡的幾個顏色。我也推薦黑葡萄色 (black grape) 和淡灰紫 (greyed lavender)，這兩個溫潤的灰紫色很適合詮釋陰影。

壓凸筆：尖端是圓球狀的金屬筆，通常一頭粗，一頭細，可在紙上刻畫出色鉛筆塗不進去的溝槽，以便在深色背景上保留淺色細線。

無色混色筆：筆芯為蠟質，成分不含顏料。混色筆用來拋光畫紙表面，填滿纖維縫隙裡色鉛筆通常塗不到的小白點，營造出均勻柔和的質感。一旦紙面經過拋光，就很難繼續上色了。如果想要用混色筆，請留到最後再使用。

分門別類：把冷色系、暖色系、灰褐色調和綠色系分別用橡皮筋綑成一束，這樣容易找到顏色，也比把日益短小的色鉛筆逐一收回原本的包裝盒容易得多。

疊色：色鉛筆最關鍵的訣竅在於輕輕下筆，堆疊交織多層顏色。切忌直接從你有的色鉛筆當中找一枝顏色最符合的，然後一股腦塗滿整個區域。藉由不斷疊色，你可以創造出無窮無盡的色調變化。只要別畫得太用力把紙張表面紋理壓扁，你都可以持續加上新的顏色。不妨讓深色區域微微閃現其他顏色，而不僅是單調的黑色。保持筆芯尖銳有助於疊色。

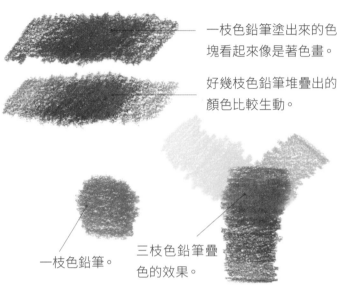

一枝色鉛筆塗出來的色塊看起來像是著色畫。

好幾枝色鉛筆堆疊出的顏色比較生動。

一枝色鉛筆。

三枝色鉛筆疊色的效果。

拋光紙面：在輕輕重疊好幾層顏色後，畫紙的白色仍然可以透出來，只要畫紙表面仍有纖維紋理，我們都可以持續疊色。許多插畫家喜歡讓紙張顯露出小白點，營造明亮的畫面並保留筆觸質感。如果你想要把這些小白點也塗滿，可以用較為厚實的筆觸塗最後一層顏色，或是畫完後用白色的色鉛筆或無色混色筆來拋光。

輕輕著色，透出紙張的紋理。

拋光過的效果，質感平滑。

畫太多層，已經填滿所有纖維，造成顏色不均勻。

疊上白色，會變成粉色的效果。

使用無色混色筆拋光，注意明度和色調也隨之改變。

減少鉛筆筆跡：如果要在鉛筆素描的草稿上用色鉛筆著色，請不要用鉛筆畫太多細節和灰階。色鉛筆摩擦過鉛筆線的時候，石墨粉會被抹糊。細節和陰影都改用色鉛筆來畫就好。

紙面壓凹：想在深色的區域中畫出淺色的線條，上色前就先在紙上把要留白的線條壓出凹溝。使用色鉛筆在這個區域著色時，後續的顏色就不容易畫進凹溝裡。用前面提到的壓凸筆，在打算留下細緻、銳利的淺色線條之處畫出壓凹。壓出的凹溝線條無法修改，務必謹慎下筆。

畫紙上壓凹的線條。

在綠色色塊上壓出凹溝，接著用紫色塗過。

色鉛筆加水彩：待水彩上色區域乾燥後，用色鉛筆增添細節，畫虹彩色澤或者細部特徵的時候很好用。上水彩之前先畫色鉛筆，可以形成水分不易附著的蠟質塗層。試試看用色鉛筆輕輕勾勒初級飛羽的輪廓，再用深色的水彩平塗覆蓋，羽毛邊緣會留下淺色的細邊。使用留白效果務必節制，因為色鉛筆一旦畫在紙上，就不容易徹底擦除了。

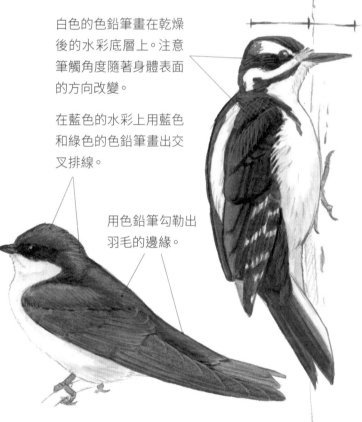

白色的色鉛筆畫在乾燥後的水彩底層上。注意筆觸角度隨著身體表面的方向改變。

在藍色的水彩上用藍色和綠色的色鉛筆畫出交叉排線。

用色鉛筆勾勒出羽毛的邊緣。

利用筆觸呈現表面轉折：想像有一滴水從你畫的物體表面流下來，它從一個面流到另一個面時路徑會轉彎。使色鉛筆的筆觸依循「假想水滴」的方向，有助於表現物體的形狀。改變筆觸的方向，可以呈現物體表面的轉折變化。如果你打算在作品中保留筆觸，不妨利用它們來詮釋表面轉折。

色鉛筆繪製步驟：森鶯

如果想在黃色的物件上畫出淡淡的陰影，不妨使用霹靂馬黑葡萄色和淡灰紫。

1 用棕色的色鉛筆繪製線稿，柔和的中性色調易於和其他顏色搭配，不會讓黃色變得汙濁。鉛筆和黑色的色鉛筆都會暈染進黃色。

黑葡萄色畫出的陰影。

淡灰紫畫出的陰影。

2 用淡灰紫(Greyed Lavender)畫出喉嚨、胸口和腹部的陰影；用黑葡萄色(Black Grape)畫深色羽毛區域的陰影。作畫時在手掌下墊一張紙，以免抹髒畫紙。

▲ 黑葡萄色很適合詮釋各種陰影，輕輕下筆就能營造出深沉的陰影效果。不過如果用黑葡萄色畫黃色物體的陰影，往往顯得太突兀；用淡灰紫來畫黃色或白色物體的陰影，就能達到極佳效果。請注意真實世界中，陰影通常也會帶有一點周遭物體反射出的色彩，可以把陰影畫成偏暖色、冷色，或其他你想要營造的色調。練習觀察陰影隱含的顏色。

用削尖的極細 (Verithin) 色鉛筆勾勒出明確的邊緣。

維持筆尖銳利，既能控制細節表現，又能畫出更飽和的顏色。

3 堆疊鳥兒身上的顏色。把黑色區域畫淺一點，暗示其中的反光部分。胸腹部的黑色斑紋留到最後一步再畫，如果先畫了這些黑色，就很難在不暈染的情況下強化胸腹部的底色。

用極細 (Verithin) 色鉛筆繪製銳利的細節。

4 一旦對胸腹部黃色羽毛的飽和度和陰影感到滿意，就可以重筆畫下黑色斑紋。我畫黑色的時候通常也會疊色（常常是用靛藍加上深褐色），但在這隻森鶯胸腹的斑紋上我只用了一枝黑色，因為我不想冒險暈染到黃色，或不小心留下靛藍和黃色混合的綠色邊緣。

混合媒材的
繪製步驟：暗冠藍鴉

運用水彩顏料豐富的色澤，以及色鉛筆的精準度與筆觸質感。使用混合媒材，便能兼備兩者的優點。

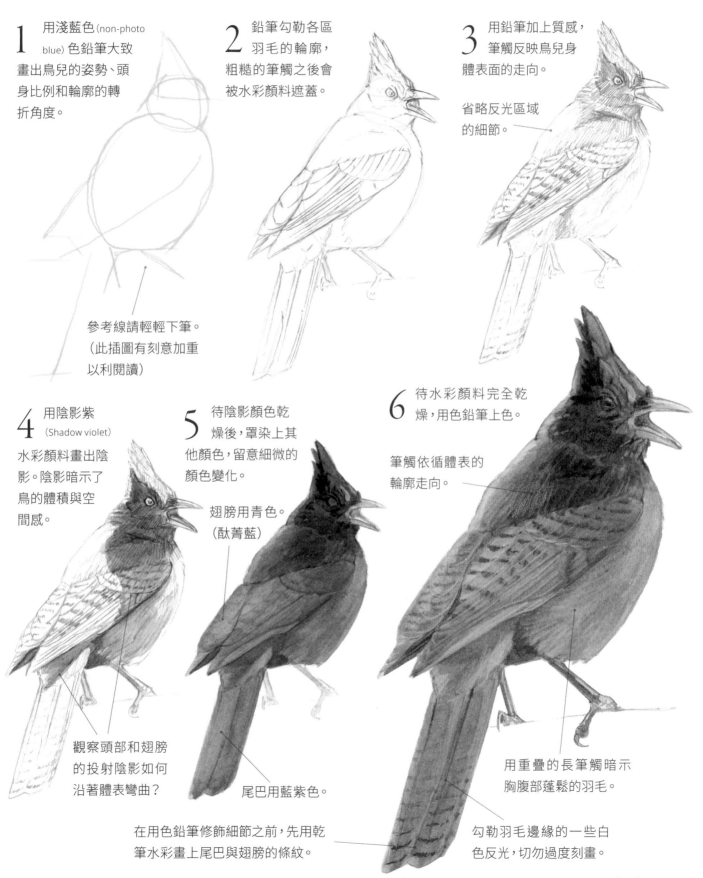

1 用淺藍色(non-photo blue) 色鉛筆大致畫出鳥兒的姿勢、頭身比例和輪廓的轉折角度。

參考線請輕輕下筆。（此插圖有刻意加重以利閱讀）

2 鉛筆勾勒各區羽毛的輪廓，粗糙的筆觸之後會被水彩顏料遮蓋。

3 用鉛筆加上質感，筆觸反映鳥兒身體表面的走向。

省略反光區域的細節。

4 用陰影紫(Shadow violet) 水彩顏料畫出陰影。陰影暗示了鳥的體積與空間感。

觀察頭部和翅膀的投射陰影如何沿著體表彎曲？

5 待陰影顏色乾燥後，罩染上其他顏色，留意細微的顏色變化。

翅膀用青色。（酞菁藍）

尾巴用藍紫色。

在用色鉛筆修飾細節之前，先用乾筆水彩畫上尾巴與翅膀的條紋。

6 待水彩顏料完全乾燥，用色鉛筆上色。

筆觸依循體表的輪廓走向。

用重疊的長筆觸暗示胸腹部蓬鬆的羽毛。

勾勒羽毛邊緣的一些白色反光，切勿過度刻畫。

選擇水彩顏料

我會選擇日照後不易褪色（非常重要）、非染色性的透明水彩顏料。我也偏好單一色粉組成的顏料，而不是若干色粉調和成的種類。

你擠在調色盤上的顏料會與時俱變，譬如你可能會發現新的顏色。在調色盤上增加或去除顏料時，請同時考慮到顏料的品質、耐光性、染色性，以及沉澱性、透明度、單色粉或多色粉等性質。

顏料並非生而平等。一開始就選擇較高品質的顏料，它們比較容易駕馭。品質不佳的顏料會產生無法預期的效果，也很難畫出鮮明的顏色和深色。我使用丹尼爾史密斯水彩（右表中以 DS 代表）和專家級的溫莎牛頓水彩（右表中以 WN 代表）。每種色粉都有英文字母和數字組成的代號，讓我們能了解同種色粉對應到各個廠牌的哪些顏料，以及混合色粉的顏料包含哪些成分。*

就像照片和沙發長年日曬會變色一樣，水彩顏料也會褪色。有些顏色比其他的更容易褪色，應該避免使用。選擇顏料的時候首先刪去這些容易凋零的顏色，因此我不太使用深茜素紅 (Alizarin Crimson)、天然茜草玫瑰紅 (Rose madder genuine)、歌劇粉紅 (Opera pink) 和光環黃 (Aureolin 鈷黃色)。不妨親自測試顏料的耐光性：在紙上畫長條狀的色票，把它剪成兩半，一半放在抽屜裡，一半掛在有陽光的窗前。三個月後比較兩份色票的差異，如果發現哪個顏色曝曬後出現變化，無論是變淺或變深，都代表你需要尋找它的替代品了。

「染色性」顏料會將紙張染色，畫下去即無法洗除。「非染色性」的顏料會形成小顆粒，停留在紙張表面，用濕潤的水彩筆就能沾除，易於修改錯誤或讓畫紙的白色重現出來。我基本上偏好非染色性的顏料，但仍需動用一些染色性顏料，才能讓色調更豐富。有些顏料含有較重的色粉粒子，乾燥的過程會聚集到粗紋紙張的凹紋裡面，稱為沉澱性，能呈現瑰麗又令人驚豔的質感。如果你喜歡意想不到的效果（通常是驚喜），應該會愛上沉澱性顏料。我也盡可能選擇透明的水彩顏料，層層堆疊之下還能夠維持水彩畫的明亮特質。

有的藝術家喜歡只用幾種顏料來調配所有色彩，這也是訓練混色技法的絕佳途徑。我偏好善用各種化學成分和礦物的顏色，藉由混合各種單一色粉的顏料調配出其他顏色。使用現成的顏料不是作弊或偷懶，而是善加利用各種色粉的性質。顏料廠商也會販售由多種色粉混合出的顏料，它們在混色上沒有太大用處，但在作畫時方便使用。如果你的調色盤空間有限，請優先考慮單色粉的顏料，而不是預先混合的配方顏料。

> ＊丹尼爾史密斯水彩中 genuine 系列皆用礦石磨粉製成。

1. 中性灰 (Neutral tint) WN PBk6 PB15 PV19
不透明、染色性的黑色混合顏料，能讓各種顏色變暗，或堆疊成深黑。

2. 佩恩灰 (Payne's grey) DS PB29 PBk9 PY42
低染色性、半透明的冷黑藍混合顏料，別用於畫黃色物件的陰影，會偏綠。

3. 碧璽黑 (Black tourmaline genuine) DS
非染色性、透明的暖灰，類似溫莎牛頓的大衛灰 (Davy's grey WN) 但更耐光。

4. 陰影紫 (Shadow violet) DS PO73 PB29 PG18
低染色性、透明的黑藍紫混合顏料。具沉澱性，乾燥後異常美麗，是我畫陰影時的最愛。

5. 血石色 (Bloodstone genuine) DS
非染色性、透明，是偏紫的棕色，可以稀釋成暖灰色。

6. 生棕 (Raw umber) DS PBr7
低染色性、半透明，深沉的冷棕色

7. 熟棕 (Burnt umber) DS PBr7
低染色性、半透明的暖棕色。

8. 義大利熟赭 (Italian burnt sienna) DS PBr7
非染色性、半透明的紅棕色。

9. 阿米亞塔山天然赭色
　　(Monte Amiata natural sienna) DS, PBr7
低染色性、透明的淺色暖棕。

10. 鈦米色 (Buff titanium) DS PW6:1
非染色性、半透明的淺土色，我最喜歡用它畫鳥身上的淺棕色。

11. 二萘嵌苯綠 (Perylene green) DS PBk31
中度染色性、半透明的濃郁深綠，可以用來調配飽滿的黑色。

12. 海藻綠 (Undersea green) DS PB29 PO49
中度染色性、半透明，是濃厚的墨綠色混合顏料，可以稀釋成柔和的橄欖綠。

13. 胡克綠 (Hooker's green) DS PG36 PY3 PO49
低染色性、半透明的綠色混合顏料，很適合作為調配其他綠色的基底。

14. 氧化鉻綠 (Chromium oxide) DS PG17
低染色性、不透明的橄欖綠，用來畫鼠尾草綠和綠色系的森鶯剛剛好。

15. 蛇紋石色 (Serpentine genuine) DS
非染色性、半透明、有沉澱性的暖綠色

16. 濃金綠 (Rich green gold) DS PY129
低染色性、透明的黃綠色，很適合用來調配其他綠色。

17. 酞菁黃綠 (Phthalo yellow green) DS PY3 PG36
中度染色性、透明，是鮮豔的草綠色混合顏料，稀釋過後色澤會更偏黃。

18. 酞菁藍 (Phthalo blue) DS PB15
強染色性、透明的青色（三原色之一），請小心使用，沾一點點就會很藍。

19. 類錳藍 (Manganese blue hue) DS PB15
低染色性、透明，可代替酞菁藍使用，顏色沒那麼濃豔，也更容易洗除。

20. 鈷藍 (Cobalt blue) WN PB28
低染色性、透明的寶藍色。

21. 陰丹士林藍 (Indanthrene blue) DS PB60
中度染色性、透明，是偏暖的深藍色，顏料很濃的時候會接近黑色。

22. 溫莎紫、二氧化紫 (Winsor/ Dioxazine Violet) WN PV23
中度染色性、半透明的紫色。溫莎牛頓的這個顏料配方，染色性比丹尼爾史密斯的二氧化紫低。

23. 喹吖酮粉紅 (Quinacridone pink) DS PV42
中度染色性的透明洋紅色，適合作為三原色之一，可以調配出明亮的粉紅，或紅色、紫色調。

24. 吡咯紅 (Pyrrol red) DS PR254
中度染色性、半透明的，像消防車那種鮮紅色。

25. 喹吖酮赭 (Quinacridone sienna) DS PO49 PR209
低染色性、透明的橘棕色。

26. 永固橘 (Permanent orange) DS PO62
低染色性、透明的鮮橘色。

27. 喹吖酮金 (Quinacridone gold) DS PO49
低染色性、透明的黃棕色，稀釋後是柔和的金黃色。

28. 新藤黃 (New gamboge) DS PY153
低染色性、透明的黃色，濃的時候偏黃褐，稀釋後偏橘黃色。

29. 中漢莎黃 (Hansa yellow medium) DS PY97
低染色性、透明的黃色。

30. 淺漢莎黃 (Hansa yellow light) DS PY3
低染色性、透明的檸檬黃，調色時作為原色之一使用。

毒性顏料：有些顏料由有毒的重金屬（例如鎘、鉻、銅、鈷、鎳）或有機化合物構成，切忌用舌頭舔水彩筆（無論是要去除顏料或使筆毛聚攏），也不要將洗筆水倒在野外。使用水筆，並用抹布去除多餘的顏料，是對環境比較友善的寫生方式。

水彩技法

以下是幾個必備的水彩技法，請多加練習，學習熟悉你的媒材如何運作。

均勻平塗：用以繪製顏色均勻、沒有筆觸的色塊。請預先混合好足量的顏料，好讓平塗的過程中不必暫停下來重新調色。可以將畫紙傾斜，在上色區域的最上面先畫下充滿水分的一筆，讓顏料在筆劃下緣形成潮濕的液滴。再沾顏料畫在第一筆下方，每一筆都銜接住上一筆留下的顏料滴。水分飽滿的顏料滴能夠防止筆劃邊緣的顏料乾燥，留下不想要的筆觸。平塗完整塊區域後先待其乾燥，別在畫紙仍潮濕的時候回過頭去修改。均勻的平塗效果比較難用水筆繪製。

漸層平塗：在畫面上繪製漸變的色調或明度。步驟和均勻平塗相同，但畫每一筆之前都要加一點水到混合好的顏料中。如果你用的是水筆，只要沾一次顏料，由上到下來回一筆畫完，讓筆尖的顏料逐漸用盡即可。如果想讓一個顏色漸變到另一個顏色，簡便的方法就是先用第一個顏色漸層平塗，顏料完全乾之後再反方向畫第二個顏色，這時動作必須明快，免得把紙面上的第一個顏色帶走或攪亂。

罩染：在任何已經乾燥的顏料上重疊上色，得以保留既有的細節、畫出新的筆觸，或建構色調與明度。上色前務必確保底下的顏料乾透，這時如果快筆帶過，筆觸不反復刷洗，紙上的顏料就不會被溶解出來和新的顏料混合。

濕中濕：在潮濕的紙面上色，讓顏料渲染擴散進有水分的區域，便能製造出柔和的邊緣。可以畫在尚未乾燥的上色區域，或者先用清水打濕空白的紙面。請先在畫紙一角試驗各種水分多寡。但要注意，如果把比較稀的顏料畫進比較濃的顏料裡，水分會擴散到原有的濃厚顏色中，稱為「回沖」，被外加水分沖散的顏料乾燥時會留下水痕。

水分回沖

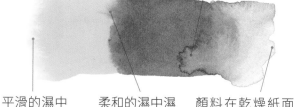

平滑的濕中濕邊界　柔和的濕中濕混色效果　顏料在乾燥紙面上留下銳利的邊界

洗除顏料：有些顏料乾燥後會留在紙的表層，可以被重新沾濕，並用布或濕的水彩筆洗除。這個方法可以畫出陽光直射的反光亮點，但如果你想要畫全白的東西，務必保持該處的畫紙不沾染到任何顏料。已經畫下的顏料無法被完全洗除，而且有些顏料（譬如各種酞菁顏料）有染色性，幾乎無法被洗除。

類錳藍很容易洗除　　酞菁藍會將紙張染色，無法被洗除。

乾擦：用略濕（沾有顏料但水分很少）的水彩筆輕輕撇過粗紋的水彩紙，便能製造出筆觸質感。也可以把筆毛壓散，表現絨毛或羽枝的筆觸。畫面上出現太多乾擦效果可能適得其反，只要在幾個區域呈現質感就夠了，不要整隻鳥兒全身的羽毛都用乾擦法表現。

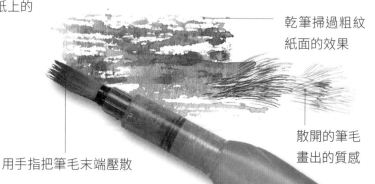

乾筆掃過粗紋紙面的效果

散開的筆毛畫出的質感

用手指把筆毛末端壓散

顏色由淺到深，但先建立深色參考點：只要增加顏料，就能讓水彩畫的顏色變得更深，但如果要讓顏色變淺就比較難了（參見「洗除顏料」）。畫面中任何想呈現純白的地方都應該要直接留白。從顏色最淺的部分開始下筆，逐漸層疊到顏色最深的區域。如果你發現自己的水彩作品顏色總是太淡（這是常見的通病），不妨在上色初期就先畫一個顏色最深的小區域，它會迫使你改變整個畫面的明度以互相配合。

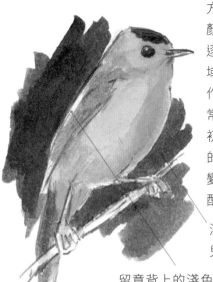

深色背景讓淺色的鳥兒在畫面中更加突出。

留意背上的淺色區域，它營造出反光，增加了與深色背景之間的對比。

濕筆上色次數越少越好：用畫筆摩擦好幾次之後，許多紙張的表面會開始磨損或起毛球，使得畫在這些區域的顏色變得暗沉。洗除顏色的過程中也務必精簡筆觸，減少來回摩擦紙面的動作。紙面一旦受損，上色過程會變得難以預測，出現顏色不均勻的情況。用一小張畫紙來測試可以上色多少次，又能保持紙面纖維完好。

過度使用的紙面留下痕跡。

知道何時停筆：這是作畫時最困難的一點。一旦開始揮灑水彩，作品便在眼前生長孕育，每一筆都離心中想呈現的畫面更近一步。然而從某一刻開始，這張畫卻突然走下坡，變得雕琢過度，了無新意。因此最好在你認為「畫完」前就收筆，讓畫面保有想像的空間。

混合互補色

互補色是在色輪上彼此位置大約相對的兩個顏色，兩者混合會呈現偏灰的中性色調，在繪製陰影或讓太鮮豔的顏色變柔和的時候很管用。

喹吖酮粉紅和二萘嵌苯綠。

酞菁藍和吡咯紅。

陰影處混合了二萘嵌苯綠。

陰影處混合了吡咯紅。

很難找到適合和黃色混合的互補色，任何稍微偏藍的顏色都會讓陰影變成病懨懨的綠色，直接從顏料管擠出的黑色又太濃烈，會把細膩的黃色完全吞沒。試著調配很淺的灰紫色，只要在黃色的陰影面畫上一點點就夠了。我在此使用中性灰和陰影紫。

很多顏色作為黃色的陰影色時會變得綠綠的，像是佩恩灰。

陰影面混合了中性灰和陰影紫。

測試你的調色盤上各種顏色的組合，找出最適合調配黑色和灰色的顏料。混色而成的黑色調會比直接用顏料管擠出的燈黑色顏料（原料即煤灰）更耐人尋味。

法國群青和生棕。

法國群青和喹吖酮赭。

氧化鉻綠和二氧化紫。

胡克綠和二氧化紫。

混合媒材的繪製步驟：歐洲椋鳥

要在小小的淺色區塊周圍上色很不容易，我在這張畫中使用蠟質色鉛筆防止水彩顏料滲透進紙張，並用牛奶筆勾勒出銳利的細節。

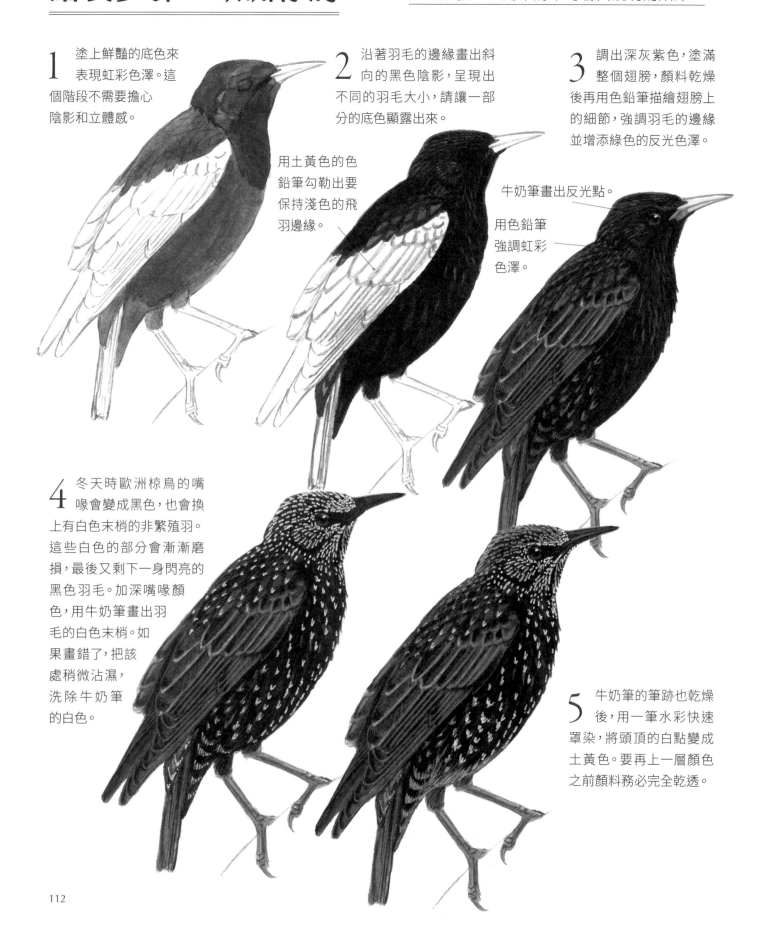

1 塗上鮮豔的底色來表現虹彩色澤。這個階段不需要擔心陰影和立體感。

2 沿著羽毛的邊緣畫出斜向的黑色陰影，呈現出不同的羽毛大小，請讓一部分的底色顯露出來。

用土黃色的色鉛筆勾勒出要保持淺色的飛羽邊緣。

3 調出深灰紫色，塗滿整個翅膀，顏料乾燥後再用色鉛筆描繪翅膀上的細節，強調羽毛的邊緣並增添綠色的反光色澤。

牛奶筆畫出反光點。

用色鉛筆強調虹彩色澤。

4 冬天時歐洲椋鳥的嘴喙會變成黑色，也會換上有白色末梢的非繁殖羽。這些白色的部分會漸漸磨損，最後又剩下一身閃亮的黑色羽毛。加深嘴喙顏色，用牛奶筆畫出羽毛的白色末梢。如果畫錯了，把該處稍微沾濕，洗除牛奶筆的白色。

5 牛奶筆的筆跡也乾燥後，用一筆水彩快速罩染，將頭頂的白點變成土黃色。要再上一層顏色之前顏料務必完全乾透。

運用參考素材

博物館的典藏標本、立姿剝製標本、生態影片和照片都是大有用處的參考資料，能夠輔助野外觀察所見。

畫博物館的典藏標本

科學研究用的鳥類標本是無價的資產。標本及其重要採集資訊（例如採集的時間地點）都被謹慎保存建檔。研究人員藉由檢視標本櫃裡的鳥類皮毛，能更深入了解鳥的遺傳多樣性與區域間的變異。為了減少收納空間，鳥類通常經過填充乾燥成棍棒狀，但仍然能夠呈現關鍵的形態特徵。羽毛相對容易保存，但棍棒標本完全喪失活鳥的姿態，反而比較類似美式熱狗，只是多了眼眶露出的白色棉花。

博物館典藏的鳥類標本甚至有數百年歷史，此類「生物圖書館」的價值只會與日俱增。只有需求合理、能妥善保護經手標本的人得以前往檢視典藏標本。如果你獲准進入研究典藏室，請謹慎對待標本，向館藏人員學習並遵守他們的操作程序。到地方博物館擔任志工，協助製作標本也是個好選擇，實際檢視標本是學習鳥類外部構造的最佳方式。

畫立姿剝製標本

剝製標本是一門艱難的藝術，許多立姿的鳥類標本都鬆垮變形，如果你照著它們的姿態來畫，畫作頂多就和標本一樣好而已，還會顯現出標本製作過程的各種瑕疵。然而即使是姿態彎腳的標本，也能作為鑽研羽毛細節的毛皮參考。立姿標本的眼睛、嘴喙和腿部可能經過上色，並不是生前的顏色。臨摹展示用的立姿標本還有另一個缺點：它們的採集資訊（例如鳥兒被犧牲或被採集的時間與地點）通常沒有附在標本上，導致你可能畫到其他亞種或不同的羽色。如果有幸找到剝製標本大師的作品，不妨速寫它各個角度的樣貌，以便學習在腦海中把鳥兒旋轉成想畫的角度。

描摹照片和影片中的鳥兒

照片和影片是作畫的絕佳素材。隨著數位攝影的普及，網路上有非常豐富的影像資源，也可以讓高畫質影片暫停，幾乎能捕捉到鳥兒的任何姿態。然而瀏覽影像時也要心裡有數：有些攝影師喜歡擷取罕見的行為和動作，因此照片可能不代表這種鳥典型的姿態或羽色；許多照片的光影對比高於肉眼所見，如果參考照片的明度，畫起來會不太自然；雜誌通常會把彩色照片調整成高飽和度，可能和鳥兒原本的顏色不同。作畫時務必尊重其他藝術家的著作權，一旦參考了他人的照片或畫作，就要審慎看待攝影師或畫家的著作權和智慧財產權，無論影像上是否有著作權聲明，都必須遵守相關法規。你也可以從參考資料中擷取部分元素，彙整成你的獨創作品，而不是一眼就能看出參考某件影像。如果抄襲他人的作品（包括照片和影片）並作為展示、販售或出版用，而未徵得原作的攝影師或藝術家許可，不僅違法，也是不道德的行為。

臨摹其他畫作

鑽研並學習其他藝術家的作品，會帶來許多啟發。學習大師之作是行之有年的練習途徑。如果你找到特別欣賞的藝術家或插畫家，請搜羅他們的複製畫，練習一筆一畫臨摹，透過自主學習的過程，你會大幅了解這位藝術家的作畫方式。我發現研究藝術家的速寫或未完成作品特別有收穫，因為比較容易拆解他們作畫的過程。但他人的畫作也可能是錯誤的參考資料，原作者畫下的任何錯誤都會被複製到你的作品上。務必留意，著作權法規不但適用於攝影作品，也適用於畫作。

參考書目

以下是讓我獲益良多、深受啟發的文章與書籍。不妨深入鑽研，增進鳥類解剖學的知識，並學習其他藝術家的風格。找到你最欣賞的畫家，到二手書店慢慢搜尋他們蒙塵的珍藏。

不可或缺的鳥類學專書

Alderfer, Jonathan K. "Building Birding Skills: A Detailed Look at Upperwing Topography. *Birding* 33, no. 3 (June 2001).

Alderfer, Jonathan, and Jon L. Dunn. *National Geographic Birding Essentials*. Washington, D.C.: National Geographic Society, 2007.

Dunn, Jon L., and Jonathan K. Alderfer. *National Geographic Field Guide to the Birds of North America*, 5th ed. Washington, D.C.: National Geographic Society, 2006.

Griggs, Jack L. *All the Birds of North America*. New York: Harper Collins, 1997 (American Bird Conservancy's field guide).

Hume, Rob. *Birds by Character*. London: Duncan Petersen Publishing, 1990.

Jonsson, Lars. *Birds of Europe*. Princeton: Princeton Univ. Press, 1993.

Proctor, Noble, and Patrick Lynch. *Manual of Ornithology*. New Haven: Yale Univ. Press, 1993.

Pyle, Peter. *Identification Guide to North American Birds*, Part I and II. Pt. Reyes Station, Calif.: Slate Creek Press, 1997, 2002.

Royse, Robert. *Robert Royse's Bird Photography Pages*, http://roysephotos.com.

Sibley, David Allen. *Sibley's Birding Basics*. New York: Alfred A. Knopf, 2002.

———. *Sibley Guide to Birds*. New York: Alfred A. Knopf, 2000.

———. "What is the Malar?" *British Birds* 94 (February 2001), 80–84.

鳥類繪圖著作

Busby, John. *Drawing Birds*. Portland, Ore.: Timber Press, 2004.

Eckelberry, Don. "Techniques in Bird Illustration." Cornell Lab of Ornithology *Living Bird Annual* 4, 1965, 131–160.

Partington, Peter. *Learn to Draw Birds*. New York: Harper Collins, 1998.

———. *Learn to Paint Birds in Watercolour*. New York: Harper Collins, 1998.

Rayfield, Susan. *Painting Birds*. New York: Watson Guptill, 1988.

———. *Wildlife Painting: Techniques of Modern Masters*. New York: Watson Guptill, 1985.

Wootton, Tim. *Drawing and Painting Birds*. Marlborough, U.K.: Crowood Press, 2010.

富有啟發性的藝術作品

Artists for Nature Foundation. *Artists for Nature in Extremadura*, ed. Nicholas Hammond. Lavenham, U.K.: Wildlife Art Gallery, 1995.

Bateman, Robert. *Birds*. New York: Pantheon Books, 2002. You can't go wrong with any book of Bateman's work.

Brockie, Keith. *Keith Brockie's Wildlife Sketchbook*. New York: Macmillan, 1981.

———. *One Man's Island*. New York: Harper and Row, 1984.

———. *One Man's River*. New York: Harper and Row, 1988.

Busby, John. *Nature Drawings*. Shrewsbury, U.K.: Arlequin Press, 1993.

Cornell Laboratory of Ornithology Project FeederWatch. Birds of the Garden poster series and "Hummingbirds of the United States and Canada." Illustrated by Lawrence McQueen. Portland, Ore.: Windsor Nature Discovery.

Jonsson, Lars. *Birds and Light*. Princeton: Princeton Univ. Press, 2002.

———. *Lars Jonsson's Birds*. Princeton: Princeton Univ. Press, 2008.

Lansdowne, J. Fenwick. *Birds of the West Coast*. Vol. I and II. Toronto: M. F. Feheley Arts, 1976, 1980.

Ott, Riki. *Alaska's Copper River Delta*. Seattle: Univ. of Washington Press, 1998.

Rees, Darren. *Bird Impressions*. Shrewsbury, U.K.: Swan Hill, 1983.

Schulenberg, Thomas S., et al. *Birds of Peru*. Princeton: Princeton Univ. Press, 2007. Watercolor illustrations by Lawrence McQueen.

Sibley, David Allen. Sibley Birder's Year calendars. Sibley Guides, http://www.sibleyguides.com. See Sibley's illustrations closer to the size they were originally painted.

Tunnicliffe, Charles. *A Sketchbook of Birds*. New York: Holt, Rinehart and Winston, 1979.

———. *Sketches of Bird Life*. New York: Watson-Guptill, 1981.

———. *Tunnicliffe's Birds*. London: Victor Gollancz Ltd, 1984.

Warren, Michael. *Shorelines, Birds at the Water's Edge*. London: Hodder and Stoughton, 1984.

插圖鳥種索引

每頁出現的鳥種由左上角順時鐘依序列出（如有其他順序會另外註明）

英中鳥種名稱

〈關於作者〉

人稱「傑克」的約翰・繆爾・勞斯是獲獎無數的自然觀察家、教育家與藝術家。他熱愛大自然,生活中洋溢著好奇心、創造力與幽默感。他的速寫作品流露出縝密的觀察過程、豐富的野外經驗,以及背後無數的練習。

〈譯序〉相見恨晚的繪畫技法書

我從小著迷於動植物,也熱愛繪畫,渴望把自己觀察到的蟲魚鳥獸畫得栩栩如生,記錄它們瑰麗的形態和有趣的行為。我沒受過正規藝術教育,獨自摸索的過程挫敗連連,但在大學時代受到許多師長與友人鼓勵,於是再度拿起畫筆描繪動植物。

基於諸多緣分,我在 2017 年也申請到科學繪圖學程(已經轉移至加州州立大學蒙特雷分校)進修,有幸和勞斯一樣接受安和珍妮兩位老師的指導。我們在學程的寫生課練習了本書提到的諸多速寫技巧,但對當時的我而言,最難突破的還是描繪動來動去的飛禽走獸。我曾經翻閱《勞斯的自然繪畫與筆記指南》,可惜那時經驗不足,難以體會其中精髓。要到了翻譯此書,才驚覺和勞斯相見恨晚。不只是畫鳥,描繪各種生物務必先理解其結構,熟悉各部位的形態和描繪訣竅,但更關鍵的是透過寫生和繪畫來觀察萬物,把作畫視為練習,而不是非得滿分不可的期末考卷。從學程畢業以來,我也漸漸體會到藝術創作不可能「完美」,但只要腳踏實地累積經驗,即使每次描繪的題材未必直接相關,依然會對觀察力和畫技大有助益。

一個偶然放晴的冬日,我決定暫時擱下此書的譯稿,拿出塵封已久的 Komtrak 活頁速寫本,連同回國後鮮少使用的速寫筆袋一起放進背包,這就去動物園寫生。

—江勻楷